한국의
바위그림

한국의
바위그림

김호석 지음

문학동네

암각화 여행을 시작하며 _009

| 제1부 | 울산 대곡리 반구대 암각화

01 대곡리 반구대 암각화의 입지조건 및 제작상 특징

　　01 대곡리 반구대 암각화의 자연환경과 사회문화적 성격 _021

　　02 암각화의 새김법과 제작 도구 _023

　　03 암각화 제작 기법의 발전 순서 _029

02 대곡리 암각화의 제작 순서

　　01 중첩부위 분석 _035

　　02 제작 선후관계 _075

03 대곡리 암각화에 나타난 육지동물의 도상적 특징과 사실성

　　01 육지동물의 배열 구도 _090

　　02 육지동물의 도상적 특징과 사실성 _093

　　03 육지동물 표현 형식에 대한 종합적 정리 _120

04 대곡리 암각화에 나타난 고래 그림의 도상적 특징과 사실성

　　01 고래 그림의 도상적 특징과 사실성 _125

　　02 육지동물과의 관계 _140

05 대곡리 암각화와 북방아시아 지역 암각화의 비교

　　01 북방아시아 지역 암각화의 특징 _146

　　02 대곡리 암각화와의 관련성 _159

| 제2부 | 울주 천전리 암각화

01 천전리 암각화의 지리적 특성

02 천전리 암각화의 제작 기법과 선후관계
　01 제작 기법 _173
　02 제작 순서 _177
　03 제작 시기 _179

03 천전리 암각화의 내용
　01 동물 그림 _183
　02 추상형 그림 _185
　03 세선각 그림 _187

04 천전리 암각화에 나타난 추상 문양의 도상 분석
　01 천전리 암각화에 나타난 추상 문양의 특성 _191
　02 추상 문양의 도상 분석 _193
　03 식물 문양의 도상 분석 _210

05 천전리 암각화의 표현 형식과 사실성
　01 육지동물 그림의 표현 형식과 사실성 _233
　02 추상형 그림의 표현 형식과 사실성 _235
　03 세선각 그림의 표현 형식과 사실성 _243

06 천전리 암각화와 대곡리 암각화의 비교

| 제3부 | 칠포리형 암각화

01 칠포리형 암각화의 분포

02 칠포리형 암각화의 형상 분석
　　01 칠포리형 암각화의 기본 형상 _260
　　02 칠포리형 암각화의 발전 단계 _265
　　03 칠포리형 암각화의 변이형 _272
　　04 칠포리형 암각화의 상징성 _277

03 칠포리형 암각화의 제작 시기와 역사성, 표현 형식
　　01 제작 시기와 기법 _283
　　02 칠포리형 암각화의 역사성 _284
　　03 표현 형식 _285

암각화 여행을 마치며 _287
지은이의 말 _293

암각화 여행을 시작하며

암각화는 그림으로 그려진 역사다. 암각화는 선사시대 사람들의 사유 체계를 직접적으로 반영한다. 그 속에는 선사시대의 문화와 예술, 사상, 종교가 통합적으로 담겨 있다. 따라서 암각화는 한국미(韓國美)의 원형과 시원을 밝히는 데 중요한 자료를 제시한다.

우리나라에서는 1970년 울주 천전리에서 처음으로 암각화가 보고되었다. 1971년 울산 대곡리와 고령 양전동에서 잇따라 보고되면서 한국 선사 문화 연구는 새로운 전기를 맞이했다. 그후 포항 인비리와 칠포리, 안동 수곡리, 함안 도항리, 영주 가흥리, 고령 안화리, 영천 보성리, 경주 석장동과 안심리, 남원 대곡리, 여수 오림동 등 한반도 남부 각처에서 다수의 암각화가 보고되었다.

암각화는 평면에 그려진 미술작품이다. 제작자의 미적 안목이 적극적으로 개입된 조형 행위의 산물인 것이다. 그러나 지금까지 우리나라의 암각화 연구에서는 제작자의 심미적 동기가 고려되지 않았다. 조형미술의 관점에 의거한 학문적 접근이 이루어지지 않았고 형상의 특징과 의미 또한 제대로 파악되지 않은 실정이다.

암각화에는 개념과 형상이 공존한다. 개념은 추상적이어서 이성을 통

해야만 이해할 수 있지만, 형상은 구체적이므로 감각을 통해서 파악할 수 있다. 그러므로 형상 분석을 통한 개념에의 접근, 즉 구체를 통해서 추상에 접근하는 방법으로 보다 쉽게 암각화의 총체적인 특성을 가늠할 수 있다.

이 책에서는 구체적인 형상 분석에 초점을 맞추어 한국의 암각화를 살펴볼 것이다. 암각화의 조형적인 측면에 주목하되, 제작 시기를 감안하여 울산 대곡리 암각화, 울주 천전리 암각화, 칠포리형 암각화 순으로 논의를 진행할 것이다.

암각면(岩刻面)에 대한 현장 분석을 토대로, 사진과 탁본을 비롯하여 기존에 이룩된 고고학적 성과는 물론 암각화 유적의 주변 환경에 이르기까지 가능한 모든 자료를 폭넓게 활용했다. 또한 한국 암각화의 미술사적 위상을 논하기 위하여 중국, 몽골, 알타이 산맥, 바이칼 호와 시베리아 지역에 분포하는 북방아시아 암각화 유적의 현장 자료와 보고서도 원용하였다.

지금까지 여러 학자들이 암각화의 제작 기법과 편년, 현황, 상징성 등에 대해 연구해왔다. 그간의 성과가 적지 않지만 한국 암각화에 대한 연구는 아직 완성되었다고 할 수 없다. 특히 암각화의 제작 순서와 조형적 특징, 추상문양의 상징성, 문화적인 성격과 위상, 한국적 특색 등에 대한 논의는 거의 이루어지지 않았다. 한국 암각화의 형상을 분석하는 작업은 한국미술의 특성을 밝힌다는 데 그 가치가 있다. 또한 한국 선사시대의 문화를 폭넓게 이해하는 척도가 될 것이다.

지금까지 보고된 한국의 암각화와 그 연구결과는 다음과 같다.

〈도1〉 울산 대곡리 반구대 암각화

〈도2〉 울주 천전리 암각화

1. 울산 대곡리 반구대 암각화

울산 대곡리 반구대 암각화는 1971년 12월 25일에 보고되었다. 한국의 암각화 중에서 연구자들의 관심이 가장 집중되어 있으며 제작 시기는 신석기시대에서 철기시대 초기로 추정하고 있다. 수렵어로인들의 생활을 반영하며 제의적 성격 또한 띠고 있다.

울산 대곡리 반구대 암각화의 형상 분류에 대해서는 몇몇 연구자에 의해 그 성과가 제출된 바 있다. 그러나 그것은 동물고고학적 관점이 아닌 당대의 형태적인 특징에 근거하고 있는데다 조형 방식에 대해서도 고려하지 않은 채 접근하고 있어 한계가 있다.

2. 울주 천전리 암각화

1970년 12월 24일 동국대학교 박물관 조사단에 의해 보고된 이래, 울

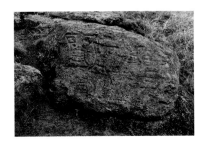

〈도3〉 영일 칠포리 암각화
〈도4〉 경주 석장동 암각화

주 천전리 암각화는 한국 암각화 연구의 시발점이 되었고 지금까지도 중요한 연구의 대상이 되고 있다. 천전리 암각화는 대부분 기하학적 문양으로 이루어져 있어서 많은 연구자들이 서로 다른 연구결과를 내놓고 있다. 2003년 울산광역시에서 『천전리 각석 실측조사 보고서』를 발간한 바 있다.

3. 칠포리형 암각화

칠포리형 암각화의 도상은 검파형청동의기의 생김새와 흡사하다. 칠포리형 암각화는 포항 영일 칠포리에서 발견된 최초의 도상을 바탕으로 여러 지역으로 전개되어나갔다. 구성과 구조에서 유사성을 지니는 이들 암각화군을 일컬어 칠포리형 암각화라 명명한다.

(1) 영일 칠포리 암각화

영일 칠포리 암각화는 1989년 포항제철 고문화연구회에 의해 보고되었다. 곤륜산 서북쪽 계곡의 양쪽 기슭과 동쪽 20번국도 옆 계곡, 바닷가

〈도5〉 영천 보성리 암각화
〈도6〉 고령 안화리 암각화

가 내려다보이는 곤륜산 중턱, 20번국도 중 죽천과 흥해의 분기점 부근에 있는 고인돌과 농발재 아래, 칠포마을 당집 앞, 그리고 신흥리 산자락 등에 흩어져 있다.

(2) 경주 석장동 암각화

경주 석장동 금장대 암각화는 1994년에 보고되었다. 여섯 개의 바위면에는 방패 모양과 이등변삼각형 등이 주로 새겨져 있고, 그 밖에 사람과 짐승의 발자국, 사람, 가면, 산, 동물, 배, 여성의 성기 모양 등이 30여 점 새겨져 있다.

(3) 영천 보성리 암각화

영천 보성리 암각화는 마을 앞 산기슭에 묻혀 있다가 경지작업 도중 발견되었다. 마을 사람들이 처음에는 개울가에 방치했다가 거북을 닮은 바위 형태를 보고 길조로 여겨 마을 입구로 옮겼다. 현재는 보호각을 지어 보존하고 있다.

〈도7〉 고령 양전동 암각화

〈도8〉 남원 대곡리 암각화

(4) 고령 안화리 암각화

고령 안화리 암각화는 안림천 변의 언덕에 위치해 있다. 언덕은 두 지역으로 나뉘는데, 위쪽 단애에 10여 개, 아래쪽 단일 바위면에 4개의 암각화가 새겨져 있다.

(5) 고령 양전동 암각화

고령 양전동 암각화는 1971년 이은창이 처음 보고했다. 동심원은 태양의 상징으로, 가면은 인물상을 형식화한 부호로 추정했다.

(6) 남원 대곡리 암각화

남원 대곡리 암각화는 마을 앞 봉황대에 자리하고 있다. 1991년 6월 김광에 의해 처음 알려졌고 1992년 장명수(당시 국민대학교 박물관)에 의해 새로운 그림이 추가로 보고되었다.

〈도9〉 경주 안심리 암각화
〈도10〉 영주 가흥동 암각화

(7) 경주 안심리 암각화

경주 내남면 안심리 광석마을 앞 들판에 있는 '여우바위'에는 작고 단순한 형태의 칠포리형 암각화가 새겨져 있다. 장명수는 경주 안심리와 석장동의 암각화를 동일 계통의 방패 모양으로 규정하고, 같은 유형의 암각화 중 가장 이른 시기에 제작된 것이라고 주장했다. 신대곤은 안심리 암각화가 신체문(身體文)이며 거석숭배신앙과 결부된 것이라고 보았다.

(8) 영주 가흥동 암각화

가흥동 암각화는 1989년 김대벽에 의해 알려졌다. 이 암각화는 보물 221호로 지정된 마애삼존불 우측 하단 암벽에 새겨져 있다. 형상의 변이 단계가 형식화되어 있어 경주 안심리 암각화와 유사하다고 알려져 있다.

울산 대곡리
반구대 암각화

〈도11〉 물에 잠긴 울산 대곡리 반구대 암각화

울산 대곡리 반구대 암각화는 N 35°36′14.3″, E 129°10′40″(WGS84), 울산광역시 울주군 언양읍 대곡리 산 234-1번지 일원, 대곡천 변의 북쪽 암벽에 위치해 있다. 암반은 사암(砂岩), 혈암(頁岩), 이암(泥岩)으로 이루어진 고동색 퇴적암이다. 전체 바위벽은 위쪽이 앞으로 기운 상태로 돌출되어 있어 비교적 풍화를 덜 받는 자연조건을 갖추고 있다. 모두 296점의 다종다양한 그림이 높이 3미터, 너비 6.5미터의 수직면을 중심으로 산재해 있다. 대곡리 반구대 암각화는 사연댐의 수심 변화에 따라 잠겼다 드러났다 하는 악순환을 계속하고 있다. 이로 인해 한국문화의 신성한 원형은 현재까지도 심각하게 훼손되고 있는 실정이다.

대곡리 반구대 암각화는 1971년에 공식적으로 학계에 보고됐다. 이후 발표된 연구성과가 적지 않지만, 암각화 연구의 기본이라고 할 수 있는 새김법과 형태미에 대한 연구는 거의 이루어지지 않았다. 기본적인 연구가 부족하므로 제작의 선후 문제 역시 명확한 결론을 얻지 못했다.

암각화에 대한 본격적인 연구는 바위면에 무수히 중첩되어 있는 그림들의 선후관계를 밝히는 데에서 출발한다. 선후관계를 밝히기 위해서는 조형의 논리에 따라 형상의 변화를 추적하는 작업이 선행되어야 한다. 이를 통해 전체 암각면의 제작 순서를 밝히는 일도 가능할 것이다.

이 글에서는 먼저 대곡리 암각화의 기본적인 제작 기법을 알아본 후 각 그림들의 선후관계를 밝히고, 각각의 도상을 분석하여 대곡리 암각화의 특징을 살펴보기로 한다.

01
대곡리 반구대 암각화의
입지조건 및 제작상 특징

01
대곡리 반구대 암각화의
자연환경과 사회문화적 성격

　대부분의 암각화는 동남향의 바위에 새겨진다. 해가 뜨는 방향이기 때문이다. 암각면의 위치 선정에 빛은 절대적인 영향을 미친다. 이 점은 학계에서도 이미 정설로 굳어진 사실이다. 그러나 대곡리 반구대 암각화는 북쪽을 향하고 있다. 암각화를 논할 때 일반적으로 거론되는 태양숭배사상의 관점에서는 접근할 수 없다는 말이다. 더구나 대곡리 암각화에서는 태양에 대한 도상적 근거도 나타나지 않는다.

　대곡리의 암각면은 3월 하순이 되면 오후 늦게부터 햇빛과 조우한다. 6월과 7월이 되면 햇빛이 가장 길게 머물고, 10월 말경부터 이듬해 2월 말까지는 다시 햇빛의 영향권에서 벗어난다. 이 기간 동안 대곡리 암각화는 먹빛 조건의 지배를 받으며, 그림의 내용을 파악할 수도 극적인 생동감을 경험할 수도 없는 상태가 된다. 저무는 햇빛의 감성적인 빛깔에 의해서만 모습을 드러내는 북향이라는 입지조건은, 대곡리 암각화가 일

반적인 암각화와는 다른 성격을 지니고 있음을 뜻한다. 따라서 대곡리 암각화를 일반적인 암각화와는 다른 시각에서 접근해야 한다는 점이 당위성을 갖는다.

대곡리 암각화는 대곡천과 맞닿은 거대한 하나의 수직 바위면에 집중적으로 그려져 있다. 중앙의 바위면을 중심으로 화면이 구성되어 있고 좌우로 펼쳐진 주변의 바위에는 소수의 그림이 산재되어 있는 정도여서, 필연적인 이유에 의해 하나의 장소를 선택한 것으로 보인다.

암각화가 강가에 그려져 있다는 사실은 정착의 시기에 제작됐다는 것을 의미한다. 또한 하나의 장소에만 집중되어 있다는 점은 공동체의 결속이 강화되는 시기에 제작되었다는 것을 암시한다. 정착된 삶의 형태는 상호융합되고 조직화된 사회구조를 형성하게 되는데, 이는 수렵인의 생활과는 본질적으로 경우가 다르다. 집단적 창조활동을 통해 표현되는 대상은 집단 내의 구성원들에게 동일한 의미를 지니며, 이것은 다시 집단의 내부를 조직화한다. 그리하여 집단은 공통된 어떤 것을 표현하여 공동체의 관념을 반영하는 것이다.

수렵민은 일정한 지역들을 계절에 따라 순환하는 삶을 반복한다. 따라서 그들이 옮겨다닌 지역마다 동일한 정서를 지닌 그림들이 발견되기 마련이다. 그러나 대곡리 암각화의 인근 지역에서는 그와 동일한 정서를 지닌 암각화가 발견되지 않는다. 이 사실은 대곡리 암각화가 정착의 시기에 제작되었다는 점을 시사한다. 곧 대곡리 암각화는, 사냥이 행해지기는 하되 그것이 주된 생활 방식은 아니었던 삶의 단계에서 제작되었던 것이다.

수렵 시기에 제작된 대다수의 암각화에서, 특히 사슴은 머리를 강 쪽으로 향하고 있는 모습으로 그려진다. 여기에는 물을 먹으러 오는 사슴을 강가에서 기다렸다가 잡을 수 있다는 의미가 내포되어 있다. 이처럼 암각

화는 현실의 경험과 관심을 표출하므로 전달력이 강한 특징을 가진다. 그러나 대곡리의 동물 그림은 형태 묘사에서 정확성이 떨어지고 표현 또한 모호하며 머리의 방향에서도 통일성을 찾을 수 없어 사냥꾼이 그렸다고 말하기는 어렵다. 그림의 내용에서도 사냥활동에 대한 적극적인 장면은 보이지 않고 각 개체의 개별적인 동작만이 경직된 형상으로 존재하고 있다. 이 점 역시 생명력과 운동감의 전달을 특장으로 하는 수렵 시기의 암각화와는 거리가 멀다. 사냥감에 대한 면밀한 관찰을 통해 실물과 유사하게 묘사했던 수렵 시기 암각화의 조형적 특성에 근거하면, 당시의 수렵인은 사냥감에 대한 암각화의 표현이 대상과 유사할수록 대상물에 대한 지배력도 크다고 믿었던 것으로 추론된다.

02
암각화의 새김법과 제작 도구

미술에서 내용과 형식의 통일은 중요하다. 내용에 적합한 형식을 찾아 표현하였을 때 효과적으로 그 내용을 전달하여 예술적 감화력을 높일 수 있다. 대곡리 암각화는 '새김 기법'이라는 표현양식을 통해 그 내용에 적절한 형식을 창출해냈다.

암각화의 선묘는 도구의 발달에 의해 변화하고 발전했다. 암각화는 돌이나 금속으로 갈고 그어 밑그림을 그린 뒤 이를 기본으로 다시 갈고 쪼아서 제작한다. 북방아시아 지역의 암각화에 대한 연구서 및 현장에서 직접 확인한 암각화의 새김법에 의하면, 제작 순서는 대체로 다음과 같이 정리할 수 있다.

〈도12〉 러시아 알타이, 쿠유스 암각화

〈도13〉 러시아 알타이, 칼박타쉬 암각화

〈도14〉 러시아 알타이, 칼박타쉬 암각화
〈도15〉 러시아 알타이, 이르비스투 암각화

〈도16〉 러시아 알타이, 칼박타쉬 암각화
〈도17〉 러시아 알타이, 칼박타쉬 암각화

〈도18〉 러시아 알타이 칼박타시 암각화

〈도12〉는 돌로 갈아서 윤곽선을 드러낸 것으로, 가장 앞선 방식이다. 그러다가 도구의 발달과 함께 〈도13〉과 같이 윤곽선을 쪼는 방식이 등장한다. 〈도14〉~〈도17〉에 이르러서는 금속제 도구의 사용으로 선의 변화가 풍부하고 다채로워지며 작고 섬세한 표현부터 크고 거친 표현까지 질적 변화와 양적 창조가 이루어진다. 이어 강한 금속도구가 사용된 역사시대에 진입하면서 긋고 새기는 기법에 의한 작고 정치한 선각 그림 〈도18〉이 등장한다. 그 뒤로 암각화는 소멸한다.

돌도구로 타격하는 경우, 타점의 크기·깊이·배열은 불규칙적으로 나타난다. 윤곽의 단면은 거칠고 그 주변의 타점 또한 어지럽게 흩어진다.

또한 마모되고 무뎌지는 도구의 특성상, 굵은 선이나 면을 쫄 경우 그 내부에는 균일한 타점흔(打點痕)이 생긴다. 돌도구는 암각면에 깊고 예리한 흔적을 남기지 않는데, 이 사실은 제작 도구를 구분하는 기준이 된다.

금속도구를 사용하는 경우, 타점흔은 비교적 작고 균일하며 깊고 또렷하다. 윤곽선의 단면은 반듯하게 정리된다. 넓은 면을 쫄 때 생긴 자국도 작고 일정하며, 윤곽선의 단면은 둥근 모양에서 각진 모양까지 다양하게 나타난다. 쫀 면의 내부에는 정이 박히면서 생긴 자국의 오돌토돌한 질감이 살아 있다.

대곡리 암각화 중 대부분의 그림에서는 금속도구를 사용한 흔적을 볼 수 있다. 전체 암각화 중에서도 고래 그림의 경우는 특히 다양하면서도 숙달된 기법이 사용되었다. 면 새김된 고래(도19)와 육지동물(도21), 굵은 선으로 깊고 뚜렷하게 쫀 호랑이(도20)의 형상과 도식화된 고래의 반듯한 단면(도22) 등에 사용된 쪼기는 기법적으로 매우 성숙한 시기의 것이다. 즉 문화적 기량이 일정 수준에 이른 집단에 의해 제작되었음을 알 수 있다. 여기에 형태미감의 발전도와 조형미를 함께 고려해보았을 때, 대곡리 암각화는 청동기시대 후기부터 철기시대에 제작되었을 것으로 추정된다.

〈도19〉〈도20〉

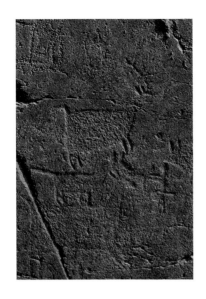 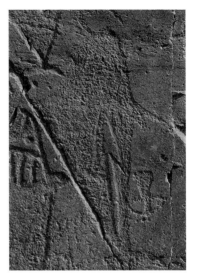

○
〈도21〉〈도22〉

03
암각화 제작 기법의 발전 순서

① 선 쪼기

선(線)은 지적인 범주에 속한다. 사물의 외형을 지각하려면 점에서 점으로, 선에서 선으로 옮겨다니는 과정을 거쳐야 한다. 선을 지각하는 데에는 인간의 판단력이 필요하고 따라서 선은 인간의 감정에 적극적으로 개입한다. 선은 오랜 시간 동안 예술적 생명력을 유지하면서 모든 회화의 가장 기본이 되는 요소로 기능해왔다.

선으로 쪼아 표현한 구상물은 어떤 기교도 없이 거칠다. 그러나 톡톡 쪼아 새긴 각각의 점이 선으로 연결될 때 강한 긴장미가 발생한다. 선 쪼

기는 암각화에서 기본이 되는 기법이다. 돌도구를 사용한 경우 쫀 자국의 깊이가 얕고 일정하지 않으며 크기도 고르지 않지만, 금속도구로 변화하면서 선 쪼기는 규칙적이고 균일한 타점흔과 정리된 단면 구조를 갖게 된다. 선 쪼기는 암각화 발전 단계의 이른 시기부터 늦은 시기까지 시대를 넘나들며 사용되었다. 따라서 제작 시기를 추론할 때 도구의 종류, 타점흔의 상태, 타점의 크기와 깊이, 타점이 연결된 선의 느낌, 풍우에 의한 변색과 마모 상태 등과 함께 형태의 발전 단계 등을 꼼꼼히 따져봐야 한다.

이후 면 쪼기가 등장하는 단계에 이르면 선 쪼기는 한층 발전적인 형식으로 거듭난다. 표현할 대상이 너무 미세하여 부각시키기 어려울 때, 또는 그림의 형태를 강조하여 의미를 부여하고자 할 때 선 쪼기가 사용된다. 이 시기에는 면 새김에 긴장미와 전달력이 강한 선 쪼기가 더해져, 선을 중심으로 면이 대립하는 도상이 만들어졌다. 이같은 조형 방식은 화면에 변화와 깊이를 더하게 된다.

② 면 쪼기

선 쪼기는 필요에 의해 선면 쪼기로 진행되었다가 안정감이 확보되면서 면 쪼기로 정착된다. 이 시기에는 대상의 움직임의 특성이 살아나 기존의 딱딱함과 어색함이 현저히 개선된다. 그러나 한편으로 긴장미가 사라지고 형태가 평면적으로 변한다. 머리와 목, 다리 등은 처음부터 면 쪼기로 제작했고, 몸통은 굵고 촘촘한 선 쪼기로 윤곽을 만든 후 그 안의 공간은 비교적 자유로운 기법을 구사해 마무리했다. 선 쪼기와 면 쪼기의 이중 구조로 제작된 형상은 도드라지며 강조된다. 매끄러운 긴 윤곽선과 불규칙하고 거친 내부는 투박하면서도 따스한 정감을 표출하는 요소로 작용한다.

면 쪼기는 대곡리 암각화에서 육지동물과 고래 그림에 두루 적용되는데, 양식화 이전의 사실성 있는 형상과 양식화 이후의 형식은 쉽게 구별할 수 있다. 여기에서 언급하고 있는 면 쪼기는 양식화 이전의 것으로, 암각면 중 우측 화면에 그려진 육지동물을 중심으로 적용되었고, 고래 그림의 경우 중앙 하단의 돌고래와 들쇠고래, 우측의 향유고래 등이 이에 해당된다. 이로써 이 시기에는 수렵과 고래잡이가 병행되었음을 알 수 있다.

③ 깊은 선 새김

깊고 굵은 선으로 동물의 형태와 상황까지 탁월하게 묘사해내는 깊은 선 새김법은 이전의 새김법과 확연한 차이를 보인다. 이전 시기의 조형적 경험을 바탕으로 장점은 살리고 단점은 극복했다.

깊은 선 새김법은 대곡리 암각화의 전체 그림 중에서 단연 두드러지는 표현법이다. 형상의 특징을 약간 과장하면서도 단순화시키고 내부의 무늬는 적절하면서도 간결하게 그려넣어 최소한의 설명만을 하는 방식으로, 예술적 완성도가 돋보이는 작품에 이 기법이 나타난다. 중앙 하단과 우측 별도의 바위면에 그려진 호랑이 그림, 이와 함께 그려진 고래 그림에 이 기법이 주로 사용되었다.

④ 선면 장식 새김

내부의 특징을 굵고 단순한 형태로 간명하게 취급하던 방식은 화려하게 내부를 장식해들어가는 미감으로 변화하기 시작한다. 미술 형식의 단계에서는 내용과 형식의 통일에 의해 수준 높은 조형성이 발현된 이후로 긴장미는 이완되며 형식만 남아 쇠잔해가는 것이 일반적이다. 형태가 단순할 때는 조금만 잘못 그려도 그림이 어색해지는 어려움이 따르는데, 후

대로 갈수록 이같은 결점을 보완하기 위해 점차 보조 설명이 더해지는 묘사 방식이 나타나는 것이다.

이 단계에서는 굵기가 가늘어진 선에 윤곽선을 두르고 면은 분할하여 장식한다. 이 기법은 머리 부위는 면 새김, 몸통 부위는 면 분할한 화면 우측 상단의 호랑이와 노루 그림에서부터 전체를 선 새김만으로 표현한 중앙 부분의 호랑이 그림으로 전개된다. 화면 중앙 하단의 범고래로 추정되는 고래 그림에서도 선면 장식 새김법이 사용되고 있다.

⑤ 음·양각 기법에 의한 양식화 시기

선면 장식 새김법의 단계에서는 그 조형적인 특징과 구조의 복잡함으로 인해 대상의 형태적 특성과 장식적인 의미가 약화된다. 따라서 이러한 단점을 극복하려는 새로운 기법이 등장하게 된다.

대곡리 암각화의 화면 좌측에 집중적으로 그려진 면 새김의 고래 그림에서는 서로 다른 시기의 특징들이 확연하게 드러난다. 북방긴수염고래 그림에는 선면 장식 새김법의 복잡함이 제거되고 특징적인 부위만이 표현되고 있다. 이를 통해 고래의 생태적 특징과 이를 토대로 구현된 사실성이 전통적인 기법을 바탕으로 재정립되고 있음을 알 수 있다. 그러다가 면 새김이 주된 기법으로 다시 채택되면서, 양각으로 남겨야 할 주요 부위까지 치밀하게 고려하여 양식적으로 도안화하는 등 기존과는 사뭇 다른 미감이 나타난다. 몸통 주위는 세밀하게 쫀 후 거친 돌로 갈거나 둔중한 면의 도구로 다듬은 듯 형태의 양식화와 더불어 쪼기의 기법까지 도식적으로 일치한다.

형상을 드러내는 방식에서는 좌우의 방향성에서 위아래의 방향성으로, 옆면을 위주로 한 방식에서 위에서 내려다보는 부감법으로 변화 적용

되었다. 부감 방식 위에 좌우상하의 시각이 하나의 고래 형상에 나타나 있으나 양식적으로 도해되어 생명력은 부족하다. 이러한 면 새김은 후기로 갈수록 더욱 양식화가 진행되어 거북 그림의 경우에는 형태의 구성만이 드러나게 된다. 이 시기에 이르러서는 동물 그림을 통하여 구현하려는 인간의 조형 의지가 예술적으로 승화된 작품은 더이상 찾아보기 어렵다.

선 새김법과 면 새김법은 제작상의 기법뿐만 아니라 형태를 묘사하는 방법 또한 크게 다르다. 중첩되어 있는 그림의 내용에 실증적으로 접근하기 위해서는 각각의 그림이 제작된 시기의 선후관계를 파악하는 한편 제작 기법에 따라 그림들을 분류해야 한다. 서로 다른 기법의 그림들이 서로 다른 시기에 제작되었다면 그 주제도 다를 가능성이 크다. 각 시기별로 나타나는 주제의 순서를 파악하는 일은 암각화가 제작된 당시의 생활상을 밝힐 수 있는 중요한 단서가 된다. 따라서 기법에 의한 분류를 체계화하여 전개 순서대로 계통화하고 대상별로 정리하여 화면을 재구성함으로써 암각화가 제작된 시기, 제작의 목적과 의도, 당시 삶의 구조, 조형적 특징 등을 알아낼 수 있을 것이다.

이상을 통해 '선 쪼기→면 쪼기→깊은 선 새김→선면 장식 새김→음·양각으로 쫀 후 갈기'의 다섯 단계로 제작 순서를 정리할 수 있었다. 결국 제작의 기본이 되는 기법은 쪼아 파기나 쫀 후 갈기로 요약된다. 이를 근거로 도구를 사용한 흔적과 깊이, 쫀 후의 처리과정, 양식화의 진행 정도, 중첩된 부위의 선후 구분 등에 의해 형상의 발전과정을 추론해낼 수 있다.

02
대곡리 암각화의
제작 순서

암각화의 제작 시기와 선후관계를 분석하는 데 최근 들어 과학적인 방법이 동원되고 있지만, 대곡리의 경우 그동안 조사자들의 잘못된 접근 방법으로 인한 해악이 매우 컸다. 무분별한 탁본작업과 FRP(섬유강화플라스틱, fiber reinforced plastics)로 모형을 떠내는 과정을 거치며 암각화의 원형이 훼손된 것이다. 이 때문에 무기질 측정 및 암각 부위의 석질변화분석 등의 방법으로 제작 시기를 측정해내는 데 어려움이 있다. 게다가 당국의 관리 소홀로 원형 보존에 심대한 문제가 발생하여, 최적의 연구 여건은커녕 적절한 연구 기회조차 박탈당한 실정이다. 이에 필자는 새김법과 중첩 부위 분석을 통해 대곡리 암각화의 제작 선후관계를 밝히고자 한다.

01
중첩부위 분석

암각화의 상대적인 제작 연대는 중첩부위에 대한 정보를 통해 측정할 수 있다. 그러나 이런 귀중한 정보도 직접 접촉되어 있는 부분, 즉 중첩화

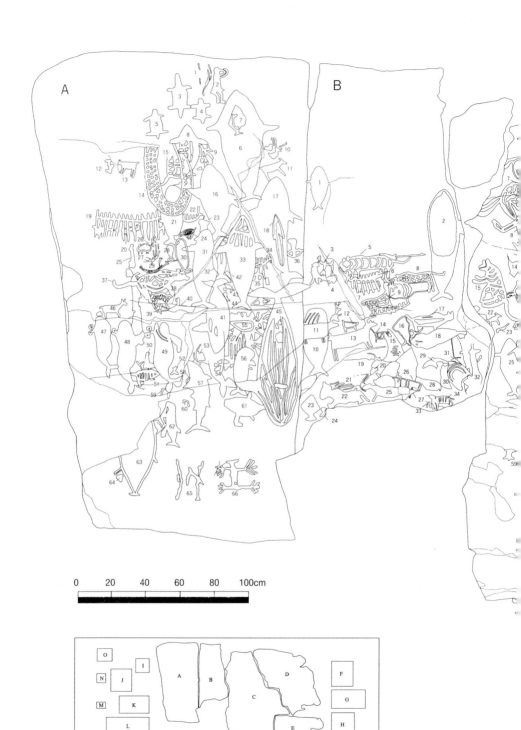

<표1> 울산 대곡리 반구대 암각화 실측도

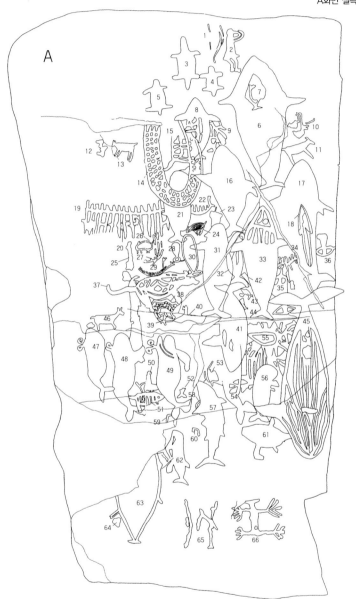

B

B화면 실측도

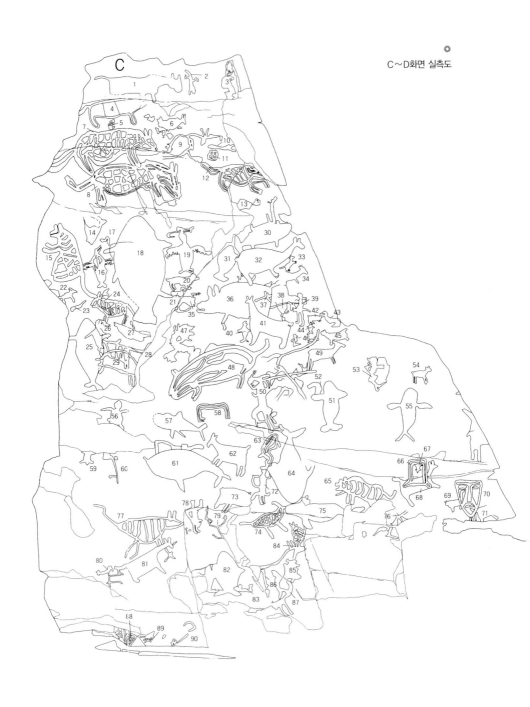

C~D화면 실측도

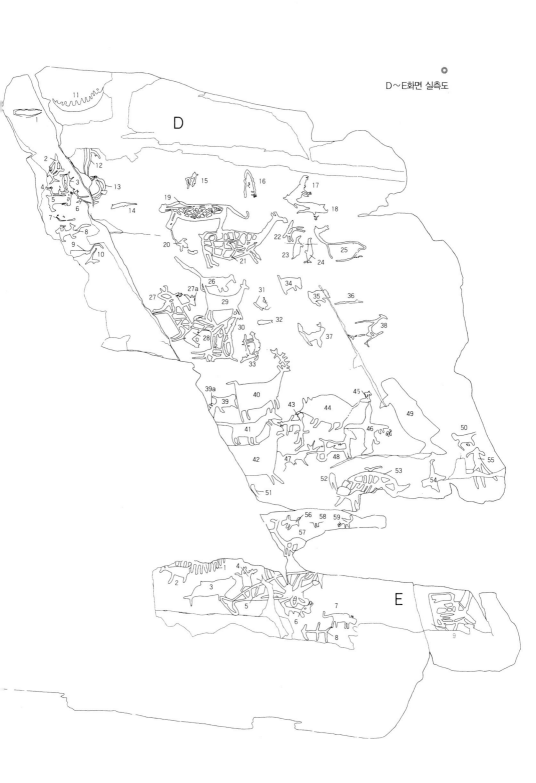

D~E화면 실측도

면에 한해서만 신뢰할 수 있을 뿐이다. 그러므로 극히 일부분에서 분석된 자료를 근거로 전체 암각화의 선후관계나 제작 시기를 논하는 것은 무리다. 이 글에서는 전체 화면에서 발견되는 중첩부위를 근거로, 암각화 제작 현황에 대하여 다음과 같이 분석하였다.

① 선 그림 위로 면 그림이 덧그려진 경우

면 그림이 선 그림을 침범하는 경우는 A-14, A-19, A-22, A-34, A-38, A-51, B-14, B-17, C-77, C-84, D-4 등 열한 곳에서 확인된다. A, B, C, D……의 암면 구분과 1, 2, 3……의 개별 그림 번호는 울산대학교 박물관에서 조사 보고한 반구대 암각화 실측도면 〈표1〉(울산대학교 박물관, 『울산 반구대 암각화』, 울산광역시, 2000, 19쪽)을 기준으로 하였다.

● A-14 (도23)

A-14의 그림은 U자형 우리를 그린 것이다. 이 그림은 화면 우측에 면 새김으로 그려진 고래의 왼쪽 지느러미에 의해 침범당한 채 훼손되어 있다. U자형 우리에서 선은 우리의 굴곡진 외곽선을 따라 구부러지게 시각화되어 있는데, 이것은 좌우상하에서 바라본 모습을 한꺼번에 표현한 것이다. 선의 흐름을 의도적으로 변화시켜 입체성과 실재감이 강하게 드러난다. 우리의 기둥 표현은 U자형의 좌우 윗부분에서는 양옆으로 뻗쳤다가 아래로 내려오면서 위아래로 내리긋는 모양으로 바뀐다. 하나의 물체를 나타내는 데 이동시점과 고정시점을 동시에 운용하는 방식은, 우리의 모양을 입체적인 구조로 실재감 있게 나타내기 위해 채택된 조형 방식으로 볼 수 있다.

U자형 우리를 훼손하고 있는 고래 그림은 새긴 면이 반듯하게 정리되

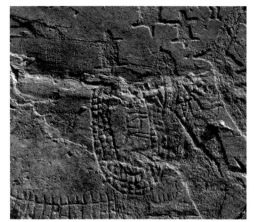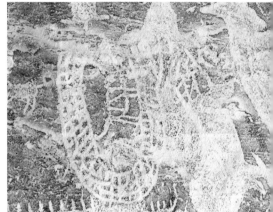

〈도23〉 A-14와 그 탁본

어 있어 끌, 정 등의 금속도구를 사용했음을 알 수 있다. 뿐만 아니라 대
상을 도해적으로 설명하고 있어, 면 새김으로 그려진 고래 그림이 선 새
김으로 그려진 우리 그림보다 늦은 시기에 제작되었다는 사실을 확인할
수 있다.

우리 그림이 고래 그림보다 앞서기는 하지만, 표현 형태와 기법의 특
성으로 볼 때 두 그림은 모두 대곡리 암각화의 전체 그림 중에서는 비교
적 늦은 시기에 제작된 것으로 보인다.

U자형 우리는 C-88·89, J-1에서도 확인할 수 있다.

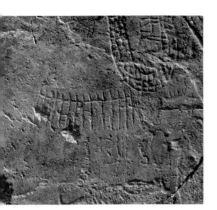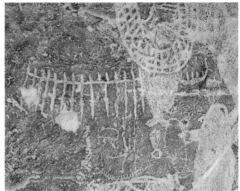

〈도24〉 A-19와 그 탁본

● A-19 (도24)

A-19는 가로로 길게 엮어 세운 나무우리 그림으로, 내부에는 형태를 구분할 수 없는 동물이 그려져 있다. 우리는 세로로 세운 기둥의 윗부분에 횡목을 덧대어 엮은 모양이다. 횡목을 중심으로 위와 아래의 기둥이 어긋나게 그려진 부분도 있어, 일정한 공간을 가진 구조에 대한 초보적인 도형논리가 반영된 것으로 보인다.

이 일자형 우리는 형태와 새김법 등에서 보다 발전된 양식을 보이는 U자형 우리에 의해 훼손되었고, 이들은 다시 고래 그림(A-21)에 의해 훼손되었다. 고래 그림은 U자형 우리의 아래쪽에 면 새김된 꼬리 부분이 그려져 있고, U자형 우리의 안쪽에 머리 부분이 새겨져 있다. 이는 U자형 우리를 훼손시키지 않으면서 고래의 형상을 부각시키고자 했던 고민의 과정에서 비롯된 것으로 보인다.

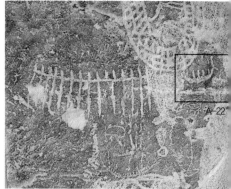

〈도25〉 A-22와 그 탁본

● A-22 (도25)

A-22는 배를 그린 것이다. 배는 유선형으로 표현했고 그 위에 팽이버섯 모양의 작은 선을 그어 배에 탄 사람의 형상을 나타냈다. 선 새김법으로 제작된 배 그림은 좌측의 면 새김된 고래 그림에 의해 훼손되었다. 사실적인 선행 양식의 그림 위에 양식화된 그림이 중첩되었으므로, 제작의 선후관계는 자연스럽게 구분된다.

이 그림을 통해 대곡리 암각화 A면의 그림들 중 선 새김으로 그려진 배 그림이 상단에 집중적으로 그려져 있는 고래 그림보다 이른 시기에 그려졌다는 사실이 입증된다. 이때, 기량이 성숙한 시기의 그림에는 이전에 확보된 모든 기법이 자유롭게 구사되고 있으므로 제작 단계를 구분하는 데 주의를 요한다.

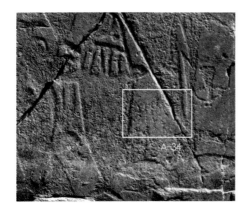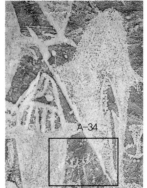

○ A-34 (도26)

A-34는 나무우리 그림이다. 거칠고 얕게 선 새김한 나무우리는 양옆의 고래 그림에 의해 심하게 훼손되어 있다. 유사한 형태의 우리 그림(A-19) 속에 육지동물이 그려져 있는 것으로 미루어, 이 우리 역시 동물을 가두기 위한 구조물임을 알 수 있다. A-19에 비해 크기가 작고 사실적 묘사와 구성력이 미약해, 일자형 우리 그림 중 이른 시기에 제작된 것으로 추정된다.

○ A-38 (도27)

굴곡진 등뼈의 곡선과 날이 선 귀, 몸통의 점무늬로 보아 A-38은 표범을 그린 것임을 알 수 있다. 비교적 이른 시기에 제작된 그림으로, 끝이 뾰족한 돌도구로 쪼는 기법을 사용했다. 이 그림은 크기가 크고 꼬리와 등줄기 곡선이 특징적으로 묘사된 다른 맹수류의 그림(A-37)에 의해 훼손되어 있다.

다리의 표현에 주목해보자. 먹이를 포획하기 위해 온몸의 힘을 한껏

〈도27〉 A-38과 그 탁본

응축시켰다가 막 발산하려는 순간의 동작을 포착하였다. 이같은 생태 표현이 나타났다는 것은 이 그림이 조형적으로 상당히 성숙한 시기에 제작되었음을 시사한다. 한편 두상에서는 맹수류의 특징이 사실적으로 묘사되지 않고 단순하게 요약된 형식을 취하고 있다. 이것은 제작 집단의 고유한 미감으로 보아야 할 것이다. 또한 몸통에 보이는 점무늬에서는 이 시기에 장식성의 실험이 시도되었음을 간취할 수 있다.

이 그림의 위쪽에 새겨진 A-37 또한 유사한 생물학적 형태와 표현 방식을 띠고 있다. 덧그려진 형태와 몸통의 무늬와 같은 실험적인 면이 공통적으로 발견된다. 즉 A-37과 A-38은 같은 시기에 제작되었을 가능성이 높다. A-37이 선 새김된 고래 그림(A-30)의 꼬리 부분을 침범하고 있으므로, 이 맹수 그림들은 굵은 선묘에 의한 사실적인 그림이 그려졌던 깊은 선 새김 단계에 제작된 것으로 추정된다.

〈도28〉A-51과 그 탁본

○ A-51 (도28)

A-51은 작은 동물을 표현한 그림이다. 몸통의 내부에는 몇 줄의 세로
선이 소략하게 새겨져 있다. 형태는 안정감이 부족하지만 몸통의 세로 선
장식에서 호랑이를 표현하고자 했던 의도가 엿보인다. 이 그림의 주변에
는 물을 뿜는 고래의 그림들(A-47·48·49)이 있다. 이것들은 수직으로
그려진 고래 그림 중 가장 사실적으로 묘사된 것으로, 양식화가 진행되기
전에 제작되었다. 이 그림들은 대곡리 암각화의 제작 순서를 밝히는 데
중요한 기준을 제공한다.

A-51은 A-48과 A-49의 고래 그림 사이에 낀 상태로 꼬리와 머리 부분
이 훼손되어 있다. 또한 A-48과 A-49는 다른 그림들보다 사이가 더 벌어
져 있는데, 이는 먼저 자리를 차지하고 있던 A-51의 손상을 최소화하기 위
한 제작자의 배려로 인한 것이다. 여기서 우리는 각 그림이 제작된 순서를
알 수 있음은 물론이요, 선대의 문화를 존중했던 당시 사람들의 의식의 단
면 또한 엿볼 수 있다. 선대의 문화를 존중했다는 것은 대곡리의 문화가

〈도29〉 B-14와 그 탁본

동일한 집단에 의해 지속되었음을 입증해주는 강력한 실례다.

○ B-14 (도29)

B-14는 몸통에 사선의 가로무늬가 있고 꼬리가 치켜올라간 육지동물이 서 있는 모양을 그린 것이다. 가늘고 경직된 선으로 제작된 이 그림은 새겨진 상태로 보아서는 무슨 동물을 그린 것인지 변별해내기 어려울 정도로 형상이 흐릿하다. 게다가 타점흔 역시 균일하지 않아 이른 시기에 그려진 것으로 판단된다. 이 그림은 세밀하게 묘사된 면 새김의 상어 그림(B-15)과 중첩되어 있다. 입가의 주름을 양각으로 남겨 강조하는 등 음·양각을 효과적으로 활용하고 있는 상어의 모습은 사실성이 뛰어난 여타의 면 새김 그림보다 한층 진전된 형식미를 보인다.

B-14의 꼬리 끝을 훼손하고 있는 사슴 그림(B-13)은 더 늦은 시기의 작품이다. 형태가 단순하게 정리된 점으로 미루어 양식화가 진행된 단계에 제작된 것임을 알 수 있다.

〈도30〉 B-17과 그 탁본

○ B-17 (도30)

　B-17은 날렵한 몸체, 뭉툭한 귀와 짧고 납작한 주둥이 등의 신체구조, 긴장한 듯 치켜세운 꼬리와 어깨와 등에 표현된 생태적 특징 등을 볼 때 호랑이를 그린 것으로 추정된다. 선 새김으로 표현된 이 호랑이 그림은 형태를 확인할 수 없는 면 쪼기 그림에 의해 다리 부위가 훼손되어 있다.

　B-17은 선 새김이 면 새김으로 전환되는 과정을 보여준다. 단순하던 형태가 사실성을 띠면서 구체적으로 변화하는 모습은, 암각화 형상의 변화과정을 이해하는 데 큰 의미를 지닌다. 거칠고 불규칙적이던 가는 선이 넓고 깊은 선묘로 변화하고, 둥글게 굽은 등의 특징을 최대한 사실적으로 표현하기 위해 딱딱하던 직선의 형태에 수정을 가한 점 등에서도 이 과정을 확인할 수 있다.

〈도31〉 C-77과 그 탁본

C-77 (도31)

C-77은 뼈를 박제한 듯 앙상하다. 선 새김으로 제작된 이 그림은, 곧추선 귀와 치켜들린 채 끝이 말려올라간 꼬리, 몸체에 세로로 그어진 무늬 등의 특징으로 미루어 호랑이를 형상화한 것으로 추정된다. 이 그림은 사실적으로 면 새김된 사슴 그림(C-81)과 중첩된다. C-81은 단순하게 양식화되어 있어, 늦은 시기의 작품임을 알 수 있다. 두 그림의 제작시기 사이에는 상당한 시간적 간극이 존재하는 셈이다.

대곡리 암각화에서 세로줄무늬는 호랑이를 표현하기 위한 주된 표현양식으로 자리잡았다. 세로줄무늬의 선각 호랑이는 암각화 양식 변화의 여러 단계에 걸쳐 골고루 나타난다. 이는 곧 오랜 시기에 걸쳐 발전·계승되며 지속적으로 형상화될 정도로, 당시 사람들에게 호랑이가 중요하게 취급되었음을 말해준다.

〈도32〉 C-84와 그 탁본

○ C-84 (도32)

C-84는 사슴 그림이다. 화려한 뿔과 두 개의 귀가 뚜렷하고 사실적인 선각으로 표현되어 있다. 특징적으로 부각된 사슴의 뿔은 호랑이의 줄무늬와 더불어, 선사시대인들이 동물의 시각적인 특징을 중시하여 의도적으로 반영했다는 사실을 입증한다. 이 사슴의 뿔은 면 새김된 고래의 가슴지느러미에 의해 그 끝이 훼손되어 있다.

고래 그림은 사슴 그림보다 사실적이다. 새김의 깊이가 더 깊고, 단면 또한 반듯하게 정리되어 있어 안정적이다. 두 개의 그림이 중첩될 경우 나중의 것을 기존의 그림보다 더 깊이 새기는 것이 일반적이다. 따라서 사슴 그림이 고래 그림보다 더 먼저 제작된 것이다.

〈도33〉 D-4와 그 탁본

D-4 (도33)

D-4는 작고 가는 선묘로 새겨진 사슴 그림으로, 방향을 달리하고 있는 면 새김 사슴 그림에 의해 중첩, 훼손되어 있다. 이 사슴 그림은 작은 공간에 섬세하게 그려져서인지 명시성과 주목성이 약하다. 작은 형태에 날려 그린 듯한 선묘는 유기적이지 못하고 자신감이 결여되어 있어 본격적으로 제작된 중심 그림으로 보기 어렵게 한다. 이는 면 새김의 과정에서 조형적 혼란이 발생해 생긴 현상으로 이해된다.

이상과 같은 중첩부위에 대한 분석을 통해 대곡리 암각화 제작의 선후관계를 다음과 같이 정리할 수 있다.

이른 시기의 그림일수록 선 쪼기를 기본 기법으로, 작고 단순한 형태를 그린다. 초기의 선 쪼기 기법은 깊이가 얕고 폭이 좁으며 타점흔이 조악하여 돌도구로 제작되었음을 알 수 있다. 이 그림들은 사실성이 미약한 반면, 줄무늬 등 시각적인 요소를 부각시켜 대상 동물이 갖는 종의 특징

을 구분짓는다. 이런 특성은 사실성이 확보되는 시기에 이르러서도 나타나고 있어, 오랜 기간 동안 생명력이 지속된 미적 원리임을 알 수 있다. 대곡리 암각화에 이처럼 보편적인 미의 인식 원리가 나타난다는 사실은 주목할 만하다.

선 새김 단계의 그림은 단순하고 직선적이다. 그러다 면 새김의 단계로 발전하게 되면 점차 형태에 대한 실재감이 향상된다. 중요한 점은 이러한 형식의 선 새김 그림이 면 새김 그림을 침범하는 경우는 없다는 사실이다. 이는 제작 순서를 구분하는 데 중요한 단서로 작용한다. 한편 가는 선으로 새겨진 그림들은 대부분 맹수류를 그리고 있다. 이 점 또한 제작 당시의 사회문화구조를 이해하는 데 중요한 기초자료로 활용될 수 있을 것이다.

② 면 그림 위로 선 그림이 덧그려진 경우

면 그림은 묘사하고자 하는 대상의 윤곽선을 먼저 쪼고, 그후 내부를 쪼아서 음각면으로 표현한다. 면 그림 위에 선 그림이 중첩된 예는 A-31, B-2, C-68, C-69, D-27a·28 등 다섯 군데에서 확인된다.

● A-31 (도34)

A-31은 단순화 단계의 면각 고래 그림이다. 이 그림 위로 어로 상황을 특징적으로 묘사한 선 그림(A-29·30)이 덧그려져 있다. 대곡리 암각화에 수렵 상황을 구체적으로 설명하는 그림은 없으면서도 어로 행위의 정황을 나타낸 그림이 존재한다는 것은 의외의 사실이다. 배 위에서 고래를 잡는 행위를 가는 선각으로 그린 이 그림에 나타난 승선 인원은 이십여 명에 달한다. 이는 전문적인 집단에 의해 고래잡이가 이루어지고 있었음

〈도34〉A-29·30·31과 그 탁본

을 시사한다. 이 그림은 수렵의 전통과 기억을 가진 집단이 어로를 주요
생계 수단으로 삼게 되면서 그린 것으로 추정된다.

　이 그림은 크기가 작지만 구체적인 정황이 표현되었다. 또한 여기에
적용된 기법은 충실하고 정교하여 강한 철제도구를 사용하여 제작한 것
이 확실시된다. 따라서 이 그림은 비교적 늦은 시기에 제작된 것으로 볼
수 있다. 면 새김이 조형 표출의 중심이 되었던 시기에 섬세한 선에 의한
표현이 이루어졌다는 사실은, 이미 이 시기의 사람들이 선과 면을 표현하
는 능력을 충분히 갖추었고, 그 기술을 자유롭게 구사했음을 뜻한다. 고
래의 몸통에 박힌 창과 그로 인해 피를 흘리는 장면을 구사하는 데는 면
새김보다 선 새김이 효과적이라는 사실을 인식했다는 점에서도, 이 그림
이 늦은 시기에 그려진 것임을 확인할 수 있다. 곧 내용에 따라 그에 적합
한 형식을 적용시킨 것인데, 이는 대곡리 암각화를 제작했던 집단의 조형
능력이 매우 높았다는 사실과, 아울러 이 그림이 제작 도구와 기법 등이
발달된 시기에 제작되었다는 사실을 시사한다. 이러한 이유에서 선·면

새김만으로 제작의 우선순위를 정하는 것은 경계해야 한다.

한편 어로행위 그림 중 고래의 꼬리 부분은 면 새김의 과정으로 이해되는 사실적인 호랑이 형상에 의해 또다시 중첩되어 있다. 따라서 제작의 순서는 사실성 있는 면각 고래 그림에서 특징이 정리된 면 그림으로, 다시 굵은 선 새김에 의한 장식적 요소가 시도되는 과정으로 전개된다.

이 그림과 관련하여, 우리에 갇힌 호랑이와 발이 묶인 채 속도와 힘을 통제당하고 있는 표범 그림은 대상의 구체적인 정황을 설명하는 것으로, 대상에 대한 접근과 표현 방법이 고래잡이 장면의 그림과 동일하여 같은 시기에 제작된 것으로 이해된다.

조직화된 전문 집단에 의해 연근해까지 진출하여 이루어진 포경을 어로채집시대의 생활 방식으로 보는 관점이 있지만, 필자의 생각은 다르다. 바닷가에서 조개를 채취하거나 밀물과 썰물에 의해 생성된 웅덩이에 갇힌 고기를 잡는 행위 그리고 좌초되어 떠밀려온 고래를 획득하는 행위 등의 수동적 어로 행위를, 고도의 기술에 의해 이루어지는 능동적인 포경 행위와 동일하게 여겨 그 제작 시기를 설정하는 관점에는 무리가 따른다.

● B-2 (도35)

B-2는 고래 그림이다. 선과 면 새김으로 제작된 이 그림 위로는 굵은 선 새김으로 표현된 표범의 꼬리 끝 부분이 중첩되어 있다. 기량이 다소 부족한 그림이 우수한 그림에 의해 훼손되는 것은 암각화 현장에서 일반적으로 발견되는 현상이다.

타점흔을 세심하게 분석해보면 새김의 깊이가 깊지 않고 타격한 자국이 흩어져 있어, 끝이 날카로운 도구로 직접 타격하여 제작하였음을 알 수 있다. 이 고래 그림은 선각으로 윤곽을 그리고 몸체의 아랫부분을 면 쪼기

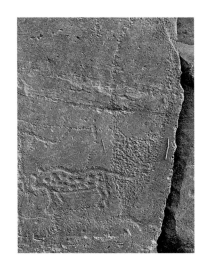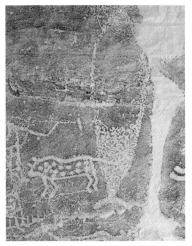

〈도35〉 B-2와 그 탁본

했는데 선이 정리되어 있지 않아서 투박하다. 형태 파악이 미숙하고 선의 강약 표현에서도 탄탄한 소묘력이 보이지 않는다. 또한 섬약함이 노정되어 힘이 느껴지지 않는다. 가슴지느러미가 생략되어 있는 점으로 보아, 죽은 고래를 표현하려 했거나 미완성 상태로 남겨진 그림으로 생각된다.

형태 면에서 고래 그림보다는 표범 그림이 사실감을 획득하고 있다. 기법 면에서도 표범 그림은 새긴 면을 양식화하여 정리했고, 등과 배에 곡선을 적용하여 동물의 생태적 특성을 적절히 나타냈다. 이를 통해 고래 그림보다 우수한 기량을 지닌 시기에 제작된 그림임을 확실히 알 수 있다. 기량이 우수한 시기에 제작된 그림에 의해 이전 형상이 훼손되는 이같은 현상을 볼 때, 단순히 기법만으로 시기를 구분하는 것은 경계해야 한다.

〈도36〉 C-68과 그 탁본

○ C-68 (도36)

　C-68은 작고 귀여운 동물을 얕게 면 새김하여 그린 것으로, 형태는 양
식화되어 있다. 이 그림 위에 뚜렷한 이중 선으로 덧새겨진 그림이 있다.
이중 선 새김이 C-68을 과감하게 침범하고 있는 것은, 어떤 특별한 의미
를 부여하기 위한 의도적인 표현으로 추측된다.

　C-68은 기법 면에서 우측의 C-69와 매우 유사하다. 다른 그림에 의해
과감하게 침범당하고 있는 모양도 흡사하여, 이는 동일한 인물이 작업한
결과물로 볼 수 있을 듯하다. C-68을 침범한 그림이 이중 선으로 윤곽을
설명하며 강조하고 있는 것도 매우 특이한 표현법으로 주목을 끈다.

〈도37〉 C-69

◦ C-69 (도37)

C-69는 초보적인 수준의 면 새김 그림인데 그 위로 신상(神像) 또는 가면으로 보이는 형상이 덧그려져 있다. 훼손된 C-69는 동물의 형체만을 확인할 수 있는 반면, 그 위에 덧그려진 선각 가면은 눈썹에서 코로 흘러내리는 형태의 구조가 입체적으로 파악된다.

이 가면은 특히 윗입술의 형태가 뚜렷하게 부각되고 있어 사실성이 매우 중요시되던 시기의 작품으로 보인다. 역삼각형의 갸름한 얼굴에 뚜렷한 이목구비를 가지고 있는데, 특히 볼록한 광대뼈의 특성을 잘 살렸고, 눈썹에서 코로 흘러내리는 곡선과 날렵한 턱선 등에서 형성되는 부피감은 조형적인 성과를 한껏 높여준다. 이 가면은 당시 사람들이 호감을 가졌던 얼굴의 형태이거나 어떤 특별한 용도의 목적을 가진 신상, 또는 시대의 미감을 반영하는 요소로 이해할 수 있다.

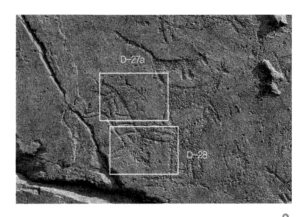

〈도38〉 D-27a · 28

◦ D-27a · 28 (도38)

D-27a · 28은 육지동물의 몸통으로만 확인되는 작은 면각 그림으로,
선각으로 장식된 육지동물 그림에 의해 훼손되어 있다. D-27a는 D-27의
목덜미에 의해 훼손된 토끼 형상인데, 가는 선각으로 윤곽선을 그린 후
톡톡 쫀 듯 소극적인 기법으로 면 새김을 시도했다. 이것은 선각에서 면
각으로 진행되는 과정에서 보이는 과도기적 특성이다. D-27과 D-27a의
예는 장식적인 묘사가 활발히 진행되기 전에 이미 면각 그림이 존재했음
을 알려준다는 점에서 선후관계를 규명하는 데 중대한 가치가 있다.

D-27과 D-30에는 개체 인식의 표지뿐만 아니라 심미적 의도에 의한
장식 요소가 적극적으로 수용되어 있다. 또 형태 묘사가 거칠고 안정감은
부족하지만, 몸통의 좁은 공간에 부합하도록 사선으로 변화를 주고 있어
표현 방식은 매우 감각적이고 실험적이다. 이같은 공간 분할은 C-15에서
호랑이의 몸통을 표현하는 방식과 흡사하여 두 그림 사이의 연관성을 짐
작케 한다. 이 그림들은 수렵활동으로 확보한 동물을 해체하는 모습을 나
타낸 것으로 추론된다. 동물 해체에 대한 추론은 고고학에서 이미 그 근

거가 제시되어 있다. 1991년 충북대 박물관에서 발표한 『단양 구낭굴 발굴보고』에서 그 사례를 찾아볼 수 있다.

또한 D-27은 사선 방향으로 비스듬하게 그려져 있다. 이것은 지금까지 지평선과 평행하게 선 모습으로만 그려졌던 기존 육지동물의 포치(布置) 방식과 현저히 다른 것으로, 대곡리 암각화에 나타날 새로운 시각의 변화를 예고한다. 이 변화는 특히 단순화된 면각 고래 그림에서 지배적으로 나타나는, 수직적인 표현 방식으로 수용된다. 이와 같은 수평과 수직 사이의 변화와 운동성에 의해 대곡리 암각화의 전체 화면은 긴장감 있는 짜임새를 조화롭게 갖추게 되었다.

③ 선 그림 위로 선 그림이 중첩된 경우
선 그림이 선 그림에 의해 중첩된 경우는 B-6, C-16에서 발견된다.

● B-6 (도39)
B-5·6·9는 형태의 특징과 제작 기법이 유사하여 같은 시기에 제작되었을 가능성이 높다. 굵고 깊은 선 새김에 의해 주제가 부각되어 있는데, 특징 묘사가 견실하고 간결하여 대상의 이미지를 직접적으로 전달한다.

B-6은 우리를 나타낸 그림이다. 양 끝이 살며시 치켜올라간 형태의 우리 위로 호랑이(B-5)가 덧새겨져 있다. 우리와 호랑이의 크기는 합리적인 비례를 이루지 않지만, 우리의 경계 안에 호랑이를 가두고 있어서 힘의 장악에 대한 상징적인 의미를 내포하고 있다. B-5의 호랑이는 굵고 깊은 선 새김의 단순화 기법에 의해 사납고 강인한 호랑이의 특질을 잘 드러내고 있다.

잘 살펴보면 B-6의 선들 사이에 어떤 물체가 면 새김되어 있는 것(B-7)

〈도39〉 B-6과 그 탁본

을 확인할 수 있다. 이것은 U자형 우리나 호랑이 그림보다 이른 시기에 그려진 동물 그림으로 추정될 뿐 무엇을 그린 것인지는 알 수 없다.

B-5·6 아래에 있는 또다른 우리 속에는 점무늬가 뚜렷한 꽃사슴(B-9)이 그려져 있다. 머리에서 목까지는 면각으로, 몸체는 선각으로 새겨 호랑이 그림과 차별화된 표현법을 구사하였다. 그러나 호랑이 그림에 비해 형태가 불분명하고 선 표현에 긴장감이 없어서 이미지의 전달력이 약하다.

한편 꽃사슴은 목 부위가 끈에 묶인 채 나무에 매여 있다. 우측의 표범(B-8) 역시 왼쪽 앞다리의 발목과 오른쪽 뒷다리의 발목이 서로 묶여 활동할 수 있는 공간과 거리를 제한당하고 있다. 사나운 동물의 공격력을 박탈하고 신체를 구속했다는 사실은 당시 사람들이 동물을 심미의 대상으로 취급했다는 의미로도 볼 수 있다. 이는 당시 인간과 동물의 관계 구조를 파악할 수 있는 근거를 마련해준다는 점에서 중요하다. 동물의 목을 묶어 활동을 제한하는 것은 농경으로 삶을 유지하던 정착민에게서 발견

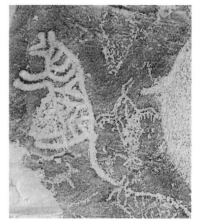

〈도40〉 C-16과 그 탁본

되는 방식이다. 동물의 앞뒤 다리를 묶어 속도를 통제하는 것은 유목민들이 보편적으로 사용하는 방식이다. 알타이 유목 지역의 청동기시대 암각화에서는 달리는 속도가 빠른 동물, 즉 말과 낙타 등의 다리가 이처럼 묶여 있는 것이 발견된다. 대곡리 암각화에 보이는 두 가지 상이한 삶의 방식은, 이 그림들이 정착이 시작된 이후에 제작된 것이라는 주장에 무게를 실어준다. 정착의 증거는 U자형 우리 그림에 의해서도 설명된다.

○ C-16 (도40)

C-16은 선 새김과 면 새김을 효과적으로 사용하여 가마우지의 생태적 특징을 여실히 드러낸다. 가마우지의 좌측에는 굵은 선으로 특징을 잘 살려 묘사한 호랑이 그림(C-15)이 있다. 이 그림은 가마우지의 왼쪽 날개를 훼손하면서, 맹수류로 추정되는 또다른 동물 그림(C-24)과 중첩된다. 장식 요소가 중요하게 취급되던 시기에 제작된 이 그림은 다시 면 새김의

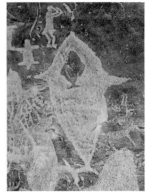

단순한 형태로 그려진 고래 그림(C-18)에 의해 훼손되어 있다.

④ 면 그림 위로 면 그림이 중첩된 경우

면 그림이 면 그림에 의해 중첩된 경우는 A-11, A-56 · 61, C-36, C-61, D-39a, D-42 등 모두 여섯 군데에서 발견된다.

○ A-11 (도41)

A-11은 얕은 면 쪼기로 표현된 육지동물로, 형식화된 고래 그림(A-6)에 의해 침범되어 있다. A-11의 머리와 다리 부위의 표현에는 사실성이 부족하다. 이 그림 위에 겹쳐져 있는 고래 그림은 그 형태가 양식화되어 있는데, 숙달된 음·양각 기법으로 새겨져 있다. 고래 그림은 단단한 도구로 깎아내거나 끌과 정 등으로 면을 정리한 것으로 보아, 매우 늦은 시기에 제작되었음이 틀림없다. 육지동물을 바라보는 시각은 측면에 한정되어 있고 방향은 지평선과 평행하다. 그와 달리 고래 그림은 부감되고

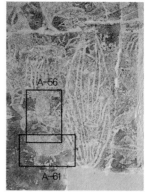

있으며 방향은 수직으로 위쪽을 향하고 있다. 형상을 바라보는 시각에 변화가 발생한 원인은 밝혀지지 않았지만, 두 그림의 제작 순서와 시기에는 큰 간극이 있는 것으로 판단된다.

◦ A-56·61 (도42)

형태미가 부족하게 면 새김된 고래(A-61)가, 땡글땡글한 탄력이 느껴질 정도로 꼬리 부위가 핍진하게 표현된 면 새김 고래 그림(A-56)에 의해 훼손되어 있다. 방향성에서는 수평 방향의 그림이 수직 방향의 그림에 의해 침범된 것이므로, 시각의 변화에 따라 제작 시기를 추정하는 일도 가능하다. 같은 대상을 그린 그림 중에서도 수평 방향의 그림에는 사실성이 완성되어 과정상의 특징이 나타나는 데 비해, 수직 방향으로 시각이 바뀌면서부터는 사실적인 묘사와 더불어 양식화가 진행된다. 화면의 상단에 그려진 그림일수록 사실성보다는 양식화에 따른 조형 방식이 주류를 이룬다. 이 또한 제작의 선후관계를 도출해내는 데 귀중한 근거를 제공한다.

● C-36 (도43)

살짝 들려 있는 머리와 앞쪽이 크고 뒤쪽으로 갈수록 왜소해지는 몸통의 형태적 특징으로 미루어, C-36은 멧돼지를 형상화한 것으로 보인다. 면 새김으로 표현된 이 멧돼지 그림은 위아래의 다른 면 새김 그림들에 의해 침범당하고 있어, 예시하고 있는 무리 그림 중에서 제작 단계가 가장 이른 것으로 확인된다. 새긴 깊이가 얕고 쫀 단면이 거칠게 남아 있는가 하면, 형태 면에서도 직선과 곡선이 조화롭게 구사되지 않아 이후에 그려진 그림에 비해 사실감이 떨어지는 등, 초기에 제작된 암각화에서 발견되는 특징들이 나타난다.

멧돼지의 배 부위에, 단순하게 정리된 형태의 사슴 그림(C-41)이 깊숙이 침범하였다. 몸통 모양이 단순한 사각형이고 쪼아낸 자국이 거친 것 등으로 보아, 두 그림이 제작된 시기는 크게 차이가 나지 않는 듯하다. C-36의 상단에 중첩된 목 긴 동물 그림(C-32)은 선의 표현이 안정적이고 자연스러워 그보다 훨씬 후대에 제작된 것으로 보인다.

〈도44〉 C-61과 그 탁본

C-32의 윤곽선을 따라 2마리의 고래(C-30 · 31)가 그려져 있다. 이것은 사슴 그림의 훼손을 최소화하기 위한 제작상의 배려이자, 당시 사람들의 미의식을 엿볼 수 있는 단면이기도 하다. C-30 · 31에는 면에 의한 공간 구성이 조화롭게 이루어져 있다. 미적 가치를 지닌 구성의 원리가 적용되어 있는 것이다. 사용된 기법과 형태미감으로 보아 사슴과 2마리의 고래는 동일한 제작자의 솜씨로 보인다.

◦ C-61 (도44)

C-61은 돌고래 그림이다. 몸을 뱅그르르 굴리면서 유영하는 돌고래 특유의 생태적 특징이 면 새김에 의해 사실감 있게 표현되었다. 이 그림 위쪽에 산양 그림(C-62)이 중첩되어 있다. 산양 그림의 형태는 단순하게 정리되어 있으면서도 뿔, 머리, 목, 꼬리, 다리 등의 비례와 특성 등이 적절하게 표현되어 있다.

이 중첩부위의 분석을 통하여, 유려한 곡선과 생동감을 중시했던 이전

〈도45〉 D-39a · 42와 D-39a의 탁본

시기의 사실적인 그림이 이후 양식화되어 단순하게 요약·정리된 형태로
변화하고 있음을 알 수 있다.

◦ D-39a (도45)

D-39a는 얕게 면 새김 되어 있어 육지동물이라는 사실을 알 수 있을
뿐, 종을 변별해내기는 어렵다. 마모 정도가 심한데다, 주변의 동물 그림
이 침범하고 있고, 다리가 두 개만 그려져 있다는 점에서, 비교적 이른 시
기에 제작된 것으로 판단된다.

중첩된 요소를 분리해본 결과 D-39, D-41, D-39a의 순서로 제작되었
음을 알 수 있다. 특히 D-39와 D-39a는 다리의 숫자와 형태의 특징, 쫀
깊이와 방법 등에서, 우측의 양식화된 그림(D-40)보다 이른 시기에 제작
되었다는 사실이 확인된다.

한편 D-39의 등 부위에 조그마한 사슴 형상이 덧새겨져 있다. 이 형상
은 예리한 금속도구로 가늘고 깊게 새겨졌고, 매우 작으면서도 도안화되

어 있는 등 양식화 단계의 특징들이 나타나고 있어, 무리 그림 중 가장 늦은 시기에 제작된 것으로 판단된다.

이상의 사실을 정리해보면, 면 새김은 사각형의 몸체에서 드러나는 딱딱하고 경직된 형태감에서 부드럽고 유연한 곡선의 형태로 발전되어가는 한편, 대상의 특징은 실재감 있게 부각되었다가 다시 단순화에 의해 양식화되면서 도안화로 정리되어간다는 것을 알 수 있다.

⊙ D-42 (도45)

D-42는 육지동물 그림이다. 큰 몸집이 사각형으로 단순화되어 있고 쫀 깊이가 얕지만, 윤곽선을 먼저 쪼아 형태를 그려낸 뒤 면을 쪼아 채워넣었기 때문에 형상을 파악해내기는 그리 어렵지 않다. 동물의 몸체는 과장되게 표현되어 있어 풍성함이 돋보이지만 생동감은 잃어버렸다. 다만 다리의 표현에서, 뒷다리는 수직으로 뻗게 한 반면 앞다리는 길이를 달리하여 사선으로 벌려 변화를 주는 등 폴짝폴짝 뛰는 동작을 감각적으로 살려내고 있다.

이 그림 위에 일자형의 꼿꼿한 꼬리를 가진 목 긴 동물(D-41)이 중첩되어 있다. 이 동물의 목 부분은 아래에 있는 그림의 형태를 훼손하지 않기 위하여 왜곡되어 있는데, 이것은 당시의 제작자가 이전 시대의 문화를 존숭하여 배려했던 결과로 이해된다.

이 그림 위에 단순하게 정리되어 도안적인 요소가 짙은 사슴 그림(D-40)이 있다. 몸체에 비해 다리가 지나치게 짧은 점 등에서 양식화가 진행된 늦은 시기의 그림임을 알 수 있다. 사슴에 대한 인식의 지표로서 뿔과 꼬리를 도안화한 것은 조형적 성과로 볼 수 있으나 과도하게 왜곡된 형태는 대상의 생동감을 반감시킨다.

이상의 분석 결과를 정리하면, 고래 그림은 먼저 단순한 면 새김법에 의해 가로 방향으로 그려지다가 세로 방향의 사실성이 농후한 형태로 변화하고, 다시 핍진하고 구체적으로 형상이 표현된 단계를 거쳐 형태감과 사실성이 부여되는 단계로 제작 순서가 변화, 발전하고 있음을 알 수 있다.

⑤ 장식 그림 위로 장식 그림이 중첩된 경우

장식 요소란, 대상의 특징을 강조하기 위하여 내부 공간을 선으로 쪼아 면으로 분할한 것이다. 장식은 그림 형태의 강조를 통해 이전의 형태와 구별하거나 새로운 의미를 부여하기 위해 시도된다. 장식 그림이 장식 그림에 의해 중첩된 경우는 C-8, D-21 두 군데에서 발견된다.

● C-8 (도46)

과도한 장식이 시도된 2마리의 동물 그림이, 2마리 중 아래 동물의 등 부위에서 중첩되어 있다. C-7·8은 동일한 정서를 표출하고 있어 제작 순서를 도출하기에 유용한 자료는 아니지만, 형상의 발전과정을 분석하여 계통화하는 데 필요한 장식성의 생성과 의미에 대한 기초자료를 제공한다는 점에서 주목할 만하다.

이 그림들은 형태의 과장과 왜곡이 과도하게 진행되어 있는데다 다리도 기형적으로 표현되어 있어, 호랑이인지 멧돼지인지 혹은 설치류인지 구분하기가 쉽지 않다. 그럼에도 주둥이의 형태적 특징과 긴 꼬리 등 구조적인 요소의 표현에서 제작자의 의도가 강하게 드러나고 있으니, 곧 호랑이를 나타내려 했음을 추정할 수 있다.

사실성이 높게 발현된 B-5·8, C-15, F-1 등의 호랑이 그림에 비해 복잡해지고 설명이 많아진 점, 그림이 작업에 용이한 높이보다 위쪽에 위치

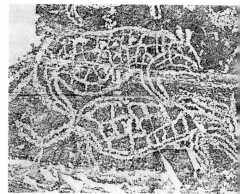

〈도46〉 C-7·8과 그 탁본

해 있다는 점 등에 근거해, 이 그림들은 사실성 높은 호랑이 그림들보다 늦은 시기에 그려진 것으로 추정된다. 이는 유라시아 암각화 현장에서도 어렵지 않게 확인되는 보편적인 현상이다.

동물의 몸체를 꾸미기 시작하는 초기 단계에서는 형태에 대한 의미가 장식 요소로 새롭게 부여되기 때문에, 필연적으로 대상의 크기는 커지고 왜곡된다. 따라서 형태가 강조되기는커녕 부조화가 발생하게 된다. 내용을 효과적으로 드러내기 위해서는 그 내용에 부합하는 형식을 찾아 적용해야 하는데, 이때 형식을 먼저 설정해놓고 내용을 담고자 하면 형태는 기형화될 수밖에 없는 것이다. 이 그림들 역시 이같은 창작 원리의 미숙함을 드러낸다.

그리고 다음 단계로, 장식적이면서도 안정적인 형태의 D-19와 같은 호랑이 그림이 등장한다.

◉ D-21 (도47)

사향노루(D-21)와 호랑이(D-19)의 형태에서 장식성이 두드러지게 드러난다. 가로로 삼등분된 사향노루의 몸통에는 대칭적으로 장식이 시도되어 있다. 특히 목 부위는 면으로 새기고 몸통은 선으로 분할하였다. 무게중심이 이동된 몸통의 배 부위를 따라 선과 면의 상호대응이 적절하게 이루어진 이러한 방식은 창의적인 표현으로 주목할 만하다. 이 그림 위로 호랑이의 옆모습을 그린 그림이 중첩되어 있다. 사실성의 관점에서 볼 때, 힘이 강한 호랑이의 특징을 표현하기 위해서는 머리 부위의 선을 부각시키고 머리와 목의 연결 부위에 자연스러운 긴장이 우러나도록 해야 한다. 그러나 이 호랑이 그림은 장식에 의한 꾸밈과 도안화에 의한 단순화를 통해 형식화되어 있어 힘의 발산이 미약하다. 그럼에도 불구하고 도안화에 따른 형태의 재창조 측면에서는 청신하다 할 수 있다.

이처럼 내용과 형식이 적절하게 조화를 이루고 또한 양식화되어 있는 점으로 보아, 이 두 그림은 혼란스러운 초기 수준을 벗어나 형태가 안정

적으로 정리되는 발전기와 그 이후에 제작된 것으로 판단된다.

이와 같은 중첩부위 분석을 통해, 사실성이 충일한 단계에서 요약적으로 실재감 있게 특징을 표현하는 시기를 지나, 양식화와 장식적인 요소를 거쳐 단순하게 도안화되는 시기에 이르러 종결되는 암각화의 형상 전개 과정을 확인할 수 있다.

02
제작 선후관계

중첩부위 분석을 바탕으로 대곡리 암각화에서 형상이 변화, 발전되어 가는 순서를 종합적으로 정리해보면 다음과 같다.

① 1단계 : 단순 선묘의 시기
이 시기에 제작된 그림은 형상의 크기가 작으며, 투박하고 간단한 선을 사용한다. 신체 각 부위는 제 위치에 자리하고 있지만 형태의 표현이 미숙하여 구체성이 약하므로 동물의 종을 구분하기가 쉽지 않다.

그러나 부분적으로 나타나는 특징적 요소에 의해 대강의 추측은 가능하다. 소략하게 새겨져 있는 몸통의 세로선은 호랑이의 무늬를 표현한 것이고, 머리에 뿔이 달려 있는 것은 사슴의 형태적 특징을 나타내려 한 것이다. 이 시기, 몸통의 무늬로써 종을 인식하던 방식은 점차 형태의 특징을 묘사하여 인식하는 방식으로 변화한다.

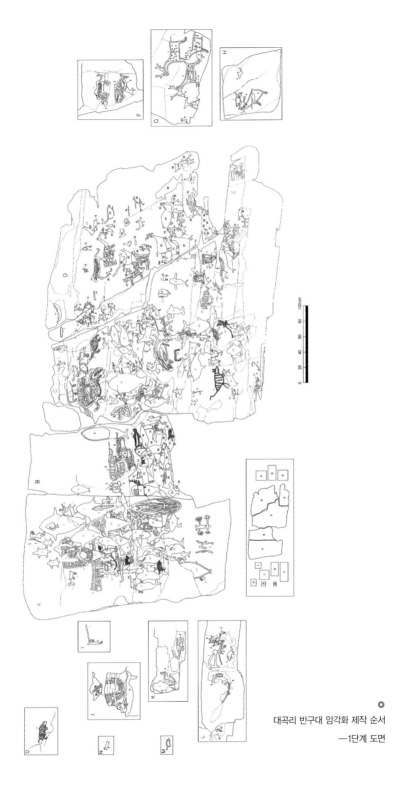

대곡리 반구대 암각화 제작 순서

—1단계 도면

② 2단계 : 사실성을 위주로 하는 면 새김의 시기

사실적인 그림으로 진행되어감에 따라 면 새김을 위주로 하는 표현이 등장한다. 단순하지만 동물 종의 구분이 가능할 정도로 형상 묘사가 구체적이다. 또 직선에 가까웠던 선의 형태는 점차 곡선화하면서 생명감을 획득하게 된다. 기법이 성숙해졌기 때문인지 그림의 크기도 커졌다.

면 새김법이 주류를 차지하는 시기임에도, 선으로 윤곽선을 먼저 그린 다음 내부를 면 쪼기로 마무리했다. 선에 의한 형상 제작 방식은 양식의 발전 단계와 무관하게 암각화 발전의 전 과정에서 기본이 되고 있음을 확인할 수 있다.

사실적인 면 새김 단계에서 육지동물은 지평선과 수평 방향으로 그려진다. 그러나 고래의 경우는 다르다. 상하좌우로 자유롭게 움직이는 고래의 속성 때문인지, 아니면 당시 사람들의 시각이 변화했기 때문인지는 정확하게 알 수 없다. 그러나 동물들을 수평 방향으로만 표현하던 이른 시기에 비해 표현력이 증대되면서 그림의 방향이 수직 또는 사선 방향으로 바뀌어가고 있다는 점은 주목할 만하다.

③ 3단계 : 대상이 가지는 특징을 요점적으로 부각시켜 사실성이 정점에 이르는 시기

면각으로 제작된 사실적인 그림은 대상이 지닌 무늬와 골격의 특징적 구조, 다리와 발, 꼬리 등을 주목하여 이들 요소를 강조함으로써 그 특징을 적절하게 부각시킨다. 굵고 대담한 선묘를 비롯, 치켜올라간 꼬리의 생김새, 굴절된 다리, 해부학인 등선의 구조 등에서 단단한 힘과 자신감이 느껴진다. 기법 면에서 비슷한 특징을 보이는 나무우리 그림 또한 같은 시기에 제작된 것으로 확인되는바, 목축의 시기를 중심으로 했을

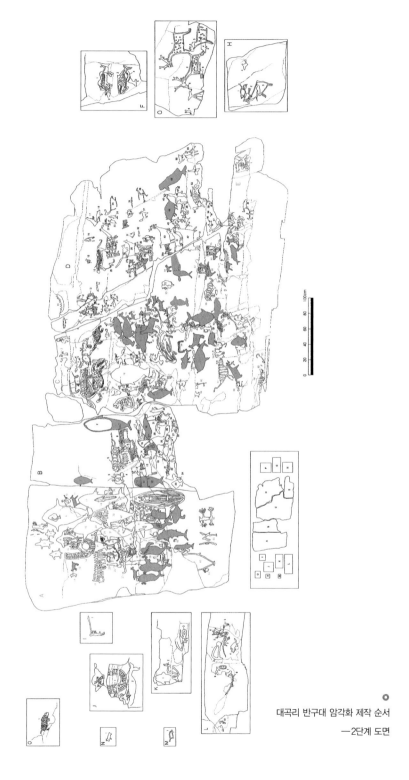

대곡리 반구대 암각화 제작 순서

—2단계 도면

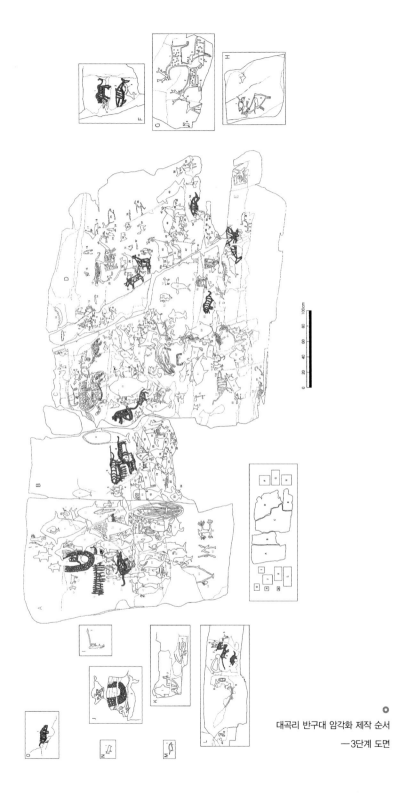

대곡리 반구대 암각화 제작 순서
―3단계 도면

때, 그 이후 정착생활의 시기에 제작되었다는 사실을 알 수 있다. 이 시기의 표현 방식은 육지동물 중에서도 특히 호랑이에 집중되어 있지만 가마우지 등에서도 유사한 방식이 나타난다.

또한 이 시기에는 개체의 특징뿐만 아니라 정황을 묘사하는 단계로까지 발전이 이루어진다. 우리에 가두거나 다리를 묶어 호랑이의 힘을 제압하고, 사슴을 기르고, 배를 타고 고래를 포획하는 장면을 그려낼 정도로 사고와 조형의식이 성장한 것이다. 특히 가는 선으로 쪼아 그린 고래잡이 그림을 볼 때, 선 새김과 면 새김 중 그 표현 방식의 우선순위를 가릴 수 없다. 단순하게 새겨진 고래와 배에 탄 이십여 명의 전문 고래잡이, 창을 던지는 사람 등에서는, 이 그림이 지적 능력과 도구 사용이 발달한 시기에 제작되었다는 사실을 알 수 있다. 또한 창에 찔린 고래가 피를 흘리는 광경에서는 그 내용을 표현하는 데 더욱 적합한 선 새김 기법을 사용하고 있어, 당시에 이미 높은 수준의 미의식이 구현되었음을 알 수 있다.

이 시기의 그림은 굵은 선 새김과 단순화된 미의식이 지배하고 있지만, 이 그림을 통해 가는 선 새김도 병행되고 있음을 확인할 수 있다. 이는 곧 이 시기 사람들이 여러 가지 기법을 이용해 조형예술을 구상해낼 만한 능력을 이미 지니고 있었음을 의미한다. 따라서 이러한 그림은 단순히 새김 기법만을 가지고는 제작의 선후관계를 논할 수 없다.

④ 4단계 : 장식에 의한 표현의 시기

무늬를 특징화시켜 종을 구분했던 이전 시기의 미감은, 이 시기에 이르러 적극적으로 장식을 채택하는 방식으로 변화한다. 장식의 출현은 근본적으로 심리적인 필요성에서 비롯된다. 그러나 장식의 진정한 의미는 형태를 강조하는 데 있다. 장식의 기본 논리는, 자연의 특질을 모방하거

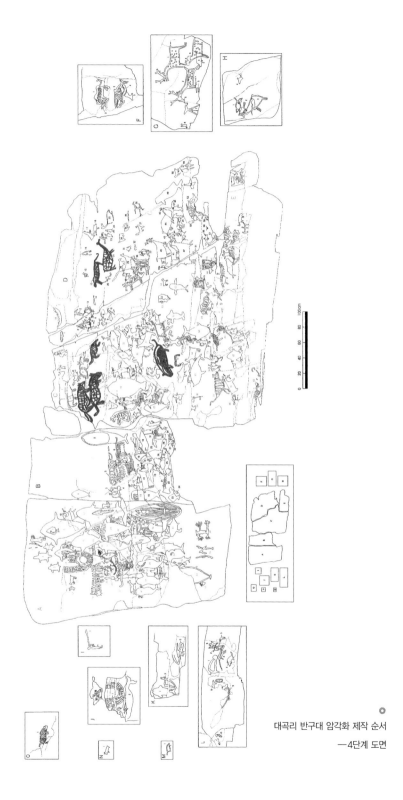

대곡리 반구대 암각화 제작 순서
—4단계 도면

나 발전시킨 무늬에서 출발하여 시간이 흐름에 따라 기하학적 혹은 추상적인 무늬로 변모해간다는 것이다.

대곡리 암각화에 나타나는 장식은 동물 무늬를 바탕으로 한다. 이 표현 양식이 처음 등장했을 때는 장식적인 요소에 치중하여 그림의 형태가 심하게 왜곡됐지만, 이후 점점 단순해져서 양식화되는 양상을 보인다. 이러한 사실은 대곡리 암각화가 일반적인 조형예술의 전개과정과 궤를 같이하며 인류의 보편적인 조형 논리 속에 위치하는 문화적 산물임을 뜻한다.

⑤ 5단계 : 음·양각에 의해 도안화된 양식화의 시기

이 시기에는 음·양각 기법에 의해 그림의 형태가 단순화되고, 이를 토대로 특징적 요소가 부각되는 발전적인 전개가 나타난다. 그림에 왜곡과 변형이 가해지면서 대상 동물의 형상은 도안화된다. 또한 적절한 비례감을 사용하여 조형물은 안정적으로 구성된다. 선 새김의 경계면이 대부분 반듯하게 정리되어 있고 내부는 매우 균일하게 면 새김이 되어 있어, 발달된 금속도구를 사용했음을 확인할 수 있다.

장식 요소의 사용도 이전과는 달라진다. 이전 시기에는 선을 위주로 장식 요소가 사용되었으나, 이제 면 부위만을 남겨놓고 새기는 방식으로 변화한다. 이 단계에서는 대상을 표현하는 데 필수적인 요소만을 부각시키면서 요점적으로 정리하며, 대상의 전형적인 특징을 이상적 감각으로 단순화시킨다. 이처럼 단순화된 구성은 사실성과는 또다른 형태감을 갖는 것이며, 전형적인 형식화의 과정에서 나타나는 한 단계에 속한다. 양식화는 간결화를 뜻하며, 나아가 규격화까지 의미한다는 조형의 논리와 크게 다르지 않기 때문이다.

이러한 과정을 거친 뒤 최종적으로 육지동물은 사슴으로, 해양동물은

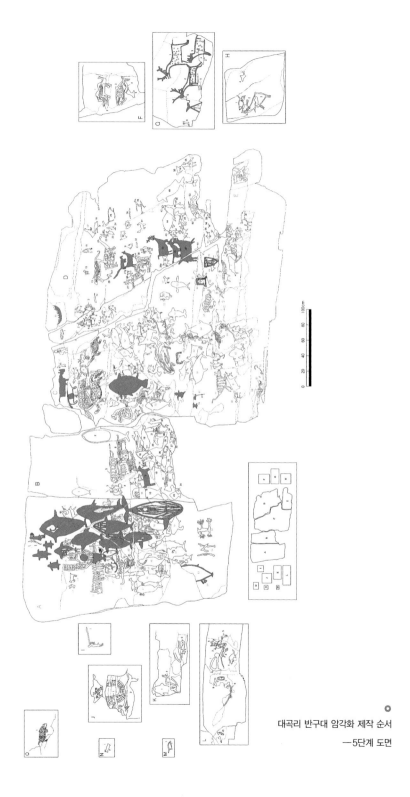

대곡리 반구대 암각화 제작 순서
─5단계 도면

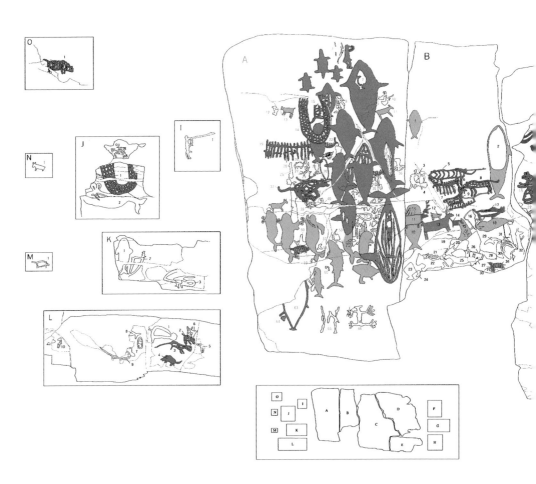

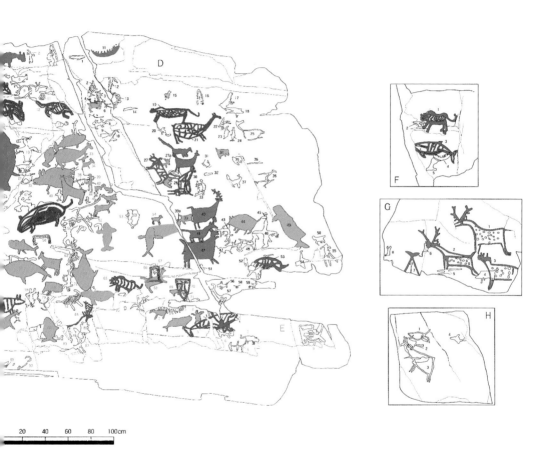

20 40 60 80 100cm

고래로 정리된다. 형태 묘사는 단순하게 도안되는 단계에서 종결된다. 즉 도안화된 사슴과 고래 그림은 암각면의 전체 그림 중에서 가장 늦은 시기에 제작된 것으로 볼 수 있다.

지금까지 울산 대곡리 암각화의 중첩부위를 분석해본 결과, 그림들의 선후관계는 물론 암각화 형상의 발전, 전개 과정을 파악할 수 있었다. 특히 일부 중첩부위를 분석하는 과정에서는 기존과는 다른, 새로운 결과가 도출되기도 했다.

대곡리 암각화는 금속도구로 제작되었다. 단면의 구조가 직선으로 정리되어 있어 다양한 종류의 매우 발달된 금속도구를 사용했음을 확인할 수 있다. 이러한 사실은 대곡리 암각화가 철기 보급이 보편화되었던 시기의 유물임을 뒷받침한다. 따라서 대곡리 암각화는 청동기시대 후기부터 철기시대 후기, 특히 철기시대에 중점적으로 제작된 것으로 판단할 수 있다.

전반적인 제작 순서는, 가는 선묘로 소략하게 표현하는 단계에서, 면 새김을 통해 사실성을 장악해가는 단계를 거쳐, 굵은 선묘로 대상의 특징을 요점적으로 부각시키는 단계로 이어진다. 이 시기에 이르러 사실성이 완성되고, 제작 주체의 조형적 기량이 성숙해져 다양한 표현 기법의 구사가 가능해진다. 또한 호랑이를 포박하거나 고래를 잡는 등의 구체적인 정황 묘사까지 가능하게 된다. 그후 장식적 요소가 확대되는 단계가 이어지고, 다시 음·양각 기법에 의해 단순화되고 양식화되는 단계에서 마무리된다.

소재의 전개를 보면, 호랑이와 사슴을 위주로 하는 다양한 육지동물과 고래를 중심으로 하는 해양동물이 그려지다가, 종국에는 고래 그림으로 마무리된다. 초기에는 육지동물의 체계 속에서 고래가 병존하는 단계를 거쳤다가, 뒤로 갈수록 고래 중심의 해양동물이 중심이 되었다는 사실을

확인할 수 있다.

제작 주체는 정착생활을 위주로 하면서 어느 기간 동안 고래잡이를 겸했던 집단인 것으로 추정된다. 육지동물과 고래가 함께 그려져 있는 부분에서는 중첩에 의한 훼손을 최소화하고 있는 것을 확인할 수 있는데, 이는 이전에 형성된 문화에 대한 존중을 의미한다. 이로써 대곡리 암각화는 선대에서 후대로 이어져오는 내내 동일한 집단에 의해 제작된 예술적 산물임을 알 수 있다.

전체 암각면의 조형 방식을 살펴보자. 좌측 A면의 고래 그림들은 형태 파악 방식이 서로 유사하여 동일한 조형 원리에 의해 제작되었음을 유추할 수 있다. 또 암면의 위로 갈수록 그림의 크기가 커지면서 순차적으로 중첩되는데, 이는 A면의 그림들이 계획적으로 제작되었음을 뜻한다. A, C, D 암면은 각 형상의 발전 단계로 보았을 때 제작 시기에 차이가 엄존한다. 그러나 좌측면(A)은 좌측면대로 우측면(C, D)은 우측면대로 각각의 양식적인 변화는 크지 않아 짧은 시간에 집중적으로 제작된 것으로 추정된다.

대곡리 암각화의 초기 단계에 보이는 소략한 선묘는 북방아시아 암각화의 초기 모습과 동일하다. 그러나 북방아시아 지역 암각화와 비교했을 때 대곡리 암각화는 그림의 크기가 현저히 작고 형태에 대한 특징 묘사가 부족하다는 차이점을 지닌다. 즉 대곡리 암각화는 북방아시아의 영향을 받지 않고 독자적으로 발전한 문화를 가졌던 집단의 창작물이라고 할 수 있다. 그러면서도 전체적인 형상 발전 단계는 북방아시아뿐만 아니라 세계 암각화의 일반적인 변화 발전 단계와 동일한 정서를 공유하고 있다는 사실을 확인할 수 있었다. 대곡리 암각화는 독자적인 특징과 더불어 인류의 보편적인 미의 원리를 취득하고 있는 것이다.

03
대곡리 암각화에 나타난
육지동물의 도상적 특징과 사실성

암각화는 당시 사람들이 지녔던 사유체계나 심미적 수준과 깊은 관련을 지닌다. 암각화의 역사는 동물 그림에서 시작되었다. 이른 시기일수록 수렵은 선사시대 인류의 주요한 생계활동이었고, 그로 인해 수렵의 대상이 된 동물들은 당시 예술 표현의 주요한 내용이 되었다. 이 사실은 지금도 세계 각지의 암각화를 통해 확인되고 있다.

대곡리 반구대 암각화에 보이는 육지동물 그림은 수렵에 대한 구체적인 정황 묘사가 나타나기는커녕 대상 동물의 특징 묘사조차 부정확한 것이 대부분이다. 따라서 이 그림들은 수렵 행위의 재현이기보다 오히려 형상의 상징에 가까운 것으로 판단된다.

이 장에서는 대곡리 암각화에 나타난 육지동물의 형상에 대하여 조형적인 측면에서 그 특성을 고찰해보고자 한다. 기존의 고고학적 연구성과를 토대로 삼아, 수렵 동물의 형태적인 특성을 조형적으로 어떻게 일궈냈는지 그 성과와 특징을 심도 있게 살펴보는 한편, 해양동물 그림과도 비교해볼 것이다. 아울러 한반도 암각화 문화와 연관이 있다고 보고된 바 있는 북방아시아 지역 암각화의 특성을 살펴보고, 둘 사이의 실제 상관관계를 공통점과 차이점으로 구분하여 고찰할 것이다. 이를 바탕으로 대곡

리 암각화에서 육지동물 그림이 갖는 역사적 가치와 문화적 성격을 규명해낼 수 있을 것이다.

01
육지동물의 배열 구도

대곡리 암각화의 육지동물 그림에서는 대상을 바라보는 시선이 모두 측면에 고정되어 있다. 측면에서 바라본 육지동물들은 암각면의 좌우상하 적당한 장소에 폭넓게 배열되어 전체 화면을 구성한다.

전체 화면의 이같은 구도는 각각의 개체를 유기적으로 연결해 이야기를 전달하는 것이 아니라, 독립된 각 개체의 형상을 표현하는 데만 집중하는 방식이다. 따라서 대곡리 암각화의 전체 화면은 긴장감과 역동성이 약하고 감성이 빈약하여 각 개체가 지닌 생명력의 표현이 미약하다. 사냥꾼의 자세와 표정, 심리 등은 물론, 사냥의 과정에서 발생하는 역동성도 핍진하게 그려내지 못했고, 쫓고 쫓기는 수렵 현장의 아슬아슬한 긴박감 또한 표현하지 못했다. 따라서 이와 같은 배열 방식은 수렵 행위의 적극적인 반영이라기보다, 개별 개체에 대한 인식, 기억의 편린 또는 신앙에 대한 의식[1]을 표출한 것으로 보아야 한다.

이같은 한계에도 불구하고, 호랑이 그림에서는 다리의 굴절에 의한 힘의 응축과 발산을 곡선으로 표현해 호소력 강한 긴장미를 표출함으로써 전체 화면의 지루함을 최소화했다. 이 점은 호랑이를 다른 동물과 구분되

1) 주술의 미술에는 공간관계의 구조적 관념이 없으며 오직 사물의 목록만이 있다.(허버트 리드, 『도상과 사상』, 김병익 옮김, 열화당, 1982, 73쪽)

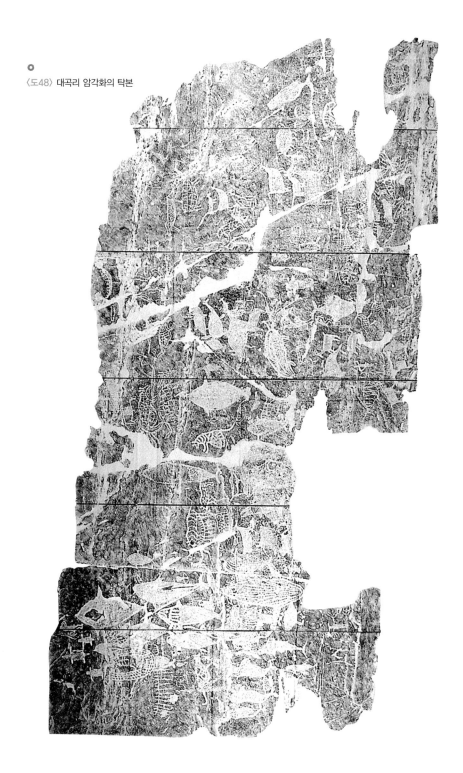

<도48> 대곡리 암각화의 탁본

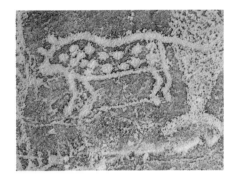

〈도49〉 대곡리 암각화의 표범 그림 〈도50〉 몽골 바양 울기 아이막, 바가 오이고르
 유적의 양 그림

게 하는 한편, 표현 대상에 따라 각각 다른 조형 방식을 구사한 수준 있는
창작 집단이 존재했을 가능성을 열어놓게 한다. 조형적인 사고에서 생각
으로 품는 희망은 의식으로 나타나고, 이 의식적인 것은 최초의 미술 표
현과 불가분의 관계에 있기 때문이다.[2]

　대곡리 암각화의 육지동물 그림 중에는 호랑이를 우리에 가두고 표범
의 다리를 묶고(도49) 사슴을 올가미로 씌워놓은 형상이 있다. 앞뒤 다리
를 하나로 묶었다는 것은 시간 중심으로 사고하였다는 점을 시사한다. 우
리와 올가미는 공간을 제한시킴으로써 동물의 활동 영역을 통제하는 수
단이다. 따라서 대곡리 문화를 일구어낸 시기에는 시간과 공간 중심의 사
고가 공존했음을 알 수 있다. 동물의 다리를 묶은 그림은 목축시기에 그
려진 암각화 중 양(도50)이나 말 또는 낙타 그림에서 발견할 수 있다. 이
러한 삶의 양태는 현재까지도 유라시아 유목민 사회에서 폭넓게 행해지
고 있다. 위의 사실에서, 대곡리 암각화를 제작한 집단은 이동보다는 정

2) 허버트 리드, 같은 책, 23쪽.

착 형태의 삶을 영위했던 문화집단이었음을 추정할 수 있다.

이외에도 대곡리 암각화는 사실성에 바탕을 두되 과장과 왜곡을 줄이고 동물의 형상을 단순화해 표현하고 있어, 소박하고 정돈된 인상을 준다. 또한 측면의 시각으로 대상의 옆모습을 그리면서도, 귀, 뿔, 다리 등을 그린 부분에서는 다원적 시각에 의한 인식을 보여준다. 이는 대상을 직접 관찰하여 그리지 않고, 기존에 갖고 있던 개념을 통해 재구성했기 때문에 나타나는 현상이다.

사실성이 발현된 이후 진행되는 양식화의 과정에서는 공예적 성향이 강하게 나타난다. 늦은 시기에 제작된 그림은 선의 감정과 형태 면에서 강약 없이 부드러운 곡선과 단순한 형태로, 예쁘게 다듬어지는 방향으로 전개된다는 것이다. 원거리에서 감지한 시각으로 단순한 형태감을 나타내는 그림의 예는 우측 별도의 바위면에 그려진 사슴 그림(G-1·2·3)에서 확인된다. 따라서 G-1·2·3은 디자인화된 도상으로서 대곡리 육지동물 그림 중 제일 늦은 시기에 제작된 것이라 할 수 있다.

02
육지동물의 도상적 특징과 사실성

대곡리 암각화의 육지동물 그림에 적용된 조형 원리는 형태 인식 방법, 시각의 운용, 단순화된 사실성 등에서 고래 그림과는 차별성을 갖는다. 원거리, 그것도 측면에서 대상을 바라보고 단순화시킨 그림이기 때문에 사실성이 모호하여 동물의 종을 구분하기가 어렵다.

대곡리 암각화의 육지동물 그림은 중앙과 우측면에 집중되어 있고 좌

우측 별도의 암면에도 소수 흩어져 있다. 전체 바위면에는 다종다양한 육지동물 그림이 넓게 분포하고 있지만, 화면을 구성하는 데 계획적인 의도가 있었던 것으로 보이지는 않는다. 주제를 포치하는 방식에서도 일정한 법칙에 의거한 계획성을 찾을 수 없다. 다만 중앙 바위면을 중심으로 작업하기에 효과적인 공간에서부터 그림을 새겨넣기 시작하여, 점차 빈 공간을 찾아 확장해나가는 방식으로 진행된 것으로 추정된다. 그와 별도로 각 동물 개체에 대한 묘사에는 일관된 방식이 적용되고 있다. 따라서 하나의 집단이 대곡리 암각화 주변에 거주했으며 그들 내부에 공통된 조형 원리가 존재했던 것으로 판단된다.

대곡리에 그려진 육지동물의 종류를 살펴보면 호랑이와 표범이 약 25마리, 사슴과 동물이 20마리 남짓으로, 이 두 종이 중요한 묘사 대상으로 취급되었음을 알 수 있다. 그 외에도 산양, 멧돼지, 늑대, 산달, 여우, 토끼 등이 그려져 있다. 이들은 모두 당시 사람들에게 중요한 수렵 대상이었을 것이다.

예술은 본질적으로 형태들의 창조와 발견이자 부흥이다. 그리고 재생이 아닌 선택과 전환의 역사다. 여기서는 대곡리 암각화에 선택된 조형 대상에 어떠한 가치를 부여할 수 있을지를, 묘사가 비교적 정확하고 그려진 개체수가 많은 동물을 중심으로 그 표현의 사실성과 각각의 도상에 나타난 형태적 특성을 통해 살펴보기로 한다.

① 범속

범속은 육지동물 중에서 가장 먼저 그림의 소재로 채택되었다.

대곡리 암각화의 역사는 호랑이 또는 표범을 가는 선 새김 기법에 의해 제작하는 것으로부터 시작된다. 초기에 제작된 그림에는 범속의 전형

적인 형상은 거의 포착되지 않지만 무늬의 표현에 의해 종을 인식할 수 있다. 이는 제작 시기와 상관없이 모든 범속 그림에 적용되고 있는 것으로, 두드러진 특징을 부각시킴으로써 맹수류를 인지하고자 하는 조형의지가 제작 초기부터 존재했음을 알 수 있다. 면 새김의 시기에도 면 새김으로만 형상을 파악하여 완결지은 범속 그림이 존재하지 않는다는 점에서 이를 확인할 수 있다.

굵은 선 새김으로 그려진 호랑이와 표범 그림에서는 힘과 긴장감이 넘치는 맹수의 생태적인 특징이 생생하게 나타난다. 독특한 가로줄무늬 혹은 반점무늬, 힘이 들어가 있는 긴 꼬리, 발달한 어깨 근육과 등 곡선에서 나타나는 긴장감과 리듬감, 납작한 머리 모양과 짧은 목, 짧고 굵은 다리 등의 특징이 파악되어 있다. 이 그림들은 복잡한 요소를 여과 없이 곧바로 단순하게 표현하고 있어 대상의 대략적인 이미지를 전달하는 데 목적이 있었던 것으로 보인다. 이러한 특징은 사납게 드러낸 이빨과 날카로운 발톱, 몸통과 꼬리에 각각 스물네 줄, 여덟 줄 나 있는 가로줄무늬 등을 강조하여 개체의 역동성과 운동성을 묘사한 북방아시아 지역 암각화의 경우와 크게 달라 대조를 이룬다.

굵은 선 새김 단계를 기점으로 장식적인 요소가 중요한 표현 수단으로 등장한다. 이 시기에는 사실성보다 형식 요소가 강조되어 맹수류의 상징성이라 할 수 있는 용맹함과 긴장감마저 사라지게 된다.

한편 호랑이 그림에 나타난 사실성을 통해 당시 사람들의 인식체계를 유추해볼 수 있다. 나무우리에 가두거나 앞다리와 뒷다리를 연결하여 묶는 등 인간이 호랑이를 제압한 모습뿐만 아니라 호랑이를 죽여 해체하는 모습까지 그리고 있어, 동물을 바라보는 인간의 관점에 변화가 생겼음을 확인할 수 있다. 처음 호랑이를 그린 것은 호환(虎患)에 대한 두려움 때문

이었을 것이나 점차 그것을 제압할 수 있다는 의지와 자신감이 그림에서 드러난다. 이는 당시 사회구조가 인간 중심의 인식체계로 전환되었음을 뜻하는 것이다.

호랑이와 표범 그림은 중심면에 21마리, 좌우면에 4마리로 총 25마리가 확인된다. A-38·51, B-14, C-77 등의 시원 형식에서부터 B-5, C-15·65, F-1, O-1, L-3 등 사실성이 뛰어난 시기를 거쳐 C-7·8·12, D-19·27 등 장식 요소가 지배적인 단계에 이르기까지 전체 암면에 폭넓게 분포되어 있다. 여러 시기를 거치면서도 호랑이가 줄곧 중요한 제재로 취급되었다는 사실은, 오랜 기간에 걸쳐 하나의 관념이 대곡리 선사인들에게 내재되어 전해내려왔음을 뜻한다.

호랑이는 일반적으로 몸통이 길고 주둥이의 폭이 좁으며 다리가 비교적 짧다. 턱은 매우 크고 강하며 긴 송곳니와 폭이 좁은 귀, 날카로운 발톱을 갖고 있다. 온몸에는 검은 줄무늬가 흩어져 있다. 이 특징들은 B-5, F-1, L-3에 잘 나타나 있는데, 특히 F-1은 호랑이의 형태와 생태적 특징을 조형적으로 안정감 있게 구사하고 있어 주목할 만하다.

F-1(도51)은 몸을 숨기느라 낮추어 걸어가는 호랑이의 동작을 잘 표현하고 있다. 앞다리에 힘을 싣고 뒷다리의 소리를 죽여 걷는 모습을 묘사하여 힘의 강약을 실재감 있게 표현하고 있어 생생한 느낌이 전해진다. 목표물을 물어뜯기 직전 이빨을 꽉 깨물고 있는 듯한 표정과 힘이 들어간 꼬리 곡선은 긴장이 고조된 감정이 섬세하게 드러난다. 그 외에도 새롭게 창조해낸 몸통의 꺾인 가로무늬는 전진중인 호랑이의 방향성을 배가시키고 있어 그 표현이 빼어나다.

B-5(도52)는 호랑이의 형태적 특징을 적절하게 드러내고 있어 어렵지 않게 종을 구분할 수 있다. 형태를 단순화시키고 무늬를 규칙적으로 배열

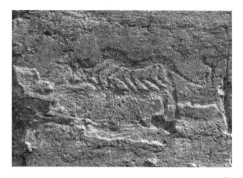

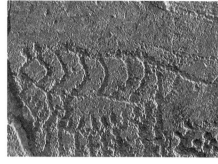

〈도51〉 F-1 〈도52〉 B-5

한 점에서 청신한 감각이 돋보인다. 이러한 사실에 의해 이 그림은 조형 능력이 일정 수준에 도달한 단계에 제작된 것으로 판단된다. 다만 형식화의 과정에서 야성적 생명력이 미흡하게 나타난 점이 아쉽다.

대부분의 육지동물이 가로로 위치해 있는 것과 달리 C-15(도53)는 독특하게 세로 방향으로 그려져 있어 주목할 만하다. 호랑이의 형태적 특징이 적절하게 묘사되어 있으며 선 표현은 자신감에 차 있는 듯 단호하다.

〈도53〉 C-15

머리 부분에서 특히 입과 귀는 의도적으로 단순하게 요약되어 있는데, 이는 당시의 제작자가 형태에 대한 충분한 감각을 지니고 있었음과 더불어 표현 역량 또한 빼어났음을 확인시켜준다. 이같은 단순화는 자신감 있는 형태 묘사의 다음 단계에 나타나는 것으로 사실성의 또다른 가능성을 암시한다.

한편 거칠게 쪼여 경계선이 확실하지 않은 배 부위는 주의 깊은 검토가 요구된다. 이 타

점은 다른 시기에 제작되어 중첩된 것이 아니라 C-15를 제작하던 당시에 의도적으로 새겨진 것으로 보인다. 이 그림은 힘이 빠진 호랑이가 사지를 늘어뜨린 모습 또는 옆으로 누워 있는 형상과 힘 없이 이완된 꼬리를 그려, 동물적 야성과 긴장감을 제거하고 있다. 더욱이 배 부위에 흩어져 있는 거친 타점과 그 중앙에서 몸 바깥쪽으로 뻗어나온 두 개의 굵은 선은, 죽은 호랑이의 배에서 피와 내장이 쏟아져나오는 상황을 묘사한 것으로 추정된다. 이와 유사한 형상 사유의 방식은 또다른 형태의 호랑이 그림 (D-27)에서도 찾아볼 수 있으며, 고래잡이의 정황을 나타낸 그림(A-29)과도 연관시킬 수 있을 것이다.

〈도54〉 D-19

D-19(도54)에 묘사된 호랑이는 뻣뻣하게 경직되어 있어 생동감이 느껴지지 않는다. 이는 양식화된 미의식을 바탕으로 호랑이의 몸체에 기계적인 도안화를 시도함으로써 그 용맹한 기상이 제거되었기 때문이다. 이는 조형 예술에서 내용보다 형식을 중시할 때 나타나는 현상으로, 사실성보다 형식미에 의한 변용이 강조된다는 특성이 있다. 이처럼 공예적 성향이 강한 미감으로의 변화는 사실성이 정점에 도달한 다음 단계에 나타나는 것으로, 생동감과 긴장미가 현저히 약화되는 한계를 지닌다.

D-27(도55)은 몸체를 선으로 나누어 분할하는 방식을 취한 점, 수평이 아닌 사선 방향으로 그려진 점, 다리와 다리 사이가 길고 목이 없으며 목과 다리 사이의 거리가 가깝고 꼬리가 길다는 점 등이 C-15와 유사하다.

따라서 호랑이를 표현한 것이라 할 수 있다. 더욱이 두 그림 모두 경직된 형태미를 가진다는 점이 일치하여, 생명력과 야성을 상실한 호랑이의 모습을 형상화한 것으로 추론할 수 있다. 다만 귀가 너무 길다는 점, 다리가 가늘고 길게 표현된 점은 호

◉
〈도55〉 D-27

랑이의 형태적 특징과 거리가 있다. 이것이 양식화의 과정중 발생한 것인지 아니면 죽은 동물의 생명력 없는 전형성을 드러낸 것인지 판단하기 어려우므로, 이 그림의 종에 대한 분류는 유보한다.

이와 더불어 D-28·30도 그려진 각도와 형식에서 유사점이 많으므로 형상을 해석하는 데 세심한 주의를 요한다. 이 그림은 D-27과 더불어, 호랑이가 우리에 갇힌 모습(B-5)이나 다리를 포박당한 정황(B-8)을 표현한 것과 동일한 정서에서 제작된 것으로 보인다. 특히 이 그림은 동물을 포획하거나 힘을 제어한 상태를 직접적으로 전달하고 있어서 주목할 필요가 있다.[3]

E-7(도56)은 크기는 작지만 호랑이의 특징을 정확하게 파악하고 있어 맹수의 위력을 느끼는 데 부족함이 없다. 형상을 파악하는 시각이 F-1과 유사하므로 두 그림 사이에는 관련성이 있을 것으로 판단된다.

3) 우리 속에 갇힌 호랑이 앞에 사람들은 승리자의 모습으로 나타난다. 사람들이 우리 속에 갇힌 호랑이의 아름다움을 감상하는 것은 실질적으로 인간이 호랑이와 맞서 싸워 승리를 거둔 힘과 지혜를 찬미하고 감상하는 것이다. 이러한 것에서 인간의 본질적 능력이 실현됨을 형상적으로 확인할 수 있게 되었고 극도의 희열감을 맛보는 것이다.(주균도, 『미학 에세이』 유홍준 편역, 청년사, 1988, 101~102쪽)

〈도56〉 E-7 〈도57〉 L-3

L-3(도57)은 우안팔분(右顔八分)으로 형상을 파악하고 있어, 측면에서 바라보는 시각을 적용한 대곡리 암각화의 다른 육지동물 그림들과 정면으로 대치된다. 이렇게 독특한 시각으로 표현된 그림이 중심화면이 아닌 주변부 암각면에서 유일하게 발견되었다는 것은, 이 그림이 별도의 엄격한 조형 원리에 의해 제작되었다는 사실을 단적으로 말해준다. 이것은 당대의 풍토와 미감에 의해 나타난 결과로, 나아가 대곡리 암각화의 독특한 성격을 규정하는 요소로 볼 수도 있을 것이다.

C-7·8·12(도58)는 조형적으로 모호하게 표현되어 있어 종을 파악하기가 쉽지 않다. 일반적인 조형 구조에서 대상의 무늬가 확대 해석되어 장식적 요소가 지나치게 적용되면 필연적으로 형태가 커지고 형상에 대한 왜곡이 심해진다. C-7·8·12 역시 몸통에 적용된 면 분할이 지나치게 복잡해지면서 형태가 왜곡되었다. 그럼에도 불구하고 몸통의 모양과 긴 꼬리, 두상의 형태(C-12), 배 부위의 표현과 무늬 등에 나타난 형상적 특징을 볼 때 호랑이를 표현한 것임을 알 수 있다. 호랑이는 콧잔등이 완만하고 꼬리가 날렵하면서 힘이 있지만, 이 그림들에서는 과도한 장식으로

〈도58〉 C-7 · 8 · 12

인해 그러한 부위들이 뭉툭하게 표현되어 있어 조형적 한계가 드러난다.

주둥이가 뾰족하고 꼬리가 짧으면서 늘어져 있다는 점은 이 그림들을 늑대로도 볼 수 있는 여지를 남긴다. 그러나 몸체에 무늬가 없고 몸이 날씬하다는 기본적인 형태적 특징, 질주하는 속성 등이 표현되어 있지 않으므로 그렇게 단언할 수는 없다. 하나의 동물을 새롭게 해석한 조형작품의 경우, 장식으로 발전시킬 근거가 없음에도 불구하고 거기에 새로운 정보를 부여하여 창조적으로 표현해내기란 쉽지 않은 일이며, 이와 유사한 예 또한 많지 않다. 한편 이 그림을 멧돼지로 보는 견해도 있으나 주둥이의 생김새만 그것과 유사할 뿐, 몸체와 꼬리 등은 선사시대 멧돼지의 형상적 특징[4]과 크게 상치되므로 무리한 측면이 있다. 이러한 주장을 뒷받침하려면, 무늬가 없는 동물에 무늬를 그려 그 동물을 인식하는 표현 방식이 구사된 암각화의 사례를 근거 자료로 제시해야 할 것이다. 아울러 교미중

4) 멧돼지 몸의 비례는 앞다리를 기준으로 앞과 뒤가 2:1로서 앞부분이 장대하지만 뒤는 왜소한 특성을 가진다. (時墨庄, 『文物與生物』, 東方出版社, 1999, pp.106~108)

〈도59〉〈도59-1〉 A-37 · 38

인 돼지 그림이라는 주장도 검토되어야 한다.

A-37(도59)은 몸통이 길고 다리가 비교적 짧으며 주둥이의 폭이 좁다. 그러면서 길게 뻗은 꼬리에 힘을 주고 있는 모습이 표범의 생물학적 형태와 일치한다. 힘을 응축한 채 버티고 있는 자세를 그린 것은 표범을 목격하고 받은 인상의 표현으로 생각된다. 다만 무늬 장식이 정리되지 않아 몸체를 표현하는 데 모호함이 발생했다. 이는 기존에 있던 그림과 중첩되는 부분을 창조적으로 활용하려는 과정에서 발생한 것으로 보인다. 이 그림에 의해 훼손된 A-38(도59-1)도 몸통의 무늬로 보아 표범을 그린 것으로 판단된다.

B-8(도60)은 날렵한 몸체와 화려한 반점을 포착하여 표범을 형상화했다. 크고 둥근 머리, 짧은 목의 표현도 표범의 형태적 특징과 일치한다. 또한 강한 느낌의 굵은 사지와 짧고 둥근 귀, 몸통 길이의 절반이 넘는 긴 꼬리 등에서 표범의 전형적인 특징이 잘 포착되어 있다.

등 곡선은 날렵하게 쭉 뻗었고 힘이 들어간 다리는 유연한 곡선으로 변화되었는데, 이는 대상을 단순화시키는 과정에서 발생한 표현 형식으

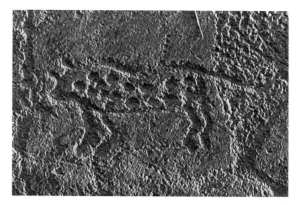

〈도60〉 B-8

로 보인다. 굵고 단순한 선의 강약과 점의 변화는 정제되어 있는 듯한 표범의 힘을 부각시킨다.

대곡리 암각화의 호랑이와 표범 그림에는 이른 시기의 가는 선 쪼기와 사실성이 부각된 시기의 굵은 선 쪼기가 골고루 사용되었다. 두 시기에서 모두 무늬와 꼬리 등을 통해 형상의 특징을 인식하고 있는데, 후대로 내려올수록 웅크린 공격 자세와 등의 굴곡, 긴장감 있게 말려 위로 치켜올라간 꼬리의 끝, 힘이 집중되어 있는 다리 등 맹수류의 전형적인 특징이 구체적으로 표현된다. 한편 굵은 선묘 시기의 그림에서 호랑이는 우리에 갇히거나 다리가 묶이는 등 이전 시기와는 다른 방식으로 그려지고 있어, 호랑이에 대한 당시 사람들의 인식이 변화했다는 것을 발견할 수 있다.

이상에서 살펴본 대곡리 호랑이 그림은 대상의 특성을 요점적으로 파악하여 순후한 감성으로 재해석해낸 대곡리 특유의 양식을 반영한다. 이는 북방아시아 지역의 암각화와는 상당한 차이가 있다. 즉 대곡리 암각화는 대곡리만의 독자적인 성격을 지닌 유산인 것이다.

② 사슴과

사슴 그림은 뿔의 형태에 의해 종을 추측할 수 있다. 그 밖의 변별요소로 작용하는 사슴과의 외형적 특징은 다음과 같다.

- 노루의 수컷은 뿔이 있는데 가지가 셋 이상 발달하는 경우는 드물다. 꼬리는 작고 희다.
- 고라니는 뿔이 없는 대신 견치가 있는데 특히 수컷의 견치는 주둥이 밖으로 길게 노출된다. 또한 엉덩이에 흰색 점이 없고 몸집은 노루보다 작다.
- 암컷 젖꼭지의 경우 사향노루는 한 쌍을, 사슴은 두 쌍을 가진다.

그러나 대곡리 암각화에는 이같은 특징이 나타나 있지 않아 사슴, 노루, 고라니, 사향노루 등 종의 구분에 혼란을 가중시킨다. 이것은 대상을 파악하는 고유한 미적 정서가 존재했거나, 혹은 수렵이 주요 생계 수단이 아니었던 시기에 사슴과 동물에 대한 정보가 부족한 상태에서 기억과 관념에 의존해 대상을 표현한 데서 초래된 결과라고 할 수 있다.

초기에 제작된 사슴 그림은 뿔을 부각해 형태를 드러낸다. 굵은 선 새김의 시기에 그려진 그림에서는 뿔과 더불어 몸통의 무늬가 종의 변별에 결정적인 역할을 한다. 표현이 단순화되어 조형적인 완결미와 생태적 특징 묘사가 부족하기 때문이다. 다만 꽃사슴의 목에 고를 매어 말뚝에 고정시킨 묘사만큼은 사실성이 있어, 정착민의 생활 형태를 반영한다.

양식화의 시기에 이르러 사향노루에 적용되고 있는 장식 기법은 이 시기 암각화의 표준을 제시한다. 몸통에만 무늬가 있는 사향노루의 특징을 간파하였고, 면 구성은 전체적으로 통일되어 있는 가운데 장식 요소와 면

새김을 적절하게 조화시켜 변화를 추구하고 있다.

　우측 별도 암면 위의 꽃사슴 그림은 그 다음 단계에 그려진 것으로 공예적인 미의식이 나타난다. 사슴과의 그림을 전제로 했을 때, 결국 대곡리 암각화에 나타나는 미의식은 사실성에 바탕을 두고 디자인화되는 경향을 갖는다고 정리할 수 있다.

　대곡리 암각화에서 사슴과로 분류할 수 있는 동물의 그림은 25점 이상이다. 뿔의 가짓수와 생김새에 의해 구분이 가능한 수사슴과 세 개의 가지가 달린 작은 뿔이 있는 수노루 외에는, 외형으로 사슴과 동물의 종을 구분하기가 쉽지 않다. 여기에서는 대곡리 암각화에 표현된 사슴 그림 가운데 사슴과 동물이 갖는 형태적 특징이 명확하게 드러나 있는 도상을 중심으로 분석을 시도하였다.

　수컷은 폭이 좁고 직선으로 쌍을 이룬, 2~5개의 가지가 난 뿔을 갖는다. 암컷은 얼굴이 갸름하고 목이 가늘다. 암수는 모두 꼬리가 비교적 짧고 털은 흰색이며 겨울에는 목 주변에 갈기가 생긴다. B-9·11·13, C-84, D-40은 뿔의 형태적 특징으로 보아 사슴을 그린 것으로 판단된다.

　B-9(도61)는 등 부위에 흰색 반점을 나타낸 점으로 보아 대륙사슴을 그린 것으로 보인다. 대륙사슴은 머리와 목과 어깨에는 반점이 없고 여름철에만 반점의 흔적이 보이는데, B-9에는 이러한 특징이 정확히 표현되어 있다. 목이 날씬하고 머리가 길쭉한 형태적 특징까지 일치한다는 점에서 암컷 대륙사슴을 그린 것임을 확인할 수 있다.

　B-11(도62)은 고래 그림과 중첩되어 있어 훼손이 심하다. 그러나 머리 위로 네 개의 가지가 난 뿔이 하나 그려져 있어 사슴을 그린 것임을 알 수 있다.

　중첩부위 분석 결과와 형상 발전의 기준으로 볼 때, B-13(도63)은 면

〈도61〉 B-9 　　　　　　　〈도62〉 B-11

새김으로 제작한 양식화된 그림이다. 전체적으로 단순하게 정리되어 있지만 등 부위에 살포시 위로 굽은 곡선이 구사되어 있다. 또 다섯 개의 가지가 달린 뿔의 형상을 인접한 우리와 대륙사슴 몸체 속으로 과감하게 중첩시키며 뚜렷하게 새기고 있어, 양식화의 진행에 따른 다양한 변용이 이루어지던 늦은 시기에 제작된 것으로 보인다.

C-84(도64)는 선 새김 기법으로 제작된 그림으로 중첩부위 분석 결과 이른 시기에 제작된 것으로 확인된 바 있다. 뿔의 가지 수가 다섯 개이므로 나이는 여섯 살 이상이라는 것을 알 수 있고, 규칙적으로 구부러진 뿔의 형태는 백두산사슴의 뿔과 구조적으로 일치하고 있어 주목된다. 뿔의 형태를 인식하는 일반적인 방법이 이러했던 것인지, 아니면 선사시대에 한반도 남부 지역에 백두산사슴이 서식했던 것인지 정확하게 알아내기는 어렵다.

머리는 측면의 모습으로 그려졌는데 뿔 뒤에 귀를 위치시키는 등 사슴의 머리 구조가 정확하게 파악되어 있다. 바깥 위쪽으로 뻗은 뿔의 큰 원줄기와 그 앞면에 돋아 있는 작은 가지들의 모습도 사실적으로 묘사되었

〈도63〉 B-13

〈도64〉 C-84

다. 그러나 뿔은 전방 45도, 귀는 후방 45도 정도에서 바라본 시각을 조합하여 하나로 통합하고 있어, 관찰에 의해서가 아니라 미리 알고 있던 관념에 의해 그린 것으로 보인다.

D-40(도65)의 뿔은 각신이 규칙적으로 구부러져 있어 C-84와 구조적으로 동일한 형태를 갖지만, 공예적인 형태로 새롭게 조형되어 있어 그보다 더 늦은 시기에 제작된 것으로 편년할 수 있다. 형상을 구체화시키는 방식에서 뿔과 귀의 위치 등은 정확히 파악하고 있으나 발의 길이는 지나

〈도65〉 D-40

치게 짧다. 꼬리가 거의 없는데도 뒤로 꺾어진 모양으로 과장하는 등 도안화가 상당히 진행되어 있다. 이러한 특징은 양식화가 진행된 비교적 늦은 시기에 나타나는 현상으로, 사실성이 재해석되는 과정에서 발생된 것으로 추측할 수 있다.

〈도66〉 G-1·2·3

〈도67〉 C-32

 D-42는 D-40과 유사하나 뿔이 없는 점으로 보아 암사슴을 그린 것으로 추정된다. 사슴의 형태에 사실적인 요소가 남아 있고, 화들짝 놀라는 모습을 나타내려는 듯 두 앞다리를 벌어지게 표현하여 변화를 주고 있다. 그렇지만 감정 표현은 소극적이며 객관화되어 있다. 이 점은 대곡리 암각화의 일반적인 성격과 일치하는 것이어서 주목된다.

 G-1·2·3(도66)은 형상 발달과정에서 양식화 시기보다도 더 늦은 시기에 제작된 그림이다. 형태를 다듬어나가는 과정에서 계획적으로 굵기까지 고려하였으며, 선에 의해 분할된 면과 몸체에 찍힌 점이 세 그림에서 각기 다르게 적용되어 있어, 공예적 시각이 확립된 이후에 제작된 것으로 판단된다. 사슴의 목에서 다리까지 흐르는 선은 사실성을 바탕으로 단순하게 곡선화되어 있다. 이것은 기하학적인 형태로 사물을 해석하려는 또다른 관점에서 비롯된 조형적 성과로 평가되어야 할 것이다. 이처럼 대상에서 아름다운 요소만을 인상적으로 디자인화한 점은, 대곡리 암각화의 조형적 성격이 공예적인 지향점을 가지고 있다고 판단할 수 있는 근

〈도68〉 D-21

거가 된다.

　C-32(도67)는 몸체와 목이 길고 꼬리가 거의 없는 형태적 특성으로 보아 사슴과 중에서도 노루를 그린 것으로 추정된다. 그러나 이 그림에는 노루임을 확인하는 기준이 되는, 세 가지가 난 작은 뿔이 나타나 있지 않다. 이는 수렵이 삶의 중요한 수단이 될 때 수렵 동물에 대한 형태 묘사가 매우 정확히 이루어진다는 점과 비교된다. 동물의 표현에 모호함이 발생하는 것은 당시 수렵이 적극적으로 이뤄지지 않았음을 시사한다.

　D-21(도68)은 그림의 형태로만 보면 고라니와 비슷하지만, 몸체에 유백색의 무늬가 장식되어 있는 점으로 미루어 사향노루를 충실히 그린 것으로 보인다. 특히 몸체를 표현한 사실적인 형태미를 비롯하여 면 새김과 선 새김의 조화로운 응용은 장식 기법으로 표현된 육지동물 그림 중에서 단연 우수한 것으로 평가할 수 있다. 배 부위의 만곡을 따라 내부를 강조하며 반복되는 가로선이 양감을 풍부하게 하고, 이것은 다시 자유로운 세로선으로 분할되어 통일된 변화감을 한껏 살려낸다.

 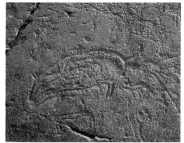

〈도69〉 C-36 〈도70〉 C-48

③ 멧돼짓과

멧돼지는 면 새김의 시기부터 그림의 소재로 등장했다. 멧돼지는 몸통의 길이가 짧고 통통하며 다리가 짧고 굵다. 머리는 가늘며 길고 귀는 뾰족하게 일어서 있다. 주둥이가 길고 머리는 목과 붙어 있으며 꼬리가 곧다는 생태적 특징을 갖는다. 대곡리 암각화에는 이와 같은 멧돼지의 형태적 특성이 비교적 유사하게 드러난다. 그러나 주둥이 밖으로 튀어나와 위로 구부러진 송곳니의 모양은 표현되어 있지 않아 아쉬움이 남는다. 동물의 특징을 나타내는 데 이빨을 중요한 표현 요소로 다루지 않은 것은 범속과 사슴과 그림에서도 확인할 수 있는 사항으로, 대상을 파악하는 미감이 일관되게 형성된 것으로 추정할 수 있다.

그럼에도 불구하고 선·면 새김으로 묘사한 새끼멧돼지 그림은 검은 줄무늬가 세로로 나 있는 독특한 특징까지 실감나게 표현하고 있다. 새끼멧돼지를 그린 C-48은 전체 대곡리 암각화 중 좌측면에 그려진 북방긴수염고래와 제작 기법과 시기가 동일한 것으로 추정된다. 또한 이 그림은 식용동물을 그린 것으로 당시 대곡리에 거주했던 선사시대인들의 생활

〈도71〉 D-44

〈도72〉 L-2

단면을 보여준다. 추운 겨울을 이기기 위해 지방을 축적해야 했던 당시의 환경에서 멧돼지고기는 유용한 식량자원이 되었을 것이다.

멧돼지 그림은 C-36 · 48 · 73, D-34 · 35 · 44, L-2 등에서 발견된다.

C-36(도69)에는 굵은 몸통과 짧은 사지, 긴 주둥이와 뾰족한 귀 등, 멧돼지의 전반적인 특징이 잘 파악되어 있다.

C-48(도70)은 새끼멧돼지를 그린 것이다. 적갈색 털에 세로로 검은 줄무늬가 나 있는 어린 멧돼지의 특징을 사실적으로 묘파하였다. 이처럼 사실성 강한 그림이 다른 동물 그림보다 크게, 또한 앞선 그림 위에 덧그려져 있다는 점은, 당시 사회에서 멧돼지가 매우 중요한 비중을 차지하고 있었음을 짐작하게 한다.

D-44(도71)는 형태적으로는 멧돼지에 가깝다. 그렇지만 지나치게 둥근 몸통과 예리한 주둥이, 짧은 다리로 종종대며 걸어가는 모양새 등이 땃쥐와도 비슷해 단정적으로 판단하기 어렵다. 그러나 전체적인 형상의 특징과 짧은 꼬리를 위로 치켜든 점, 그리고 다른 동물 그림보다 크게 표현된 점을 통해 멧돼지를 나타낸 것으로 추정할 수 있다.

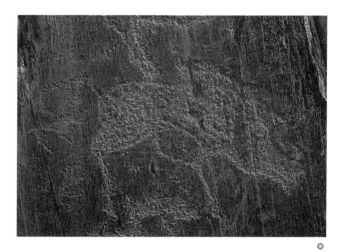

〈도73〉 러시아 알타이, 칼박타쉬 암각화

　세로로 그어진 검은 줄무늬와 길쭉한 입, 가늘고 짧은 꼬리의 표현 등
으로 보아 L-2(도72) 역시 멧돼지를 그린 것으로 추정할 수 있다. 특히 멧
돼지의 발굽을 사실적으로 그려냈으며, 주변에 가는 선들을 반복해서 그
려넣어 작은 초목들을 형상화했다. 그림 주위에 몇 포기의 풀과 땅을 표
현해 시선의 깊이를 더하는 이같은 방식은 그림의 포치와 구성에 대한 새
로운 시도여서 흥미롭다. 또한 암각화의 제작 시기 및 사물 인식에 대한
미의식의 변화에 새로운 해석의 가능성을 제공하고 있어 주목된다.

　한편 북방아시아 지역의 암각화에서 발견되는 멧돼지 그림(도73)은 길
쭉한 주둥이뿐만 아니라 이마에서부터 등 가운데까지 빳빳하게 서 있는
갈기털을 중요한 특징으로 취급하여 강조하고 있다. 또한 어린 멧돼지를
그리면서 무늬까지 파악한 것은 북방아시아 지역 암각화 현장과 연구 자
료 어디에서도 발견할 수 없는 것으로, 대곡리 암각화만이 가지는 독특한
도상으로 볼 수 있다.

〈도74〉 D-29 〈도75〉 D-30

④ 산양속

산양은 염소보다 몸이 크고 두꺼우며 다리가 굵다. 암수 모두 뒤쪽으로 굽은 원추형 뿔과 아치형의 등, 길고 튼튼한 다리와 짧은 꼬리 등의 형태적 특성을 갖는다. 대곡리 암각화에서 산양 그림은 C-60, D-29·30 등에서 찾을 수 있다.

D-29(도74)는 머리와 몸의 전체적인 체형과 자세, 그리고 살짝 뒤로 굽은 뿔의 표현 등으로 보아 산양으로 추정할 수 있다. 그러나 꼬리가 길고 앞쪽 목에 흐리게 무늬가 있으며, 얼굴선이 없는 등, 산양 특유의 중요한 형태적 특징들을 간과하고 있어, 뿔을 제외하고 보면 사실상 사슴과 구분하기 어렵다. 이러한 표현상의 특성은 사냥의 경험이 축적되어 나온 결과물로는 보기 어려워, 대곡리 암각화의 성격을 규명해내는 데 참고가 될 수 있을 것이다.

D-30(도75)의 경우, 뿔은 나타나 있지 않지만 D-29와 인접한데다 형태적 특징이 유사하여 산양을 그린 것으로 보았다. 뒷다리 사이 뒤쪽으로 돌출된 불알이 묘사되어 있는 것으로 보아 수컷 산양임을 알 수 있다. 몸

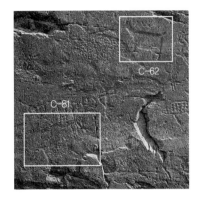

〈도76〉 C-62 · 81

〈도77〉 몽골 바양 울기 아이막, 바가 오이고르 암각화

에 무늬가 없는 산양의 몸통 표현에서 면 분할을 시도한 것은, 장식 요소라기보다 포획한 동물을 해체하는 장면을 표현한 것으로 볼 수 있다. 이러한 예는 C-15의 호랑이 그림에서도 확인할 수 있다.

C-62와 C-81(도76)은 목이 길게 표현되어 있지만 형태와 자세에서, A-13은 실제와 달리 앞다리가 짧고 뒷다리가 길게 그려져 있지만 몸체에서 표출되는 형태감에서 산양과 매우 흡사하다.

대곡리 암각화의 산양 그림에서 일반적으로 확인되는 사항은, 작은 돌기가 불규칙적으로 나 있는 뿔과 목, 제작 당시 정확한 관찰이 이루어지지 않았던 듯 모호하게 억제되어 있는 다리와 발굽 표현 등이다. 이것은 북방아시아 지역 암각화와 구분되는 점이기도 하다.

북방아시아 지역 암각화의 산양 표현(도77)은 공통적으로 뿔의 구조가 과장되어 있고 뿔의 돌기에 나타난 가로선의 성장 햇수까지 중시하여 회화적으로 처리하고 있다. 그리고 변칙적이기는 하지만 털갈이의 모습도 조형의 영역으로 확대시키고 있어, 세심한 관찰에 의해 대상을 표현했던 전통이 있었음을 확인할 수 있다.

〈도78〉 C-22 〈도79〉 C-33

⑤ 늑대속

늑대는 10마리에서 30마리까지 무리지어 다니며 사냥한다. 사회성이
발달하여 협동으로 통합된 전략 전술을 펼치는 늑대의 습성은 잘 알려진
사실이다. 이러한 점에서 늑대가 등장하는 암각화는 공격적이고 긴박한
상황이 연출된다는 특징을 지닌다. 늑대의 역동적인 동작은 북방아시아
지역 암각화에서 매우 빈번하게 등장한다.

대곡리 암각화의 늑대 그림은 주변 그림과 비교해봤을 때 상대적으로
크기가 작아 새끼를 그린 것처럼 보일 정도다. 외형은 개와 비슷하지만
꼬리 끝이 늘어지지 않는 늑대의 특징은 잘 살려냈다. 대곡리 암각화에
늑대가 소극적인 모습으로 등장한다는 것은, 순기능으로든 역기능으로
든, 당시 생활에서 늑대가 담당했던 기능이 거의 없었음을 의미한다. 이
는 또한 대곡리 암각화가 북방아시아 지역과 크게 다른 생활환경과 문화
정서 속에 위치한다는 사실을 반증하는 것이다.

늑대는 개보다 다리가 길고 몸이 가늘며 송곳니가 크다. 긴 털로 덮여
있는 꼬리는 발꿈치까지 늘어져 있고, 꼬리 끝을 구부리지 않는다는 점에

서도 개와 구분된다. 대곡리 암각화에서 늑대를 그린 것으로는 C-22·33, L-4가 있다.

C-22(도78)와 C-33(도79)은 동일인의 솜씨로 여겨질 만큼 형태와 크기가 흡사하다. 두 그림 모두 주변 동물과의 비례를 무시한 채 작고 간략하게 그려져 있지만 뾰족한 콧잔등, 쫑긋한 귀, 위로 말리지 않은 꼬리 등 늑대의 전형적인 형태적 특성만은 놓치지 않고 있다.

L-4(도80)에는 포식자로서 늑대의 전형적인 이미지가 적절하게 나타나 있다. 전체적인 형태감은 부족하지만 고개를 숙이고 입을 벌려 먹이를 찾는 늑대의 생태적 특징을 잘 포착했다.

〈도80〉 L-4

⑥ 여우속

여우는 갯과 동물 중 몸통에 비해 꼬리가 길고 주둥이가 뾰족하며 귀는 삼각형이다. 대곡리 암각화의 여우 그림은 이같은 특징은 잘 반영하고 있지만, 북방아시아 지역 암각화에서처럼 수축된 눈동자를 세로로 긴 바늘귀 모양으로 그림으로써 교활하고 꾀 많은 특유의 성격을 나타내는 데는 이르지 못했다. 그것은 이 지역만이 가지는 대상에

〈도81〉 D-41

〈도82〉 D-26　　　　　　　　　　　　　〈도83〉 D-14

대한 인식론적 특성으로 볼 수 있을 것이다.

　D-41(도81)은 콧날이 길고 가늘면서 뾰족하고, 귀는 삼각형이며, 짧은 다리, 긴 꼬리 등의 형태적 특징이 나타나 있다. 따라서 여우를 그린 것으로 판단된다. 목을 가늘고 길게 표현하여 여우 본연의 민첩하고 교활한 이미지가 감쇄되었는데, 이는 이보다 아래쪽에 먼저 그려져 있던 그림을 훼손하지 않기 위해 의도적으로 왜곡한 것일 가능성이 크다.

　⑦ 담비속

　담비속은 족제빗과 중에서도 특히 몸체가 크고 가늘다. 꼬리 길이는 몸통 길이의 3분의 2 정도이며, 다리가 짧고 주둥이가 뾰족하다. 대곡리 암각화의 담비 그림에도 이와 유사한 특징이 드러난다. 특히 부드럽고도 아름답게 표현된 긴 꼬리를 볼 때, 담비속 중 산달을 묘사한 것으로 보인다. 따뜻하게 겨울을 나기 위한 생활상의 절실함으로 인해, 우수한 모피를 제공해주는 동물을 소재로 선택해 그렸을 가능성이 크다.

　D-26(도82)은 몸통이 가늘고 길며 코의 윗면이 곧바른 담비의 형태적

특징이 근사하게 표현되어 있다. 주둥이가 길고 뾰족하며 꼬리가 길게 묘사된 모습은 수달과 비슷하지만, 짧고 둥근 귀, 몸통과의 경계가 분명한 꼬리 등을 중요하게 그린 점을 볼 때, D-26은 담비를 표현한 것으로 추정된다.

D-14 (도83) 또한 형태의 특징으로 보아 담비속으로 추정한다.

⑧ 멧토끼속

멧토끼는 크기가 작아 고기의 양은 적지만, 보온용 털을 제공한다는 장점으로 인해 수렵의 대상이 되었을 것이다. 고기와 털을 이용하기 위해서는 주로 겨울철에 사냥을 해야 한다는 한계가 있었을 것이고, 따라서 다른 동물보다 적은 수가 그려졌던 것으로 보인다.

〈도84〉 D-27a

D-27a(도84)는 멧토끼 그림이다. 크기로도 주변 동물들과 비례를 이루고 있고, 큰 귀, 뾰족한 주둥이, 짧은 다리와 같은 멧토끼의 형태적 특징 또한 균형 있게 묘사되었다. 토끼의 꼬리 부분이 중첩된 육지동물 그림에 의해 훼손되어 있어, 솜털 같은 꼬리와 긴 뒷발까지도 파악이 되었는지는 확인할 수 없다. 가는 선각에 의한 윤곽선과 그 내부에 성기게 콕콕 찍은 점묘 방식, 그리고 양각의 눈동자 표현은 대상의 성격을 담아내려는 의도성이 있는 시도여서 흥미롭다. 육지동물에서 눈이 그려진 것으로는 이 그림이 유일한데, 쭈뼛하게 굳은 털과 겁먹은 눈망울 등 토끼 특유의 성격 묘사가 생동한다. 이 그림은 토끼의 생태적 특성을 나타내기

위해 새로운 형식을 적용했다는 점에서 그 의미가 작지 않다.

육지동물 그림 중에서 특히 호랑이, 사슴, 멧돼지, 멧토끼 그림은 사실성이 뛰어나게 형상화되어 있다. 그러나 그림 대부분이 단순하게 정리되고 정제되어 대상을 핍진하게 재현해내지 못했다. 이같은 사실성은 이후 전개되는 고래 그림에 적극적으로 수용되면서 새로운 조형 방식으로 전개된다.

이상과 같이 분석한 결과, 대곡리 암각화에 나타난 육지동물의 형태적 특성을 다음과 같이 정리할 수 있다.

1) 대부분의 동물은 서 있거나 뛰어다니는 모습이며, 개체는 따로따로 나열되어 있어 마치 도감을 보는 듯하다. 이는 대곡리 암각화가 전체적인 구도를 고려해 계획적으로 제작된 것이 아니라 그때그때 필요에 따라 빈 공간을 찾아 그려진 것임을 뜻한다.

2) 동물의 형태를 표현하는 데 날카로운 이빨과 발톱, 송곳니, 갈기, 꼬리, 목 등의 특징적인 요소는 부정확하게 표현되었거나 아예 생략되어 있다. 단순하게 요약함으로써 공예적인 느낌이 강하고 역동성보다 정적인 감성이 두드러진다. 표현력에서는 정확성이 떨어지고 성기 표현은 없다. 이런 사실들은 대곡리 암각화 동물 그림의 형태에 대한 미감이 도출되는 경향을 반영한다.

3) 호랑이와 사슴 그림에서 다리를 묶은 모습이나 목에 고를 매어 말뚝에 고정시킨 모습 등이 나타난다. 그러나 구체적인 수렵 장면과 사냥의 성공을 위한 협조자인 개는 등장하지 않는다. 이 점으로 미루어볼 때 대곡리 암각화는 수렵의 시기보다 정착의 시기에 제작된 것으로 판단된다.

4) 대곡리 암각화에 그려진 육지동물은 대부분 쉽게 잡을 수 있는 것들

〈도85〉 경주 석장동 암각화의 탁본—　　　　〈도85-1〉 알타이 지역에서 촬영한 표범 발자국
호랑이 발자국

이다. 그러나 범속의 그림은 수렵에 의한 식량자원 확보 차원에서가 아닌, 호환에 대한 두려움이라는 심리적 동기에 의해 그려진 것으로 추정할 수 있어 매우 주목된다. 호랑이를 우리에 가두거나 표범의 다리를 묶어놓은 그림, 호랑이를 수직 방향으로 그려 생동감을 더욱 약하게 그려놓은 그림 등을 구체적인 실례로 들 수 있다. 경주 석장동 금장대 암각화와 포항 칠포리 암각화에 묘사된 맹수의 발자국(도85) 또한 동일한 맥락에서 이해할 수 있을 것이다.

03
육지동물 표현 형식에 대한 종합적 정리

　육지동물의 표현 형식과 관련하여 몇 가지 주목할 점이 있다. 앞에서

도 언급했다시피 대곡리 암각화 육지동물 그림의 조형공간은, 계획에 의해서가 아니라 좌우상하로 빈 공간을 찾아 그려나가는 방식으로 구축되었다. 도상들은 전반적으로 크기가 작고 움직임도 거의 없어 긴장미가 느껴지지 않는다. 이러한 배치 방식은 물상들의 묘사가 보는 이에게 편안하게 다가오도록 하지만, 특정 도상에 특별한 의미를 부여하지는 않아 지루한 느낌을 주기도 한다.

반면 동물 그림에 다양한 기법이 혼용되어 있고 새김의 깊이와 너비에서 작은 변화가 나타나 신묘한 분위기를 자아낸다. 아울러 겹겹이 쌓이면서 지워진 희미한 흔적 위에 새로운 도상을 그려넣어 깊이와 조화를 부여한 점은, 화면에 질감을 살리는 효과를 내며 단아하고 차분한 정서를 환기시킨다.

개체에 대한 묘사는 단순화해 표현하였다. 일반적인 조형 논리에서는 동물의 전형적인 모습을 나타내기 위해 형태적 특징이나 생태적 특성을 추출하여 대표 부호로 극대화시킨다. 그러나 대곡리 암각화의 동물 그림은 자세한 관찰을 통해 표현한 것이 아니라, 기존에 알고 있던 대상을 개략적으로 묘사하는 개념화된 표현 형식을 띠고 있다. 이러한 방식으로 제작된 그림은 유사한 형태를 가진 동물들 가운데 어떤 종인지 식별하기 어렵게 하는데, 특히 사슴과의 경우가 대표적이다.

또한 대곡리 암각화 가운데 사실성이 비교적 높게 구축된 호랑이 그림에서조차 눈, 입, 이빨, 발톱, 수염 등이 생략되었다. 이 부위들은 호랑이의 전형적인 모습을 나타내는 데 직접적인 수단으로 작용할 수 있는 요소들인데도, 여기서는 오로지 특유의 체형과 긴 꼬리 등 제한적인 요소에 기대어 형상을 파악하였다. 몸의 무늬를 표현한 점은 일반적인 암각화의 정서와 동일하지만, 호랑이 꼬리에 있는 둥근 테 무늬는 표현 대상으로

수용하지 않았다. 대곡리는 그곳만의 독자적인 미의 논리가 지배하고 있었던 것이다.

한편 육지동물의 무늬를 파악하여 형상화하는 것은 제작 시기와 상관없이 공통적으로 적용되고 있다. 이는 특히 호랑이와 표범, 꽃사슴, 사향노루, 새끼멧돼지에서 중요한 표현 요소로 채택되었다. 특히 호랑이의 무늬는 다양한 형식으로 변화를 주는가 하면, 장식적인 미감으로 발전하는 예에서도 시각의 다양성을 제시하여, 암각화의 전체 과정 속에서 중요한 표현 수단으로 자리하고 있음을 확인할 수 있다. 무늬가 그려져 있지 않은 사슴과는 도상만으로는 종을 구분할 수 없을 정도여서 조형적인 한계가 보인다.

대곡리 암각화의 육지동물 그림은 측면에 시선을 고정시켜 파악한 시각으로 그려졌다. 측면 시각은 개체의 특성을 설명하는 데 유용한 방식이지만, 평면성이 강하다는 구조적 한계로 인해 대상이 지니는 깊이, 너비, 거리감 등을 나타내기 어려워, 상황 전개나 장면 묘사에 효과적이지는 않다. 이러한 점에 의해 대곡리 암각화의 전체 화면은 긴장감과 역동성, 생동하는 감성이 빈약하여 생명력에 대한 전달력이 감소되었다.

형태의 단순화가 조형적으로 일정한 성과를 이룩하면 상징적인 의미를 갖게 되며 긴장된 힘을 발산한다. 그러나 대곡리 암각화에 일반적으로 적용되어 있는 단순화는 운동감을 기본으로 한 것이 아니어서 정태적이다. 그리하여 세부적인 친밀감과 자기 동화를 느끼기 어려워 그림을 읽는 재미가 감소하는 반면, 전체적으로는 단정한 분위기를 연출하게 되었다.

이러한 묘사 방식은 혹사(酷似)와 다른 관점으로 사물을 원거리에서 감지한 시각 원리를 원용하여 객관화된 개념으로 정리할 수 있을 것이다. 객관화한 방식으로 사물을 파악하는 것은 전달력을 높이는 대신에 회화

미와 운동감을 저하시킨다. 그러므로 대상을 객관화하는 것은 전체 대상을 설득력 있게 전달하기 위한 목적성이 짙은 것으로 해석할 수 있다.

대곡리 암각화의 육지동물 그림은 도감식 구성으로 이루어져 있다. 도감식 구성은 크기에 대한 비례는 나타나지 않지만 개체 묘사가 충실하여 형태를 분별하는 데 적절하다. 그러므로 각각의 그림이 겹치지 않도록 적당히 간격을 유지하는 화면 구성을 강제했던 것이다. 이러한 방법은 종을 인식하거나 설명하고자 할 때 기본적 구성법으로 활용된다.

육지동물 그림에서 채용된 계획되지 않은 공간 점유 방식, 형태의 단순화, 무늬에 의한 형태 구분, 측면 묘사, 객관화한 형상 묘사, 도감식 구성 등은, 다음 단계에 대거 등장하는 고래 그림에서 단순하고 정치한 특성과 융합된 새로운 표현 요소로 재창조된다.

04

대곡리 암각화에 나타난
고래 그림의 도상적 특징과 사실성

01
고래 그림의 도상적 특징과 사실성

———

　동물의 존재는 이미 선사인의 삶 속에 깊숙이 침투해 있었다. 따라서 동물 형상의 사실적 묘사가 탁월하게 표현된 배경 또한 그들 삶 속에서의 절실함이 심미적 욕구와 염원에 결부되어 있다는 전제하에 유추해야 할 것이다. 그런 의미에서 대곡리 암각화에 그려진 동물 형상들 중 특히 고래 그림에 집중할 필요가 있다. 이 장에서는 여러 가지 고래의 종류를 형상적 특징에 따라 판별해나가며 그 구체적인 특징들을 살펴보기로 한다.

① 북방긴수염고래
　북방긴수염고래는 몸체가 땅딸막하고 등지느러미가 없으며 머리가 매우 커 몸통 길이의 4분의 1을 차지한다. 허리둘레가 몸길이의 약 60퍼센트 이상에 달하고 턱선은 아치형으로 크게 만곡되어 있다. 위와 아래에서 바라봤을 때 위턱이 매우 좁고, 가슴지느러미는 끝이 키처럼 넓적하다. A-47·48·49(도86)는 북방긴수염고래의 이같은 특징을 형상화한 것이

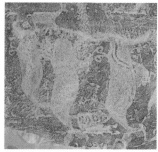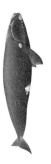

〈도86〉 A-47·48·49, 탁본, 북방긴수염고래의 실제 모습

다. 이 고래들은 특히 몸을 상하로 연동(蠕動)시키며 물을 가르는 고래의
생태를 묘사하고 있다는 점에서 흥미롭다. 통통하면서도 매끄럽게 묘사
된 고래의 형태에서는 탄력이 느껴진다. 또한 전진하는 동세에 맞춰 몸통
의 유기적 구조가 긴장감 있게 표현되어 있다. 각각의 고래는 크기와 위
치에 변화를 주어 배열시켰으며, 비어 있는 공간의 넓이까지 고려한 듯
조형성이 확보되어 있다. 이러한 점은 대곡리 암각화의 전체 화면에 생기
를 불어넣고 더불어 공간적 상승감을 자아낸다.

3마리 모두 비슷한 모양인 것으로 보아 같은 종류의 고래임을 알 수 있
는데, 집단적인 성격이 강한 고래의 특징을 나타내기 위해 3마리를 함께
그린 것으로 보인다. 이 고래들의 형상은 바위의 고유색과 어울려 일정한
질감의 효과를 보여준다.

특히 이 고래 그림에는 V자형 물줄기를 분기하는 모습이 드러나 있는
데, 이는 북방긴수염고래만이 갖는 특징이다. 북방긴수염고래는 두 개의
분기공이 V자 형태로 나뉘어 있어 4~8미터 높이의 물줄기를 뿜는다. 이
처럼 대상의 실제 모습을 사실적으로 형상화하고 있는 점은 이 그림들이

정확한 관찰을 바탕으로 제작된 것임을 뜻한다.

북방긴수염고래는 움직임이 느리고 지방 함유량이 많아 포경에 성공하였을 때 물에 가라앉지 않으므로 어로의 대상으로 적합했을 것이다. 대곡리는 가을을 제외한 모든 계절에 포경에 나설 수 있는 지리적인 조건을 갖추고 있어 이 고래가 더욱 빈번하게 포획되었던 것으로 보인다. 특히 북방긴수염고래는 수심이 깊은 바다에 살기 때문에, 이곳 사람들이 고래잡이를 위해 먼 바다까지 나갔다는 사실이 입증된다. 따라서 당시 울산 지역에 전문화된 고래잡이 집단이 있었을 것이라고 유추할 수 있다.

② 귀신고래

A-33(도87)은 목 아랫부분의 특징을 부각시킨 독특한 모양을 통해 그 종을 알 수 있다. 목 부위의 아래쪽에 길이 1~2미터의 깊은 홈이 고랑의 형태로 2~5개 정도 평행하게 그려진 것으로 보아 귀신고래로 판단된다.

귀신고래는 흑등고래와 형태가 비슷하지만, 바로 이 홈이 목 아래까지 그려져 있느냐 복부까지 그려져 있느냐에 따라 구분이 가능하다. 고래 도감에서조차 확인하기 어려운 이러한 특징적 요체를 분명하게 파악해낸 제작자의 눈썰미가 매섭고 정확하다. 그뿐만 아니라 이 그림은 선 새김과 면 새김을 적절히 혼용함으로써 형상을 강조, 집약적으로 드러냈다. 몸통은 정면을 그렸지만 입의 형태는 측면에서 바라본 시각으로 묘사하여, 하나의 대상을 바라보는 시각을 입체적으로 결합하고 있다는 점이 특히 흥미롭다.

귀신고래는 매년 11~12월경 울산 앞바다로 회유한다. 이같은 생태적 특징으로 보아 귀신고래를 잡았던 계절은 겨울이었을 것이다. 귀신고래는 바다 밑바닥에 서식하는 대합과 게 등을 먹고 사는 유일한 고래다. 따

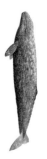

〈도87〉 A-33, 탁본, 귀신고래의 실제 모습

라서 울산 앞바다는 귀신고래가 서식하기에 지형적으로 유리했을 것이다. 동시에 이곳 사람들에게는 아주 유리한 귀신고래잡이의 터였음은 물론이다. 이따금 무수한 귀신고래들이 해안으로 접근해오는 광경은 고대인들의 고래잡이 충동을 불러일으켰을 것이며, 그것들은 사냥의 대상으로도 이상적이었을 것이다.

③ 수염고래

A-6(도88)은 대곡리 암각화의 전체 그림 중 두번째로 크게 묘사되었는데, 큰 고래 내부 중앙에 작은 고래가 양각으로 새겨져 있다. 큰 고래의 주둥이 부위는 돌출되어 있고 작은 지느러미 두 개가 대칭을 이루고 있다.

이 고래 그림은 형상과 생태적 특성으로 보아 수염고래류를 나타낸 것으로 보인다. 수염고래는 갓 태어난 새끼를 머리 위 분기공 부근에 얹고 물 밖으로 내밀어 숨을 쉬게 해주는 습성이 있다. 고래는 이런 식으로 몇 주 혹은 몇 달에 걸쳐 새끼를 돌보는데, 여러 마리의 암컷들이 집단으로

〈도88〉 A-6, 탁본, 수염고래의 실제 모습

새끼를 돌보기도 한다.

표현 면에서는 음각으로 면을 쪼아 새기면서도 음각 속에 다시 양각의 면 그림이 드러나도록 완성시켰다. 음각 속에 다시 양각을 표현하는 구성 방식은, 양식화 이후 형태를 변용시켜 새롭게 창조해내는 성숙한 단계에 출현한다. 즉 음·양각에 의해 표현된 고래 그림은 대곡리 암각화 고래 그림 중 늦은 시기에 제작된 것임을 알 수 있다. 또한 이 그림의 형상은 배에 탄 상태에서보다는 협만 절벽 등 높은 장소에서 부감 관찰할 때만 볼 수 있는 모양으로, 관찰력과 시각적 표현이 탁월했던 집단의 창작물임을 다시 한번 확인할 수 있다.

④ 혹등고래

A-45(도89)는 대곡리 암각화의 고래 그림 중 가장 큰 것으로 길이가 80센티미터나 된다. 이 그림은 뒤집혀 있는 고래를 묘사한 것으로, 복부의 무늬가 뚜렷하게 묘사되어 있다. 복부에 표현되어 있는 독특한 무늬는 혹등고래의 형태적 특징과 일치한다. 혹등고래는 복부에 14~35개의 홈이

〈도89〉 A-45, 탁본, 혹등고래의 실제 모습

패어 있어 여타의 대형 고래들과 구분된다. A-45에는 모두 10개의 홈이 굵고 깊게 새겨져 있는데, 배꼽과 가슴, 항문 부위까지 길게 이어져 있다. 배의 중간 부분에 성기가 그려져 있고 그 아래에는 두 개의 유두가 양각점으로 새겨져 있어, 당시 고래의 성별 구분도 이루어지고 있었던 것으로 추정된다. 성기를 표현해 성별을 구분하는 방법은 우리나라의 다른 암각화에서는 발견되지 않는다. 이것은 이 그림이 그려질 당시 대곡리 주민의 삶과 철학이 이전과는 상이하게 전개되었음을 뜻하는 것이어서 보다 심도 있는 관심과 연구가 요구된다.

꼬리와 가슴지느러미는 면으로 새겼고, 복부의 홈은 선 새김 후 거친 돌로 갈아 완성한 듯하다. 몸체의 음각선은 조각칼로 고무판을 밀어낸 듯 자연스럽고 꼬리와 가슴지느러미는 모두 면각으로 파내어 변화를 꾀하고 있다. 그러나 운동감이 없어 생명력이 느껴지지는 않는다. 따라서 이 그림은 좌초된 고래를 표현한 것으로 보인다.

고래 몸체의 선 사이로 많은 선행 그림의 흔적이 보이는데다 선의 마모도 심해, 이전의 새김 위에 새로이 덧새긴 형상임을 알 수 있다. 한편

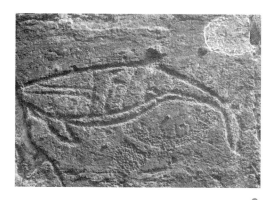

가슴지느러미가 좌측에 위치한 또다른 고래 그림의 꼬리지느러미 위를 살짝 침범하고 있어, 이 그림이 좌측 고래 그림보다는 나중에 제작된 것임을 알 수 있다. 이처럼 세로로 새겨진 고래 그림은 가로로 새겨진 고래 그림 위에 덧새겨진 경우가 많아, 고래 형상의 방향 변화에 따른 제작 선후관계 유추를 가능하게 한다.

대곡리 암각화의 오른쪽 별도 바위면에 그려진 면 분할된 고래 그림 F-3(도90)도 혹등고래로 보인다. 혹 위에 등지느러미가 있고 몸체는 통통하며 가슴지느러미가 몸길이의 3분의 1에 이를 정도로 긴 혹등고래의 생물학적 특징이 그림과 일치한다. 다른 고래에 비해 상대적으로 크게 그려져 있다는 점에서도 대형 고래를 표현한 것으로 추정할 수 있다.

수면 위로 힘차게 뛰어오르는 모습을 굵은 선으로 자신감 있게 표현한 고래의 형상에서, 적절한 긴장감과 형태감이 잘 나타난다. F-3은 대곡리 암각화의 전체 그림 중에서도 돋보이는 수작으로, 굵은 선 새김의 전성기에 제작된 암각화로 분류해도 무리가 없을 듯하다. 단순화되고 절제된 구상에서는 현대적 감각까지 느껴지며, 긴장감 있는 탄력과 생동감이 주 화

〈도91〉 A-49, 향고래의 실제 모습

면의 바깥으로부터 힘을 실어주어 안정감 있게 마무리되고 있다. 이것은 대곡리 암각화의 전체 화면에 흐르는 느슨함을 결집하여 종합시키는 수준 높은 감각을 자랑한다.

⑤ 향고래

D-49(도91)는 전체 화면 중 오른쪽으로 치우쳐 수렵 시기의 동물 그림들 속에 섞여 있다. 사각형의 머리와 가늘고 긴 턱의 모양으로 미루어 향고래로 추정된다. 향고래는 이빨고래 중 가장 큰 고래 종이다. 사각형의 머리부위는 수컷의 경우 몸길이의 3분의 1에 달할 정도로 거대하다. 머리와 등지느러미 사이의 몸체도 사각형인데 후방으로 갈수록 가늘어진다. 등지느러미의 피부는 일반적인 수염고래류와 달리 올록볼록 리듬감 있게 융기하였으며 가슴지느러미는 몸체에 비해 그리 크지 않다.

대륙붕 사면 깊은 바다가 주 활동 지역인 향고래는 연안에서 쉽게 볼 수 없기 때문에 매우 발달된 기술이 있어야만 포획할 수 있다. 따라서 대곡리 암각화에 향고래의 특징이 정확하게 포착되어 있다는 사실은, 제작

〈도92〉 C-75, 탁본, 들쇠고래의 실제 모습

시기와 당시의 환경, 포경의 역사 등의 연구에 대한 새로운 접근의 필요
성을 제기한다.

⑥ 들쇠고래

C-75(도92)는 전체 화면의 중앙 아랫부분에 위치해 있다. 그림의 크기
는 작지만 깊고 뚜렷한 면으로 새겨져 있다. 앞으로 나아가는 운동감이
무겁게 표현되어 있어 큰 고래의 자태로 읽힌다. 부메랑 모양의 가슴지느
러미와 낫 모양의 등지느러미, 직사각형의 머리 모양 등을 통해 들쇠고래
로 추정할 수 있다. 특히 전방 지느러미의 독특한 모양이 들쇠고래의 특
징과 흡사하다. 들쇠고래는 몸체가 크고 머리는 둥글다. 다 자란 수컷의
머리는 직사각형에 가까운 둥근형이다. 등지느러미는 몸의 앞쪽 3분의 1
지점에 위치한다. 여기서 들쇠고래의 가슴지느러미가 아래에 있는 선각
사슴의 뿔을 침범하고 있는데, 이는 면각이 선각보다 후대에 사용된 기법
임을 증명한다.

〈도93〉 C-61, 탁본, 돌고래의 실제 모습

⑦ 돌고래

C-61(도93)은 뾰족한 주둥이와 오동통한 몸통을 표현하여 돌고래의 형상적 특징을 고스란히 반영하고 있다.

몸은 뒤집혀 있으나, 쳐들린 채 힘이 들어간 꼬리 동작에서는 생동감이 느껴진다. 통통한 몸체에 비해 등지느러미와 가슴지느러미, 꼬리지느러미는 매우 작게 그려져 있다. 탱탱한 몸의 형태와 예쁘고 날렵한 꼬리지느러미가 대비되어 앙증맞게 느껴진다. 몸체와 꼬리의 뒤틀린 역학적 구조는 몸을 회전시켜 앞으로 나아가면서 곡예를 부리는 보편적인 돌고래의 모습을 생동감 있게 담아내고 있다.

⑧ 범고래

E-5(도94)는 선 쪼기로 몸체를 장식하여 완성한 그림이다. 이 그림에는 돌출된 뒷박이마 형상과 머리와 등을 연결하는 곡선의 형태, 가슴과 배에서 볼록해졌다가 꼬리 쪽으로 갈수록 가늘어지는 몸체 등 범고래의 형태적 특성이 잘 나타나 있다. 창끝 모양으로 우뚝 선 등지느러미와 크고 둥

〈도94〉 E-5, 탁본, 범고래의 실제 모습

글넓적한 가슴지느러미, 은행잎 모양의 꼬리지느러미의 표현 형태로 보아 범고래가 틀림없다.

범고래의 암컷은 등지느러미 모양이 돌고래류와 비슷한 낫 모양인 반면, 수컷의 등지느러미는 높고 큰 삼각형 모양이다. 따라서 E-5는 수컷을 그린 것으로 보인다. 고래의 배 부위에는 흰색 무늬가 뒤로 길게 그려져 등지느러미 후단의 배면 양측까지 가지 모양으로 뻗어 있다. 눈 위쪽 뒷부분에는 타원형의 흰 반점이 있고 등지느러미 뒤에는 말안장 모양의 밝은 회색 띠가 둘러져 있다. 이렇듯 범고래는 흰색과 검정색으로 알록달록하게 면 분할되어 있는 것이 특징이다. E-5는 이를 개성 있게 살리는 동시에 단순화시키고 있다. 이렇게 창조된 새로운 면 분할 구성에서 청신한 감각이 느껴진다.

화면 중앙의 B-2(도95)는 성기 아랫부분과 꼬리 부분만을 면 새김했다. 이 그림을 범고래로 보는 견해가 있으나, 뒤집어 드러낸 배 부위의 흰 무늬가 범고래와 크게 달라 동의하기 어렵다. 또한 B-2는 가슴지느러미

<도95> B-2와 그 탁본

가 없고 새김의 깊이가 얕은데다 기법이 정리되지 않아 미완성작으로 추정된다. 이런 이유로 이 고래 그림은 정확한 종을 식별하기가 어렵다. 죽은 고래가 거꾸로 뒤집힌 채 물 밖으로 배 부위를 드러낸 모습으로도 볼 수 있으나, 이는 선사시대 미술에서 보편적으로 다루고 있는 형상이 아니므로 확신할 수 없다.

⑨ 고래 이외의 어류

그 밖에 상어로 판단되는 그림 두 점이 발견된다. A-57(도96)에는 길고 날렵하면서도 날카로운 원추형의 몸통, 두 개의 등지느러미의 위치와 크기, 두 개의 가슴지느러미와 뒷지느러미 등 상어의 형태적 특징이 정확하게 새겨져 있다. 특히 꼬리지느러미의 위쪽이 아래쪽보다 길게 묘사되어 있어 상어류의 공통적인 특징까지 세심하게 파악했음을 알 수 있다.

상어로 판단되는 또하나의 그림은 B-15(도97)로, 물 밖으로 힘차게 도약하는 모습을 표현했다. 상어는 종류에 따라 모양이 상이하지만 다섯 쌍

에서 일곱 쌍의 아가미구멍이 있다는 점은 공통적이다. 이 그림에는 다섯 쌍의 아가미구멍이 나타나 있다. 아가미 끝 지점에 가슴지느러미를 정확하게 위치시켰고 위로 뛰어오르는 상어의 속성도 정확하게 포착하여 사실성을 극대화했다.

〈도98〉 A-17과 그 탁본

⑩ 어로 상황 그림

다음으로, 고래의 종류는 알 수 없지만 당시의 어로 상황이나 포경의 방법을 짐작할 수 있는 그림들을 살펴보겠다. 날카로운 미늘창에 찔린 채, 괴로운 듯 헛심이 잔뜩 들어가 있는 A-17(도98)의 모습을 보자. 고래의 뒤쪽에서 접근하여 심장이 있는 왼쪽 가슴지느러미 뒤에 미늘창을 꽂았다. 즉 창을 이용하여 고래를 잡았던 것이다. 전체적으로는 면 쪼기로 제작되었는데, 미늘은 부분 양각 처리하고 그 외곽선을 여러 번 갈아내어 뒤쪽의 보이지 않는 곳에까지 창끝이 닿아 있다는 사실을 표현하고자 했다.

A-28·29(도99)는 금속도구를 사용한 후대의 제작물로 판단된다. 쫀 단면이 수직을 이루고 있으며, 작고 균일한 타점흔 및 쪼고 갈고 그은 기법에서 발전된 기량이 엿보인다. 이 그림은 고래잡이에 창을 이용했다는 사실을 구체적으로 증언한다. 뿐만 아니라 그 장면을 제시한 방식을 통해 포경 방법의 발전사를 알 수 있다는 점에서도 의미가 매우 크다.

〈도99〉 A-28·29와 그 탁본

　대곡리 암각화 화면의 좌측 상단, 목책 그림 아래에는 줄이 달린 작살을 이용해 고래를 포획하는 그림이 있다. 기법으로만 보면 다른 고래 그림에 비해 다소 이른 시기의 것으로 파악할 수도 있지만, 발전된 형태의 화면 구성을 보이고 있어 기법만으로 제작 시기를 단정하기에는 무리가 따른다. 이 그림은 포경을 할 때 큰 배를 타고 줄이 달린 작살을 이용했다는 사실을 입증함과 함께, 초보적이지만 구체적인 장면을 묘사하고 있어 또한 주목하게 된다. 작살의 줄을 고래의 몸에 닿게 하는 한편, 작살을 맞은 부위에서 흘러나온 피가 주위를 피바다로 만드는 광경을 의도한 듯 어지럽게 쪼아, 사실성을 뛰어넘어 제작자의 감정을 이입하였다. 고래와 물에 대한 감정까지 표현 영역으로 끌어들인 이런 표현은 현대 조형예술과도 연결되어 예술의 생명력이 얼마나 장대한가를 새삼 확인시켜준다.

　지금까지 대곡리 암각화의 고래 그림을 살펴보았다. 이 그림들은 새긴 형태만으로도 고래의 종을 분류할 수 있을 정도로 사실성을 획득하고 있

고, 주요 부위의 특징을 정확하게 이해하고 요체화, 구체화하여 묘사하고 있다. 또한 형태를 부각시키려는 의도는 모순의 합리성에까지 도달하고 있다. 대부분 대형 고래를 그린 것들이고 고래잡이 장면도 그려져 있는 것으로 보아, 당시 울산 지역에서는 전문적인 고래잡이 집단에 의해 활발한 포경 활동이 벌어졌음을 알 수 있다.

02
육지동물과의 관계

대곡리 암각화는 하나의 암면에 육지동물과 고래 그림이 함께 그려져 있어 제작의 선후관계를 밝힐 수 있게 한다. 지금까지 그 선후관계를 분석하여 역사의 진행 추이 및 문화상의 변화과정을 조명할 수 있었다.

대곡리 암각화는 가는 선 쪼기에 의한, 호랑이와 사슴 중심의 육지동물이 가장 먼저 그려졌다. 시간의 흐름에 따라 육지동물을 표현하는 방식은 면 쪼기로 변화했으며 이것은 대곡리 암각화의 중심 기법으로 폭넓게 적용되었다. 그리고 고래가 새로운 소재로 등장했다. 육지동물의 특징을 부각시키기 위해 적용한 시각과 기량은 고래 그림에도 그대로 적용되었다. 면 쪼기 기법에 의해 사실성이 확립된 이후에는 굵은 선 새김 기법이 등장하여 사실성은 새로운 차원으로 발전했다. 이 시기에도 이전에 사용된 기법은 계속해서 공유되었다.

고래와 호랑이는 당시 사람들의 생활에서 동등하게 중요한 위치를 차지하며, 동일한 시기와 기법, 그리고 동일한 정서를 가지고 제작되었다. F-1·3(도100)은 이 사실을 반영하는 대표적인 그림이다. 이 그림은 굵은

<도100> F-1과 F-1 · 3의 탁본

선의 운용이 적절하고 운동감이 탁월하게 표현되어 있는 한편, 힘의 안배가 적절하고 전체적인 형태 구성에 감정이 실려 있어 조형미가 단연 빼어나다. 두 그림은 기법과 크기는 같지만, 표현에 자신감이 차 있는 고래 그림과 달리 호랑이 그림은 재차 수정을 가한 흔적이 역력하여, 수준 면에서 고래 그림이 한 수 위임을 알 수 있다. 즉 이 그림은 당시 사회의 문화 구조가 육지동물에서 고래를 중심으로 전이되었으며, 특정 시기에 이르러 포경이 주된 생업으로 부상하였음을 말해주는 것이다.

면 새김 시기의 육지동물과 고래 그림은 측면에서 바라보는 시각이 동일하게 적용되었다. 그러나 방향성에서는 차이가 나타났다. 이른 시기에 제작된 육지동물은 지평선과 평행한 좌우 방향으로 전개되었다. 그후 육지동물과 혼재되어 나타난 면 새김 고래 그림은 세로 방향으로 포치되었고, 굵은 선 새김 시기의 호랑이와 산양 등의 그림은 상향으로 변화했다. 이같은 방향의 변화는 전체 화면 중 A면의 고래 그림(도101)에 적용되었다.

대곡리 암각화의 화면 좌측에서 확인되는 사실성 짙은 고래 그림들은

〈도101〉 대곡리 암각화 A면의 고래 그림

육지동물과 동일한 시각에서 측면이 묘사되었다. 그러나 동물의 진행 방향은 세로로 바뀌었다. 이후 단계에서도 세로의 방향성은 일관성 있게 유지되는 반면, 측면 묘사 방식은 부감 방식으로 바뀌었다가 다시 여러 시점이 통합된 방식으로 변모한다. 이같이 다양한 시각의 변화는 고래의 사실적인 특징을 부각하기 위한 것으로, 도감의 성격이 강한 육지동물을 표현하는 시각과는 큰 차이를 보이게 되었다. 이러한 조형 방식은 형태 해석에 따른 다양성으로도 볼 수 있지만 조형예술의 관점에서는 시대미감의 전형성으로 해석할 수 있을 것이다.

암각화의 양식화과정에서는 쫀 단면을 반듯하게 정리하여 공예적으로 마무리하는 방식이 출현하기도 했다. 그림의 윤곽선이 직선으로 정리되고 단면이 균일하다는 점은, 그것이 발전된 금속도구를 사용해 늦은 시기에 제작된 그림임을 의미한다. 이러한 방식은 사슴류 등의 육지동물에도 적용되었지만 좌측 암각면의 고래 그림에서 주도적으로 나타났다.

　또한 고래 그림이 주종을 이루는 암각면 좌측 화면은 계획적으로 구성된 것으로 보인다. 고래에 대한 전형적인 표현이 나타나고 화면 전체가 변화, 통일, 균형의 조화를 이루는 등, 조형 질서가 확립된 단계의 특성이 드러나기 때문이다. 한편 양식화과정에 등장한 단순화된 형식미로 인해 고래의 생태 표현과 화면 전체의 긴장감은 상대적으로 미약하다. 그러나 고래의 종류를 인식할 수 있을 정도로 개별 고래의 특징을 세밀하게 묘사하고 있는 조형적 특성은 대곡리 고래 그림의 독자적인 미의식으로 평가할 수 있다.

05
대곡리 암각화와 북방아시아 지역 암각화의 비교

북방아시아 지역 암각화는 대곡리 암각화를 비롯한 한반도 선사시대의 문화 형성에 영향을 미쳤다고 알려져왔다. 그러나 대곡리 암각화와 북방아시아 지역 암각화는 각기 상이한 전개 방식을 갖는 문화의 산물이다. 이 장에서는 대곡리 암각화와 북방아시아 지역 암각화의 특징을 비교해 볼 것이다. 이는 한반도 선사시대 문화 형성 과정에서 대곡리 문화가 차지하는 위상을 밝히는 작업으로서 의미가 있을 것이다.

그러나 북방아시아 지역에 산재해 있는 수많은 암각화의 특징을 통시적으로 개괄하는 것은 쉽지 않다. 현재 보고되어 있는 유적지의 숫자도 많지 않고, 형상 해석을 통해 지역적 특징과 인접 문화와의 관련성 등을 분석한 연구 성과물도 아직 보지 못했다. 이 글에서는 현장을 직접 답사하고 확인한 자료를 중심으로 논지를 전개하되, 미처 확인하지 못한 그림에 대해서는 기존에 보고된 자료에 기대고자 한다. 중국과 내몽골, 몽골, 러시아, 카자흐스탄 등 알타이 산맥을 중심으로 한 지역의 암각화를 대상으로 한다. 특히 이 글에서는 러시아 알타이와 몽골 바양 울기 지역의 암각화를 대곡리 암각화와 집중 비교하였다. 이 지역의 암각화는 시기에 따라 다양한 형태의 도상이 보이고 형상 발전 단계가 명확하며 조형적인 완

성도가 뛰어나, 북방아시아 지역 암각화의 대표적인 형상들이 집약되어
있다고 말할 수 있다.

01
북방아시아 지역 암각화의 특징

　북방아시아 지역의 암각화는 일반적으로 산과 개활지 등의 크고 작은
바위면에 그려져 있다. 특정한 바위의 수직면에 집중적으로 그려지기보
다는, 독립된 크고 작은 바위에 그려진 채 산재한다. 대부분 물과 관련이
깊은 장소에서 발견되지만 그렇지 않은 환경에서도 발견된다.

　물과 관련이 깊은 장소에서 발견되는 암각화는 정착생활을 짐작케 하
는 부족의 이동이나 목축 장면, 설화와 인물을 중심으로 하는 작은 그림
등이 대부분을 차지한다. 제작 시기와 방법이 각기 다른 다양한 형상들이
혼재하는 경우가 많다. 개활지가 한눈에 내려다보이는 장소에 그려진 암
각화의 경우에는 물과 연관이 없는 경우가 많다. 또한 대부분의 암각화

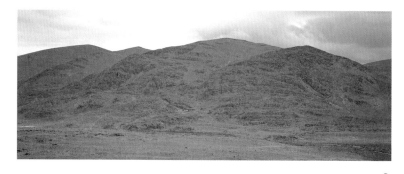

〈도102〉 몽골 바양 울기 아이막, 차강 살라 암각화 유적

유적은 돌무덤이 있는 유적과 공존하는데, 여기에는 형상의 발전, 변화과정이 다양한 층위에서 가시적으로 드러나 있다. 따라서 이 지역의 선사시대인들은 역사성이 깊은 장소를 중심으로 삶을 영위하며 암각화를 제작했던 것으로 파악된다. 한편 암각화가 새겨진 각 암면은 동쪽을 향하고 있는 경우가 대부분으로, 일출 또는 태양과 관련한 중요한 의미가 부여되었음을 추정할 수 있다(도103, 도104).

〈도103〉 러시아 알타이, 엘란가쉬 암각화 유적의 일출 광경
〈도104〉 러시아 알타이, 엘란가쉬 암각화의 일출시 바위면 상태

암각화의 화면 구성과 형태는 역동성과 운동감을 특징으로 한다. 각 바위면이 하나의 화폭이 되어 수렵 행위에 대한 직접적이고 구체적인 광경을 생동감 있게 담아내고 있다. 여러 마리의 개를 이용하고, 활과 창, 끈으로 연결한 사냥돌, 덫 등의 도구를 사용하며, 공격과 기습, 역습을 반복하는 등의 구체적인 사냥 방식이 사실감 있게 표현되어 있다. 또한 동물들의 먹이 구조를 비롯하여 늑대에게 공격당하는 장면 등, 야생세계와 연관된 삶의 단면이 현실감 있게 전개되고 있다. 북방아시아 지역 암각화에는 이처럼 동물, 인간, 자연에 의한 우주론적 순환 구조가 회화적으로 구성되어 있다. 여기에서 대곡리 암각화와 같이 도감 형식으로 나열되어 있는 구성 방식은 찾아보기 힘들다. (도105~도111)

○

〈도105〉 몽골 바양 울기 아이막, 차강 살라 암각화

〈도106〉 몽골 바양 울기 아이막, 바가 오이고르 암각화

〈도107〉 러시아 알타이, 엘란가쉬 암각화

〈도108〉 몽골 바양 울기 아이막, 바가 오이고르 암각화

〈도109〉 러시아 알타이, 엘란가쉬 암각화: 사냥돌 던지기

〈도110〉 몽골 바양 울기 아이막, 바가 오이고르 암각화

〈도111〉 몽골 바양 혼고르 아이막, 비칙팅암 암각화

암각화에 새겨진 동물들의 형상에는 시대의 변화에 따른 삶의 방식이 충실하게 반영되어 있다. 들소와 큰뿔사슴, 산양과 사슴을 수렵하는 장면, 가축화된 동물이 이동하는 형상이 등장하고, 설화의 이야기 구조를 그림에 적용시키는가 하면, 전쟁 장면을 제시하는 등 변화하는 현실을 역사성 있게 표현하였다. (도112~도120)

〈도112〉 몽골 바양 울기 아이막, 바가 오이고르 암각화: 들소 수렵
〈도113〉 러시아 알타이, 쿠르만타우 암각화: 큰뿔사슴 수렵
〈도114〉 몽골 바양 울기 아이막, 차강 살라 암각화: 산양 수렵
〈도115〉 몽골 바양 혼고르 아이막, 비칙팅암 암각화: 사슴 수렵
〈도116〉 몽골 바양 울기 아이막, 바가 오이고르 암각화: 가축

〈도117〉 몽골 우브르항가이 아이막, 텝쉬 암각화: 이동
〈도118〉 몽골 바양 울기 아이막, 바가 오이고르 암각화: 설화적
〈도119〉 몽골 바양 울기 아이막, 바가 오이고르 암각화: 설화적
〈도120〉 몽골 호브드 아이막, 조스틴하드 암각화: 전쟁

　　조형 방식에서는 대상 동물의 사실적인 형상성을 중요한 표현 요소로
채택하였다. 형태 묘사에서는 대상의 특징적인 요소와 수렵의 현장감을
적극적으로 부각하기 위해 과장 또는 축소하는 등 형태를 왜곡하기도 했
다. 그럼에도 핍진성과 현실감이 느껴지는 것은 이 그림들이 충실한 관찰
을 바탕으로 대상을 조화롭게 통일시켰기 때문이다. 형상 묘사가 정확하
고 사실적이라는 것은 수렵의 대상을 숙지하고 그에 전념한 소산인 동시
에, 삶의 구조에서 수렵이 생활의 깊은 부분에까지 절실하게 관계되어 큰
비중을 차지하고 있었음을 뜻한다.

또한 조형예술에서 어떤 대상을 표현할 때, 과장은 감동의 실체에 접근하는 도구일 수 있다. 그것은 작가의 독특한 감응이나 강렬한 격정, 아름다운 이상이나 환상을 표현할 때 특히 효능을 발휘한다. 북방아시아 지역의 수렵 암각화에는 이러한 과장에 의한 운동감이 잘 표현되어 있다. 이런 의미에서, 북방아시아 지역 암각화를 대표하는 미적 특성 중 하나로 과장에 의한 예술적 변용을 꼽을 수 있을 것이다. (도121~도128)

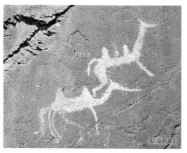

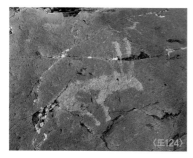

〈도121〉 몽골 바양 혼고르 아이막, 비칙팅암 암각화: 사실적인 형상성
〈도122〉 몽골 바양 울기 아이막, 차강 살라 암각화: 사실적인 형상성
〈도123〉 몽골 바양 혼고르 아이막, 비칙팅암 암각화: 특징적인 형태 묘사
〈도124〉 몽골 바양 울기 아이막, 바가 오이고르 암각화: 특징적인 형태 묘사

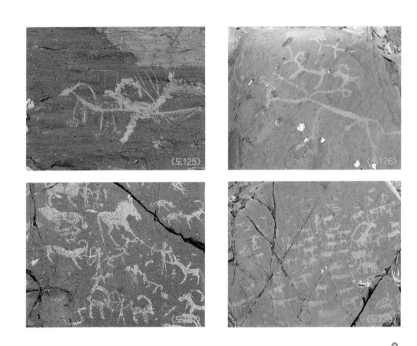

〈도125〉 몽골 바양 울기 아이막, 바가 오이고르 암각화: 형태 왜곡
〈도126〉 몽골 바양 울기 아이막, 바가 오이고르 암각화: 형태 왜곡
〈도127〉 몽골 바양 혼고르 아이막, 비칙팅암 암각화: 조화와 통일
〈도128〉 몽골 바양 울기 아이막, 차강 살라 암각화: 조화와 통일

　　북방아시아 지역 암각화는 동물의 전형적인 특징을 가감 없이 드러낸다. 호랑이 그림에서는 몸통과 꼬리에 있는 독특한 가로줄무늬와 고리 모양의 가로무늬, 사납게 벌린 입, 날카로운 이빨, 예리한 발톱, 공격적으로 웅크린 자세, 치켜든 꼬리 등 호랑이의 생태적 특징을 살려 회화적으로 조형하였다. 또한 호랑이는 단독으로보다는 2~3마리씩 변화 있게 배치하였고, 다른 동물 그림보다 윗부분 또는 중요한 곳에 위치시켜 강조하였다. 이러한 특징은 러시아 알타이로부터 몽골의 고비 알타이에 이르기까

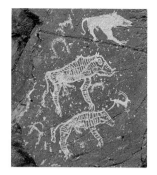

〈도129〉 러시아 알타이, 칼박타쉬 암각화의 탁본: 호랑이 그림의 회화적인 조형화
〈도130〉 몽골 바양 혼고르 아이막, 비칙팅암 암각화: 호랑이

지 그 계통을 정리할 수 있을 정도로 뚜렷하다. 이 사실은 북방아시아 지역 선사시대인들의 이동과 그 영향에 대한 중요한 자료를 제시한다. (도129, 도130)

사슴 그림은 큰 뿔을 가진 도상이 주류를 이룬다. 이른 시기의 것일수록 크기가 크고 대략적인 형태 묘사에 그쳐 사실감과 운동감이 부족하다. 다리는 앞뒤 각 하나씩만 표현되었으며 뿔에 달린 가지의 수는 다섯을 넘지 않는다. 몸통 내부에 어린 새끼를 그려넣은 것도 특징적이다.

사슴 그림은 후대로 내려오면서 몸의 크기가 작아지는 한편 면 새김과 장식 요소가 들어간다. 뿔에서 뻗어나온 가지의 수와 형태에는 과장과 왜곡이 심해진다. 사슴의 뿔은 곧게 뻗거나 좌우로 엇갈려 누워 있는 등 조형적으로 재해석된 형태가 일반화되고, 상징성이 주된 표현 요소로 부각된다. 이 점은 선사시대 미술가가 동물을 묘사할 때 그 동물의 형태에서 가장 의미 있는 것을 자동적으로 과장하게 된다는 보편적 특성과 일치한다. (도131, 도132)

질주하는 모습에서는 직선, 곡선, 오르막, 내리막 등에 따라 관절이 적

절하게 꺾여 있는 등 생태적 특징이 핍진하게 파악되어 있다. 어린 새끼를 보호하기 위하여 위험 요소를 다른 방향으로 유인하거나 그것과 일정한 거리를 두는가 하면, 고개를 돌려 상황을 살피는 등 쫓기는 동물의 심리적인 측면까지 고려하여 그림 속에 담아냈다.(도133)

　스키타이의 영향을 받은 시기의 사슴 그림은 크기가 매우 커지고 암수

〈도131〉 몽골 바양 울기 아이막, 아랄 톨고이 암각화: 이른 시기의 사슴 그림
〈도132〉 러시아 알타이, 엘란가쉬 암각화: 늦은 시기의 사슴 그림
〈도133〉 러시아 알타이, 구유스 암각화의 탁본
〈도134〉 러시아 알타이, 바르브르가즈이 암각화의 탁본
〈도135〉 몽골 바양 혼고르 아이막, 비칙팅암 암각화

가 쌍을 이루고 있는 형태로 급속하게 변화한다. 양각으로 새긴 눈, 새의 부리와 비슷한 형태의 주둥이, 바람에 날리는 듯한 모습의 뿔, 굴절된 다리 표현, 도안이 구성된 엉덩이와 같은 특성들이 이 시기 대다수의 북방아시아 암각화에서 발견된다.(도134, 도135)

암수 표현은 구별이 뚜렷하다. 운동감 있게 표현된 그림에서는 물론 정지된 모습을 그린 그림에서도 발기되어 있는 수컷의 성기가 적극적으로 묘사되었는데, 크기 또한 과장되어 있다. 암컷의 경우 움푹 팬 타원형으로 생식기를 묘사하고, 젖을 먹이거나 새끼를 뒤쪽에 둔 모습을 묘사함으로써 모성을 강조하고 있다. 북방아시아 지역 암각화는 이처럼 구체적인 부분에서 상징적인 묘사에 이르기까지 성별을 중요한 표현 요소로 취급하고 있음을 알 수 있다.(도136~도140)

○
〈도136〉〈도137〉 몽골 바양 울기 아이막, 바가 오이고르 암각화: 과장되어 있는 수컷의 생식기
〈도138〉 몽골 바양 혼고르 아이막, 비칙팅암 암각화: 젖 먹이기

〈도139〉〈도140〉 몽골 바양 울기 아이막,
바가 오이고르 암각화: 성별 표현

미완성 그림을 통해 제작 순서를 파악할 수 있는 예도 있다. 초기의 선 새김이 진행되고 있는 그림(도141)에서는 선 새김법이 전체 암각화 조형 과정에서 기본 요소로 채택되었다는 사실을 확인할 수 있다.

그 외의 사실에 대해서도 현장에서 직접 확인해본 결과, 북방아시아 지역 암각화의 제작 순서를 다음과 같이 정리할 수 있었다.

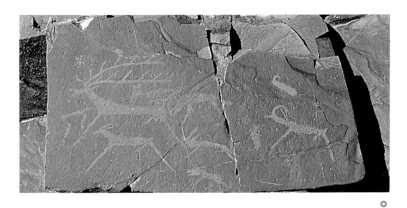

〈도141〉 몽골 바양 울기 아이막, 바가 오이고르 암각화

초기에는 주로 소와 비슷한 형태와 크기를 가진 사슴과, 뿔이 전방으로 휘어져나간 들소가 큼직한 형상으로 암각화 유적지의 주요 위치에 그려졌다. 다리는 앞뒤 모두 경직된 형태로 두 개만 표현되어 평면적이고 운동감과 사실감이 부족한 경우가 많았다.

사용된 기법으로는 석기로 바위면을 문질러 대상의 윤곽선을 표현한 것이 대부분이나, 문질러 표현한 형상 위로 붉은 흙을 칠하는 경우도 있다. 문질러 갈아 표현한 기법은 가는 선 쪼기로 발전하고, 이후 선 쪼기를 바탕으로 동물의 머리, 몸통 등 부분적인 요소에 면 새김이 시도된다. 이 시기에는 동물의 몸체나 배 아랫부분에 원형의 점과 같은 상징적인 부호가 등장한다. 도구의 발달과 함께 면 새김이 폭넓게 사용되면서 묘사 대상의 크기가 작아지고 특징적인 요소가 부각되는 등 사실성이 높게 발현된다. (도142~도144)

〈도142〉

〈도144〉

○
〈도142〉 러시아 알타이, 구유스 암각화: 문질러 갈기
〈도143〉 러시아 알타이, 칼박타쉬 암각화: 가는 선 쪼기
〈도144〉 러시아 알타이, 칼박타쉬 암각화: 면 새김

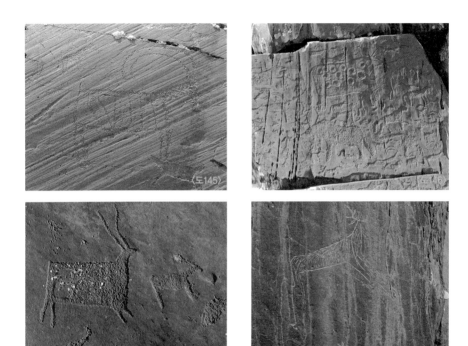

〈도145〉 러시아 알타이, 이르비스투 암각화: 장식 양식
〈도146〉 러시아 알타이, 칼박타쉬 암각화: 음양각 방식
〈도147〉 러시아 알타이, 칼박타쉬 암각화: 단순화되는 도상
〈도148〉 러시아 알타이, 칼박타쉬 암각화: 세선각

　사실적인 표현이 정점을 이룬 이후에는 양식화의 과정이 수반되는데, 이런 과정의 하나로 장식으로 형태를 꾸미고 강조하여 새로운 의미를 부여하는 장식 양식이 나타난다. 장식 요소가 등장하고 도안화의 과정이 반복되는 시기에도 수렵 장면은 중요하게 취급되지만 이와 함께 전쟁, 제의, 이동, 설화 등의 그림이 활발하게 제작되어 변화된 삶의 구조가 다양하게 반영된다.

표현 방식이 음양각으로 진전되면 대상의 크기도 다양해지고 정황 묘사가 확대되어, 동물의 발굽이나 사람의 신체 장식 등 섬세한 부분까지 조각칼로 새기듯 묘사하는 정치한 기법이 나타난다. 이러한 과정을 거치면서 도상은 단순하게 형식화된다. 역사시대에 들어서면서 세선각 그림이 새롭게 등장한다. 장식과 표정에 이르기까지 대상의 미세한 부분도 놓치지 않고 표현하는 동시에 크기는 더욱 작아지는데, 새김의 깊이 또한 깊지 않아 판독해내기가 쉽지 않다. 이 단계를 끝으로 암각화의 역사는 소멸한다.(도145~도148)

02
대곡리 암각화와의 관련성

대곡리 암각화와 북방아시아 지역 암각화의 특성을 고찰해보면 두 지역의 암각화 사이에서 공통점과 차이점을 발견할 수 있다. 대곡리 암각화에 나타난 육지동물의 형태적 특징을 중심으로 북방아시아 지역 암각화와 비교 접근해보기로 한다.

우선 두 지역 암각화에서 공통적으로 발견되는 사항은 다음과 같다.

• 도구 사용에 따른 제작 방식과 형상 발전 단계가 유사하다. 도구는 돌도구에서 금속도구로 발전하고, 선→면→굵은 선→장식→선·면 새김의 순서로 제작 방식이 발전한다. 선·면 새김 시기에 사용된 도구는 평쐐기인데 이것을 사용함으로써 윤곽의 단면이 반듯하게 정리된다.

• 선 새김은 암각화 제작의 시원 형식으로 이후 전개되는 모든 단계에

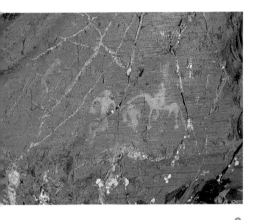

〈도149〉 몽골 바양 울기 아이막, 차강 살라 암각화 〈도150〉 러시아 알타이, 차강가 암각화

기본적으로 적용된다. 선사시대 미술은 본질적으로 선의 미술이자 윤곽의 미술이라는 점에서 두 지역의 암각화는 직접적인 연관을 갖는다. 또한 양식화과정에서 대두되는 장식적 요소로, 선에 의해 면이 분할되는 방식이 동일하다.

- 동물의 무늬와 뿔 등 특징적인 요소를 부각하여 종을 구별하였다.
- 선사시대 미술에 보편적으로 나타나는 사실주의와 절제된 단순화라는 조형 논리에 위배되지 않는다.
- 동물의 형상을 측면에서 관찰하고, 시선을 대상의 중앙에 고정하여 파악하고 있다.

대곡리 암각화와 북방아시아 지역 암각화 사이에는 이상과 같은 공통점이 있다. 그러나 이는 전 세계 암각화 현장에서 공통적으로 확인되는 현상으로, 미의 원리나 조형의 발전과정으로 따져볼 때 독자적이라거나 영향관계에 있는 것이라고 볼 수는 없다.

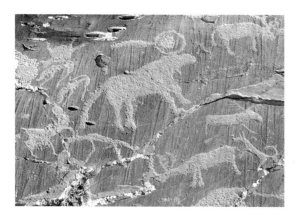

〈도151〉〈도152〉 몽골 바양 울기 아이막, 차강 살라 암각화

그리고 대곡리 암각화와 북방아시아 지역 암각화의 상이점은 다음과 같이 정리할 수 있다.

• 대곡리 암각화는 바위면이 북쪽을 향하고 있어 3~10월 사이, 지는 해의 각도에 따라서만 햇빛이 들어온다. 북방아시아 지역의 암각화는 일반적으로 동남쪽을 향한다.

• 대곡리 암각화는 하나의 바위면에 집중적으로 제작되어 있다. 반면 북방아시아 지역 암각화는 다수의 바위면에 산재하는데, 인접한 지역의 암각화들에서는 서로 연관되는 표현 형식을 확인할 수 있다. 이 점에서 대곡리 암각화는 정착생활이 시작된 이후에 생긴 유적으로 판단되는 한편, 북방아시아 지역 암각화는 이동과 유목생활을 하는 동안 제작된 것으로 이해된다.

• 대곡리 암각화는 여러 종류의 동물 그림이 불규칙하게 나열되어 있는 도감식 구성을 보인다. 이러한 구성 방식은 수렵과 이동, 목축, 전쟁

〈도153〉〈도154〉 러시아 알타이, 엘란가쉬 암각화

등 구체적인 장면이 한 편의 이야기처럼 펼쳐지는 북방아시아 지역 암각화(도149, 도150)와는 성격을 달리한다.

• 대곡리 암각화는 개별성, 구체성, 생동성이 부족하여 개성화와 전형화가 약하다. 반면 북방아시아 지역의 수렵 암각화(도151, 도152)는 개성화되어 형식에 위배되지 않으면서도 본질적 법칙에 따라 당시의 생활상을 두드러지게 표현하는 차이를 지닌다.

• 대곡리 암각화에서는 개를 묘사한 그림이 발견되지 않는다. 일반적으로 수렵 시기의 암각화에서 개의 등장은 절대적이다. 따라서 개가 그려지지 않았다는 사실은 당시 사람들의 삶의 방식과 그림의 제작 시기를 가늠하는 데 중요한 시사점을 제공한다. 수렵 시기의 북방아시아 지역 암각화(도153, 〈도154)에서는, 인간과 친연성이 높아 사냥을 돕는 보조로서의 개가 매우 빈번하게 등장한다.

• 대곡리 암각화에는 동물을 우리에 가두거나 목에 고를 매어 끈으로 고정시킨 표현이 있다. 이는 정착생활이 이루어지던 시기에 그려졌음을

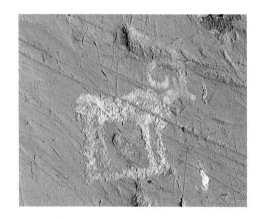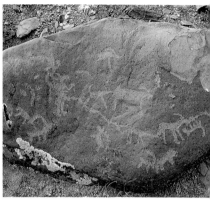

〈도155〉 몽골 바양 울기 아이막, 바가 오이고르 암각화: 앞뒤 다리를 끈으로 묶은 짐승

〈도156〉 몽골 바양 울기 아이막, 바가 오이고르 암각화: 동물의 이동로

뜻한다. 그럼에도 대곡리 암각화에는 소나 말, 염소 등의 가축이 등장하지 않는다. 즉 암각화를 제작한 목적과 그 성격이 북방아시아 지역의 수렵 암각화와는 다른 가치를 지향하고 있는 것이다. 북방아시아 지역 암각화에서 동물을 우리에 가두거나 목에 고를 매어 묶어둔 그림은 찾아보기 어렵다. 다만 두 앞다리 또는 앞다리와 뒷다리를 끈으로 연결한 그림(도155)이 발견된다. 두 다리를 연결한 모습은 특히 말이나 낙타 그림에서 나타나는데, 이런 모습은 실제로 북방아시아 지역의 유목 현장에서도 확인된다. 한편 북방아시아 지역 암각화에서는 동물의 우리를 평면도 형식으로 그리거나 동물이 다니는 이동로를 자세하게 도해해놓은 그림(도156) 이 다수 발견된다.

　• 대곡리 암각화에서 동물의 형태를 인식하는 시각은 측면에 한정되어 있다. 뿔이나 귀, 다리 표현에는 다원적인 시각이 혼용되었으나 몸체에 적용된 시각은 단일하다. 또한 각 동물의 형태와 생태 표현에서 야생

〈도157〉 몽골 바양 울기 아이막, 바가 오이고르 암각화: 공격과 후퇴

〈도158〉 몽골 바양 울기 아이막, 바가 오이고르 암각화: 도주와 역습

〈도159〉〈도160〉 몽골 바양 울기 아이막, 바가 오이고르 암각화: 대상을 바라보는 다양한 시각

〈도161〉〈도162〉 몽골 바양 울기 아이막, 바가 오이고르 암각화: 북방아시아 지역 암각화의 생동감과 역동성

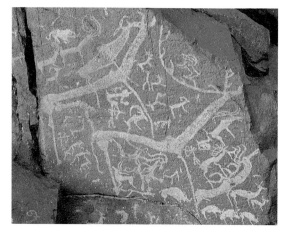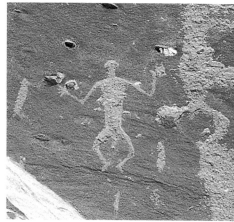

〈도163〉 몽골 바양 혼고르 아이막, 비칙팅암 암각화: 여러 동물의 회화적 구성

〈도164〉 몽골 바양 울기 아이막, 바가 오이고르 암각화

의 습성을 나타내는 감정 표현이 부족하여 생동감이 약해졌다. 이는 사물을 개념적으로 인식한 결과, 감정을 절제하여 대상의 형태를 객관적으로 단순화시켜 나타내고자 했기 때문이다. 북방아시아 지역 암각화는 삶과 죽음, 기습과 기만, 공격과 후퇴(도157), 도주와 역습(도158), 등을 묘사한 그림에서 볼 수 있듯 대상에 실체적으로 접근하고 있어 크게 다른 성격을 갖는다. 또한 대상을 바라보는 시각을 다양하게 적용(도159, 도160), 동물의 특징과 삶의 형태, 순간적인 상황에서의 감정까지 치밀하게 묘사해 생동감과 역동성이 넘친다(도161, 도162).

• 대곡리 암각화에 그려진 도상들은 형태가 단순하여 공예적인 분위기가 강하다. 형상 발전 단계상 후기로 갈수록 단순하게 정리하고 예쁘게 꾸미는 등 조형적인 지향점이 공예적으로 흐르고 있음을 확인할 수 있다. 북방아시아 지역의 암각화 또한 사실성이 발현된 이후 형태 왜곡에 의해

변형이 가해지기는 하지만, 사실성을 잃지 않는 한도 내에서 회화적으로 구성되어 힘이 느껴진다(도163). 스키타이의 영향을 받은 것으로 보이는 사슴 그림조차 공예적인 요소가 농후함에도 불구, 운동감이 크고 대담한 구도로 포치되고 있어 대곡리 암각화와는 조형적인 성격을 달리한다.

• 대곡리 암각화에는 동물의 성기가 묘사되지 않았다. 이 점은 대곡리 암각화뿐만 아니라 한반도 전역의 암각화에서 공통적으로 발견되는 현상이다. 반면 청동기시대의 북방아시아 지역 암각화에서는 성기가 중요한 표현 요소로 다루어졌다. 암수에 대한 구별이 뚜렷한 가운데 특히 수컷의 성기가 적극적으로 표현되었다(도164).

• 대곡리 암각화의 전체 화면은 순일하고 폐쇄적이다. 쫀 자국과 선의 굵기, 면 처리 등에서 보이는 기법 또한 정제되고 단정하여 조형적인 특성이 모호하다. 특히 형태 표현에서 정치한 묘사와 특징 파악이 부족하며 개성적이지 못하다. 북방아시아 지역 암각화에서 맹수류의 경우 몸의 무늬와 날카로운 이빨, 발톱이 강조되고, 뿔을 가진 동물은 뿔이 과장되거나 재해석되는 등 동물적 감성에 의한 표현이 이루어져 있는 것과는 대별된다.

이상과 같이 비교해본 제반 요소에 의거해, 대곡리 암각화는 북방아시아 지역 암각화와는 별도로, 독자적인 성격과 가치를 갖는 문화 형태임을 알 수 있다.

울주
천전리 암각화

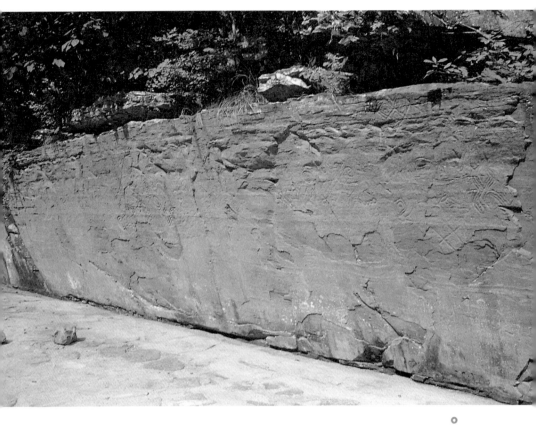

〈도165〉 울주 천전리 암각화 전경

천전리 암각화가 그려진 암벽은 높이 2.7미터, 너비 9.5미터로, 지상으로부터 4분의 1 부분이 층리에 평행한 방향으로 심하게 풍화 박리된 요철이 있다. 하지만 암각면은 전체적으로 평면에 가까운 균질한 면으로, 담녹색 실트스톤 혼펠스로 구성되어 있어 견고하고 치밀한 암상을 보여준다. 암면은 남동쪽을 향하고 있고, 지면과 66도 정도의 각을 이루며 앞으로 기울어져 있어 비바람의 피해를 비교적 적게 받는다.

1970년 세밑에 보고된 천전리 암각화에는 농경문화와 관련된 표현물이 농밀하게 새겨져 있는 동시에 수렵 동물 그림과 명문(銘文)들이 한 화면에 구사되어 있어 선사시대부터 연면히 이어져 내려온 역사성을 자랑한다. 동물 그림이 선행 양식으로서 먼저 그려지고 그 위에 자연현상을 나타낸 추상형 무늬 및 농경의 구체적인 도상이 표현되어 있다. 특히 육지동물 그림은 추상형에 의해 훼손되어 있어 그보다 선행 양식임을 확인할 수 있다. 암면 하단에 위치한 세선각 그림은 역사시대에 들어와 신라 지역에서 그려진 것으로 사료로서의 의미가 크다. 이처럼 천전리 암각화에는 육지동물 그림 위로 다른 성격을 갖는 추상형 도상이 폭넓게 분포함과 동시에 하단에는 세선각 그림이 그려져 있어 시대의 흐름에 따른 심미성의 전개를 확인할 수 있다.

이 글에서는 천전리 암각화의 지리적인 조건과 전체 암각면에 그려진 소재를 제작의 층위에 따라 분석할 것이다. 이 분석을 토대로 각 시기별 암각화의 제작 기법과 전체 그림의 선후관계를 고찰하여 시기에 따라 새롭게 등장하는 요소와 그 특성에 대하여 분석하고, 이를 근거로 제작 시기를 추론할 것이다. 이 과정을 통해 한국 암각화에서 천전리 암각화가 차지하는 위상을 재고하는 데 하나의 기준점을 제시할 수 있을 것이다.

01
천전리 암각화의 지리적 특성

천전리 암각화는 N 35°36′51.5″, E 129°10′31.1″, 대곡천 중류에 자리하고 있다. 물길과 산빛이 굽이치는 협곡의 양쪽에 병렬로 선 수직 암벽 가운데, 가로로 긴 장방형의 편평한 바위에 암각화가 새겨져 있다. 천전리 암각화는 사방이 틔어 있지 않은 강가에 위치한다는 점에서 한국 암각화의 일반적인 입지조건과는 차이를 보이는 한편, 물가에 위치한다는 공통점도 지니고 있어 지형적 성격이 독특하다.

암각화가 있는 단애(斷崖)의 윗부분은 경사가 완만한 구릉지대로 연결되어 대지와 소통하는 고리로서 출발점이 되고, 아랫부분은 크고 작은 암석들 사이로 물이 쉼 없이 흘러 맑은 기운을 느낄 수 있다. 암각화 앞에서 고개를 들면, 암각화와 연접한 구릉지대는 보이지 않고 원경의 산봉우리만 시야에 들어온다. 암각화를 등지면, 급류 소리와 바람 소리를 품은 채 급하게 치솟은 산이 앞을 가로막고 서 있다. 그러므로 이 암각화에 햇빛이 들어오는 시간은 비교적 짧다. 게다가 암각화가 있는 바위면의 경사와 남동향으로 틔어 있는 방향성에 의해 햇빛에 형상이 드러나는 시간은 더욱 감소한다.

암각화는 물이 흐르는 곳보다 약간 높은 암반 위에 자리해 있는데다, 물이 흐르는 방향과 직각에 가까운 각도를 유지한 채 방향을 틀고 있어 흐르는 물줄기의 직접적인 영향권에 들지 않는다. 이같은 지형조건은 집중호우시 발생하는 급류의 흐름에서도 비켜나는 것이어서 자연재해에 의한 파손과 마모로부터 비교적 안전하다 할 수 있다.

02
천전리 암각화의 제작 기법과
선후관계

01
제작 기법

　천전리 암각화에는 대곡리 암각화와는 다른 성격의 제작과정이 시도되어 있다. 따라서 새로운 관점에서 파악되어야 한다. 새로운 내용을 효과적으로 담아내기 위해서는 새로운 형식을 창안해야 상호조화를 이룰 수 있다. 새로운 내용을 규범화된 고정축에 대입시켜 파악했다가는 피상적인 고찰에 그치고 말 것이다.

　천전리 암각화는 제작 시기에 따라 층위와 위치, 소재와 기법이 다르게 적용되어 있어 제작의 선후관계를 논하는 데 큰 어려움은 없다.

　암각면의 좌측 부분에 그려진 동물 그림(도166)은 가는 점 쪼기 기법을 사용하여 제작되었다. 타점 흔적을 살펴보면 쫀 자국이 균일하고 쫀 간격도 조밀하며 일정한 깊이를 유지하고 있어 빠르고 반복적인 동작으로 제작한 것임을 알 수 있다. 또한 끝이 예리한 도구로 톡톡 찍어가며 형태를 조형했음을 확인할 수 있다. 쫀 자국이 일정하되 인접한 자국이 마모 등에 의해 훼손되어 있지 않고 터치가 살아 있는 것으로 보아 상당히 강도

〈도166〉 천전리 암각화면의 좌측에 있는 동물 그림　〈도167〉 천전리 암각화 중앙에 있는 작은 동물 그림

가 높고 날카로운 금속도구를 사용한 것으로 추정된다.

　암각면의 중앙에 있는 작은 동물 그림(도167)은 좌측의 동물 그림과는 다른 기법을 사용하였다. 그림의 크기가 작고 새긴 깊이가 깊다. 쫀 단면에서는 정 자국이나 바위 내부로 파고든 터치가 발견되지 않아 작고 우수한 금속도구로 정치하게 쫀 후 갈기 기법 등으로 마무리하여 완성한 것으로 추정된다. 제작 시기는 화면 좌측의 육지동물 그림에 비해 늦은 것으로 판단된다.

　추상형 그림 중에서는 동심원과 마름모형, 물결형 문양이 형태감을 뚜렷하게 드러내며 시각적으로 부각되어 있어 전체 화면에서 차지하는 비중을 짐작하게 한다. 추상형 그림은 이전의 도상 위로 과감하게 형상을 중첩시켰는데, 굵고 깊게 새긴 뚜렷한 직선과 곡선 표현을 통해 상징적 이미지를 강하게 부각하였다. 동물 그림과 전혀 이질적인 도상이 덧새겨져 있음에도 조화를 이룬다. 동물에서 추상형으로 그림의 형태는 변화했지만 동일한 질감 위에 동일한 기법의 타점 흔적이 위치해 있어 통일감과 더불어 변별력을 부여하기 때문이다.

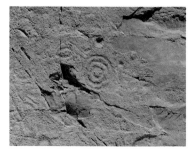

〈도168〉 동심원　　　　　　　　　　〈도169〉 마름모형

　동심원(도168) 중에서도 이른 시기에 제작된 것은 점 쪼기로 제작되어
그 형태가 소략하다. 이같은 도상이 여러 개 존재하는 것으로 보아 당시
에 동심원은 필요할 때마다 빈번하게 제작되었던 것으로 추정된다. 늦은
시기에 제작된 것일수록 새김의 깊이가 깊어 부조에 가까울 정도로 입체
성이 부여되고 크기도 커진다. 이런 현상은 시대 변화에 따른 미감의 차
이로 규정할 수 있을 것이다.

　마름모형 그림(도169)은 모서리의 각, 이중 윤곽선, 음양각에 의한 선
과 면의 구분이 효과적으로 구사되어 있어 기법적으로 성숙한 단계의 제
작물임을 알 수 있다. 특히 쪼아낸 자리 위로 단면을 곱게 갈거나 다듬어
예각을 처리하는 기술은 면 쪼기에 의한 형상 도출보다 진전된 방식이어
서 제작 시기가 비교적 늦다는 것이 확인된다. 이 도상은 전체 화면 중에
서도 전달력이 높고 상징성이 강해, 추상적인 개념이 발현된 것으로 추정
할 수 있다.

　물결형 그림(도170)은 부조의 형식으로 제작되어 있어 제작 시기와 배
경이 동심원, 마름모형 그림과 유사한 것으로 보인다.

　식물 그림 역시 쪼아 판 뒤 새긴 면을 정리하여 형상을 도드라지게 나타내는 기법을 사용하고 있어, 여타의 추상형 그림과 동일한 조형성을 갖는 것으로 볼 수 있다. 제작 도구 및 형상적 특징과 타점 흔적에 의거하여, 이 그림들은 철기 사용이 활발했던 시기에 제작된 것으로 보인다.

　추상형에 사용된 선은 그 성질이 독특하다. 음각선의 폭이 넓고 깊으며 거의 일정한 두께를 유지하고 있어 굵은 선으로 새긴 뒤 금속 이기(利器) 혹은 강도가 높고 거친 도구를 사용하여 마무리한 것으로 추정된다.

　추상형 그림은 굵은 선으로 새긴 음각과 양각을 효과적으로 이용한 저부조 방식으로 정리되어 있다. 음각에 의해 개체를 묘사하고 있지만 양각에 의해 형상을 부각시키는 독특한 조형 방식이 등장한 것이다. 이러한 방식은 조형 발전 단계에서 평면 새김 방식보다 성숙한 단계에 나타나는 제작 방식이어서, 쪼아 새긴 암각화의 기법 가운데 가장 늦은 시기의 것으로 분류된다.

　세선각 그림은 끝이 예리한 철제도구나 강도가 높은 석영류의 파편 등으로 긁어 새긴 그림이다. 세선각 그림은 선이 지니는 소묘적인 속성으로

인해, 전달하고자 하는 내용이 비교적 조형적인 변용 없이 나타난다. 천전리의 세선각 그림 역시 역사적 정황이나 개인적 사실 등이 단번에 알아볼 수 있을 정도로 순박하게 표현되어 있다.

이러한 점들을 종합해보면 천전리 암각화에는 면 쪼기, 굵은 선으로 쫀 후 갈기, 세선 긋기의 기법이 사용되었음이 확인된다.

02
제작 순서

천전리 암각화의 전체 암각면에 나타난 중첩부위를 분석해보면 다음과 같이 제작 순서를 정리할 수 있다.

먼저 육지동물을 중심 소재로 하는 그림들이 면 쪼기 기법으로 제작되었다. 이 동물 그림들은 형태가 조악하고 사실성이 부족하므로 직접 관찰하여 묘사한 것으로는 보기 어렵다. 형상 묘사에서는 두 마리씩 짝을 지어 있거나 여러 마리가 뛰노는 등의 특정한 상황을 표현하고 있어 그림 속에 담긴 제작자의 감정을 느낄 수 있다. 기존의 개별 묘사 방식이 이처럼 구체적인 장면을 담아내는 구성 방식으로 변화하는 것은, 형상 발전 단계에서 비교적 늦은 시기에 발생하는 현상이다. 즉 천전리 암각화의 육지동물 그림은 대곡리 암각화보다 늦은 시기에 제작되었다는 것이다. 이 사실은 제작 기법을 통해서도 확인할 수 있다. 특히 면 새김으로 표현한 부위에서는 가늘고 규칙적인 타점 흔적이 마모되지 않은 채 뚜렷하게 반복되고 있어, 우수한 판석 금속기를 사용하여 제작했음을 알 수 있다.

〈도171〉 꽃밭에서 뛰노는 사슴 무리

　암각면 중앙에 위치한, 꽃 주변에서 뛰노는 어린 사슴류의 그림(도171)
은 새김의 기법, 이야기 전개 방식, 크기 면에서 화면 좌측의 사슴 그림과
는 다른 양상을 보인다. 크기는 작지만 형태감이 안정적이고 정교하며 깊
게 면 새김되어 있는 것으로 미루어, 좌측의 육지동물 그림보다 후기에
제작된 것으로 추정된다.

　육지동물 그림의 우측에는 이와 전혀 다른 성격의 추상형 도상이 넓게
분포하고 있다. 추상형 그림은 굵은 선 새김을 기본으로 채택하여 갈기
기법을 이용한 저부조 방식으로 제작되었다. 천전리 암각화에서 발견되
는 추상형 그림은, 자연현상과 식물의 성장, 인간 삶의 구조 등을 단순화
시킨 전달력 강한 상징적인 도상으로 전체 화면을 장악하고 있다. 이같은
구성력은 천전리 암각화만의 독자적인 특징이다.

　일반적으로 암각화의 문화 주체를 밝혀내기 위한 연구는 그림의 발전
단계와 전개, 그리고 이에 따른 기법의 변화 양상을 분석하는 일로부터
시작된다. 그러나 천전리 암각화에 나타난 추상형 그림은 대부분 동일한
미의식에 의해 조형화되어 있다. 따라서 낱낱의 도상에 대해 제작의 선후

관계를 밝히는 것은 특별한 의미가 없다고 생각된다. 다만 기하추상형의 도상 분석과 그에 따른 상징적 의미는 매우 중요하므로 다음 장에서 자세히 분석하고자 한다.

세선각 그림은 명문에 대한 연구결과를 참조했을 때, 고신라에서 통일신라까지 걸친 시기에 제작된 것으로 추정할 수 있다.

천전리 암각화에는 초기에 육지동물이 그려졌고, 이후 자연조건과 인간 삶의 절실함을 담아낸 농경 그림이 그려졌다. 역사시대에 진입한 뒤로는 신라 지역의 생활문화를 묘사한 세선각 그림이 제작되었다. 이처럼 천전리 문화는 농경민에 의해 역사적 연속성을 바탕으로 완성되었다.

03
제작 시기
──────

천전리 암각화의 제작 시기에 대해서는 신석기시대 말기라는 견해에서부터 역사시대 이후라는 견해에 이르기까지 다양한 의견이 제기되었지만, 이는 조형예술의 발전과정을 고려하지 않은 단순 비교에 의한 것이어서 재고의 여지가 적지 않다. 여기서는 천전리 암각화에 사용된 기법과 구성 방식, 형상 인식 체계를 바탕으로 다음과 같이 분석하였다.

천전리 암각화의 동물 그림은 쫀 기법과 형상미의 발전 단계로 볼 때, 대곡리 암각화보다 조형적 표현 능력이 부족한 집단에 의해 제작된 것으로 생각된다. 동물 두 마리가 쌍을 이룬 모습이나 여러 마리가 뛰노는 모습을 묘사한 점에서는 크게 향상된 사물 인식 체계에 의해 형상 묘사의

구체성이 확보되었음을 느낄 수 있는 반면, 새로운 내용의 등장에 걸맞은 형식이 적용되어 있지 않아 긴장감은 느끼기 어렵다. 쫀 자국은 일정한 크기와 깊이를 가지며 조밀하고 기계적으로 나타나 있고, 단면 구조상으로 볼 때는 윗부분이 더욱 깊게 파여 있다. 이는 얇고 납작하며 담금질이 우수한 금속도구를 사용, 빠르게 반복적으로 직접 타격하여 제작한 것임을 뜻한다.

이렇듯 발전된 도구를 사용했음에도 천전리 암각화의 동물 그림은 조형성과 형태감이 부족하다. 윤곽 단면이 흐트러진 채 형상에 대한 대략적인 의미만 부여되어 있어 짜임새 또한 약하다. 이런 점에서 이 육지동물 그림들은 중요한 생활 수단으로서의 수렵이 거의 이뤄지지 않았던 시기에 제작된 것이자, 동물이라는 대상이 지닌 상징적인 의미만을 표현한 것으로 추정된다.

추상형 그림은 굵은 선 새김의 음각으로 조형되었다. 이때 음각선은 형상의 특징을 부각하는 것이 아니라 양각을 강조하기 위한 수단으로 활용되는, 매우 진전된 형식을 구사하고 있다. 이와 같은 방식으로 대상을 표현한 그림은 천전리 암각화의 전체 암각면에 폭넓게 분포하고 있어 그 기법상의 발전을 다시 한번 확인시켜준다.

천전리 암각화 하단부의 그림은 끝이 예리한 금속도구로 긁어 제작한 것이다. 이 그림은 명문들과 더불어 역사시대 이후에 신라 지역에서 제작된 것으로 추정된다. 인물 표현에서 방향감과 시선의 변화가 나타나며, 관찰한 대상을 사실적이고 설명적인 방식으로 구체화시켰다. 이같은 표현 방식은 한국의 암각화 중 천전리에서 유일하게 발견된다. 세선각 그림은 4~5세기 북방아시아 지역 암각화의 대표적인 양식으로, 선·면 새김 이후 가장 늦은 시기에 나타난다는 것이 특징이다. 이러한 점에서 두 지

역의 세선각 그림은 유사한 특성과 발전과정을 보이지만, 그것은 이들이 영향관계에 있어서가 아니라 보편적인 조형 발전 단계 속에서 제작되었기 때문에 나타나는 현상으로 보아야 한다. 결국 천전리 암각화의 세선각 그림에서 나타나는 이같은 특징은, 세계 암각화의 역사와 동일한 맥락 속에서 천전리 암각화가 지니는 미술사적 위치와 중요도를 시사하고 있는 셈이다.

천전리 암각화는 동물 그림을 시작으로 제작되어 추상형 그림으로 변화하고 세선각 그림에서 마무리된다. 동물 그림은 청동기시대 후기, 기하 추상형 그림은 청동기와 철기가 함께 사용된 시기에 각각 제작된 것으로 판단된다.

03
천전리 암각화의 내용

천전리 암각화의 바위면은 앞으로 기울어져 있어, 앉아서 봐야만 전체 윤곽이 편안한 시각으로 시야에 들어온다. 이곳에는 세 부류의 그림이 층위를 이루며 중첩되어 있다. 전체적으로는 암면의 상하로 나뉘어 분포하는데, 상부의 기하문이 강한 인상으로 들어오고, 다음으로 화면의 좌측에 표현된 동물 그림이 인지되며, 그후 하부의 그림과 명문들이 일정한 영역으로 감지된다. 그중 추상형 그림과 세선각 그림은 성격이 상이한 것들이 공존할 때 나타나는 상충효과에 따른 긴장감을 발생하게 해, 면적이 넓은 상부의 그림을 부각시키는 효과를 야기한다.

01
동물 그림

동물 그림은 주로 전체 암각화면 중 상단 좌측에 자리하고 있다. 또한 추상형 그림 사이사이에도 몇 점이 남아 있어, 동물 그림은 바위면 전체에 폭넓게 포치되어 있었던 것으로 추정된다.

○

〈도172〉 암수가 쌍을 이루고 있는 사슴 그림

　천전리 암각화의 화면 좌측에는 사람 얼굴과 사슴류, 물고기류 등의 그림이 나타나 있다. 앞뒤를 분간하기 어려운 사슴의 몸체에는 다른 시기에 제작된 사람의 얼굴 형상이 다른 기법으로 덧새겨져 있기도 하다.[5] 사슴 그림(도172)은 두 마리가 머리를 마주하고 있는 형태가 다수를 차지한다. 형태 묘사가 정확하지 않아 종을 구분하기는 어렵지만, 대부분 둘 중한 마리에만 커다란 뿔이 있어, 암수 한 쌍을 그린 것으로 추정된다. 암면의 중앙에는 사슴 무리가 뛰노는 장면이 묘사되어 있다. 여러 소재 중에서도 사슴만을 선택하여 집중적으로 그렸다는 사실은, 여기에 상징성이 개입된 의도가 작용했음을 알게 한다.

　이들 동물상은 비록 형태감이 조야하고 안정적이지 못하지만 형상을 구성하는 방식에서는 독특한 점이 발견된다. 그것은 각각의 개체에 국한

　5) 사슴의 몸에 덧그려 합체된 인면 동물상은 사슴 도상을 잘못 이해한 것으로 판단된다. 발굴 방향이 반대일뿐더러 얼굴상에 나타난 중첩 요소는 사슴의 머리 부위가 아닌 꼬리 부위 형상이고 좌측에 목과 꺾인 머리가 나타나 있기 때문이다. 이러한 사실은 두 도상이 각각 다른 시기에 제작된 것임을 확인시켜주는 것이어서 주목된다.

하여 도감식으로 묘사하는 것이 아니라 하나의 상황을 설정하고 이야기를 엮어내는 방식으로 구성하고 있다는 점이다. 이는 대곡리 암각화의 형태 구성 방식보다 한 단계 진전한 것으로, 제작 시기 추정과 미의식의 변화과정을 연구하는 데 중요한 근거를 제시함은 물론, 두 문화 사이의 선후관계와 편년 설정을 판단할 수 있는 중요한 자료를 제공한다는 의미가 있다.

02
추상형 그림

추상형은 천전리 암각화의 전체 화면을 지배하는 중심 제재이다. 형태는 직선과 곡선으로 단순화되어 있지만 도상의 크기와 길이, 각도 등에서 변화를 수반하고 있어 형상이 조금씩 다르다. 대상의 특징을 추상형을 통해 드러내는 방식은 농경의 시작과 함께 등장한 것으로, 식물이 성장하는 모습에서 비롯된 결과로 해석하기도 한다. 직선으로 뻗어나가는 성장의 순간은 농경민에게 무엇보다 소중한 상징성이었을 것이다.

조형예술의 발전 단계에서, 생명을 유기적으로 파악하고자 하는 자연주의적 표현이 쇠퇴기에 들어갈 무렵에 기하 형태가 태동한다. 살아 있는 동물의 모습 대신 기하학적 장식이 나타나며, 기존의 사실적인 표현양식과는 판이한 형상이 등장하게 된다. 이러한 보편적인 조형 발전의 과정이 한국 암각화에 나타난다는 점은 천전리 암각화가 인류의 보편적인 지향에 동참하고 있음을 의미한다. 조형예술의 변화과정을 밝히는 데 중요한 준거가 되는 것은 물론이다.

천전리 암각화의 추상형 문양에서는 마름모형, 동심원, 회오리형, 물결형을 대표적인 유형으로 들 수 있다. 이러한 문양은 인간의 삶 속에 내재되어 있는 원초적인 생명의 구조와 바람 등을 상징화한 것으로 이해된다.

천전리 암각화에는 식물 문양이 출현하고 있어 주목된다. 세계 암각화의 역사에서 식물 문양이 출현하는 사례는 매우 드문 경우이다. 북방아시아 지역 암각화에서 풀이 소략하게 표현된 사례가 있기는 하지만 농경이 이루어진 현장에서 식물 형태의 그림이 나타난 경우는 중국 장쑤성(江蘇省) 롄윈강(連雲港)의 장쥔아이(將軍崖) 암각화를 제외하고는 발견된 예가 없다. 그러나 암각화가 아닌 토기 등에서는 벼를 비롯한 식물을 소재로 한 다양한 형태의 문양이 매우 빈번하게 발견되고 있다. 중국의 경우에는 농경과 더불어 문자가 발생했다는 역사적인 사실과 맞물려, 암각화를 통해 발현되던 조형예술이 점차 다른 형태와 기능을 가진 매체로 대체되었던 것으로 보인다. 한반도의 경우에도 따비를 이용해 땅을 경작하는 인물의 모습이 농경문 청동기에 표현된 예가 있어, 농경을 구체적으로 뒷받침하는 도상은 암각화 이외의 매체를 통해서도 지속적으로 제작되었음을 알 수 있다.

한편 천전리 암각화에서는 의인화된 형태의 곡신(穀神)이 발견된다. 신화의 형상화 또는 짐승의 의인화는 토테미즘과 애니미즘을 비롯한 원시종교의 영향을 받아 출현했다. 사물을 인식하는 이러한 방식은 후대에 이르러서도 상상력과 수사법에 지속적으로 영향을 미쳐 그 흔적을 남기고 있어, 농경시대의 전형적인 사유 형태였음을 추정하게 한다.

또한 천전리 암각화에는 꽃, 씨앗의 발아, 도토리 형상 등이 단순화된 직선과 곡선 구조에 의해 개성적으로 표현되어 있는데, 식물 그림에 대해서는 후술할 도상 분석에서 상세히 다루기로 한다.

03
세선각 그림

천전리 암각화 추상형 그림의 하단부에는 가는 선각으로 새겨진 명문과 그림이 있다.

〈도173〉 기마행렬 장면

먼저 기마행렬 장면을 묘사한 그림(도173)을 보자. 말의 안장과 등자는 그려지지 않았지만 말에 타고 있는 인물의 근엄한 표정, 인물의 연령을 추정할 수 있는 수염, 복식의 화려한 무늬, 계급을 암시하는 양산에 이르기까지 하나하나 설명하듯 섬세하게 표현되어 있다. 여기에서, 인물의 신분이 고려되고 있는 것은 특히 주목할 만한 점이다. 그 외에도 인물의 자세에서 좌안칠분면, 좌측면, 정면 등이 다양하게 선택되고 시선에 대한 변화까지 나타나 있어, 단선적인 시각에서 대상을 파악하던 기존의 암각화와는 현저히 다른 시각이 적용되었다는 것을 알 수 있다.

〈도174〉 여인의 좌측면상

또다른 행렬도에는 여인의 좌측면상(도174)이 묘사되어 있다. 고요한 자태와 그윽한 미소, 조용한 움직임이 느껴지는 발걸음, 긴 저고리 위에 살포시 드러난 여밈의 상징적 표현, 다소곳이 모은 손, 어깨의 꽃무늬, 화려한 머리 장식, 원과 삼각형 무늬가 그려진 긴치마 등이 실감나게 표현되어 있다.

〈도175〉 바짓부리

바짓부리만 그려놓은 그림(도175)에는 단단하게 발목을 조이는 여밈과 치켜든 신발 코의 상승감까지 정확하게 파악되어 있다. 그러나 양쪽 다리 사이에 거리감이 나타나지 않아, 사실감과는 달리 공간감은 지각되지 않았던 것으로 보인다. 이런 점에서 세선각 그림은 조형 능력이 있는 전문 제작자의 솜씨로 보기는 어렵다.

전면의 돛단배 그림(도176)은 돛의 둥근 형태와 많은 장식, 짐이 실려 있는 모습을 표현함으로써 화물선임을 시사하고 있다. 그보다 뒤쪽에 있는 배에서는 그물을 이용하여 고기를 잡고 있는데, 돛은 삼각형 형태로 그려졌다. 이는 배의 용도에 따라 돛의 종류가 다양하게 존재했음을 보여준다.

〈도176〉 돛단배

세선각 그림은 깊게 새긴 그림과 동일한 선상에서 그 조형 능력을 논할 수는 없다. 선각 그림이 대상을 묘사하기에 용이하고 시간이 오래 걸리지 않는다는 일반적인 관점을 고려할 때 추상형 그림과의 수준 차이는 엄존한다. 그럼에도 불구하고 세선각 그림은, 사물을 파악하는 의식에 변화가 나타났고 그것

이 단순화되고 관념화된 사실성이 아니라 구체적인 현실에 바탕을 둔 사실적인 묘사 방식으로 전환되었다는 점에서 의미가 있다.

04
천전리 암각화에 나타난
추상 문양의 도상 분석

천전리 암각화에는 동물 그림과 추상형 그림, 그리고 신라 지역의 세
선각 그림 들이 혼재되어 있지만, 그중에서도 중심이 되는 것은 바로 기
하추상 문양이다. 천전리 암각화에 나타난 추상형 도상은 자연물을 단순
화·추상화한 것으로, 이때 핵심이 되는 조형언어는 자연현상과 식물 형
상이라 할 수 있다. 자연현상은 마름모형, 둥근형, 회오리형, 물결형 그림
으로 구분되고, 식물 형상은 곡신, 꽃, 씨앗류, 열매, 수목 그림으로 세분
된다. 이 장에서는 천전리 암각화에 나타난 도상의 상징적 의미와 제작
목적에 대해 살펴보기로 한다.

01
천전리 암각화에 나타난
추상 문양의 특성

천전리 암각면에서 느껴지는 표상(表象)은 만물이 성장하는 기운의 이
미지다. 화면 전체에 고르게 분포한 곡선과 수직선이 활력적인 운동감을

표출한다. 또한 추상형은 전체 암각면의 바탕을 이루는 희미한 부정형의 흔적 위에 깊이 새겨져 있어 전체 화면과 조화를 이루는 동시에 큰 전달력을 갖는다. 수직선과 사선의 효과적인 운용은 일종의 의도적인 포치로 볼 수 있다. 암각면의 중단 부분부터 나타나기 시작하여 중·상단에 집중되어 있는 형상 묘사가 화면 전개에 상승감을 부여하는데, 여기에 더해진 수직선과 사선이 성장의 이미지를 더욱 고양하기 때문이다.

전체 화면의 구도를 살펴보면, 추상형이 그려지기 시작하는 중단 부분에 동심원과 마름모형 그림을 중심으로 물결형과 작은 원형 문양들이 포진해 있고, 그 위로 꽃, 풀, 수목 등의 식물 형상과 바람 등의 자연현상이 중층을 이루고 있다. 암각면 상단의 마름모형은 가로로 길게 연결된 모양으로 펼쳐져, 공중에서 일어나는 자연의 조화와 질서를 상징하고 있다. 천전리 암각화에서 우러나는 조형적인 느낌은, 그 그림들이 대자연의 생명력을 상징적인 방식으로 표현한 도상이라는 사실을 말해준다.

조형작품이란 제작자가 자신의 세계관을 조형언어로 표출한 것이다. 제작자의 세계관은 그가 속해 있는 현실의 영향을 받아 형성된다. 그러므로 독특한 양식은 독특한 시대성을 반영하기 마련이다. 암각화문화도 마찬가지다.

선사시대의 문화 형태에서 일어나는 변화는 농사의 시작에서 비롯된다. 농경사회에서 식량이 되는 식물이 직선으로 뻗어나가며 자라는 모습을 본 당시 사람들은 직선의 형태를 무엇보다 소중하게 여겼을 것이다. 농경 시기의 식량원인 식물이 표현 대상으로 등장한 점, 추상화한 수법이 나타나면서 상징적인 의미가 강하게 부여되었다는 점에서 이를 확인할 수 있다. 천전리 암각화에 나타나는 생략과 과장에 의한 추상형의 표현은, 추상적인 사고와 신화의 개념이 형성된 사회구조 속에서 발생한 것이

라 추론할 수 있다. 천전리 암각화에 추상형으로 자연현상과 식물 그림이 그려졌다는 점, 추상적 개념이 상징물로서 묘사되었다는 점, 그리고 기하 추상 형식이 청동기시대의 일반적인 표현양식 중 하나라는 점을 그 근거로 들 수 있다. 더욱이 천전리 인근의 울산 지역에서 일찍이 농경이 활발하게 진행되고 있었다는 사실이 밝혀진 바 있어, 천전리 암각화가 농경에 근거한 삶의 다양한 모습을 충실히 반영한 시대성 있는 조형작품이라는 추정의 근거를 한층 높여준다.

02
추상 문양의 도상 분석

삶의 논리가 도출되는 과정은 하나의 역사적 전승과정이다. 직감적으로 사고하던 인식 개념이 발전을 거듭하여 종합하고 추상화하는 능력으로 신장되면서, 자연현상과 동물 그리고 인간의 관계 역시 새로운 예술을 창조하는 원동력으로 작용하게 되었을 것이다. 선사시대의 예술 형식도 마찬가지로 인간 인식의 발전과정에 따라 변모한다.

초기 형식은 신체 감각의 예술이다. 그것은 동물의 본질을 파악한 예술로서 생명의 본질을 통찰한다는 감각적인 특성을 지닌다. 그리하여 초기의 예술 형식은 설명을 거치지 않고 사물을 파악하는 직감(直感)의 형태미를 갖는다. 동물 형태를 생생하게 그려내는 시원의 방식은 다음 단계에서 기하학적 방식으로 표현 형태가 변화한다. 기하학적 표현 방식은 변화된 삶의 방식과 가치관에 의해 새롭게 발생한 미의식으로, 암시성과 상징성을 수반한다.

주지하다시피 암각화는 전 세계에서 발견되고 있다. 그동안 알려진 암각화 중 70퍼센트 이상이 수렵과 어로가 주된 생활기반이었던 시기에 제작되었고, 30퍼센트 가량은 유목, 농경사회에서 제작된 것으로 알려졌다. 이와 같은 사실을 고려할 때 천전리 암각화에서 자연환경과 식물에 대한 그림이 발견되는 정황상, 제작 당시의 생활, 경제, 사회구조가 농경과 밀접한 관련을 맺고 있었다는 사실을 유추할 수 있다.

인간의 기본적인 삶의 조건은 먹는 것과 건강한 삶에 대한 희구로 요약할 수 있다. 이러한 기원이 추상형이라는 시대미감과 융합하여 새로운 형태로 나타나는 것은 표현상의 보편적인 현상이기도 하다. 천전리 암각화는 단순화과정을 통하여 구체적 대상을 추상화했고, 이러한 조형적 성과물은 천전리 집단의 보편적 사유 단계를 보여준다.

이상과 같이 천전리 암각화의 추상형 그림은 인간 본연의 생존과 관계가 있는 기원체계로 볼 수 있다. 천전리 암각화 추상 문양을 좀더 구체적이고 개별적으로 살펴보기로 하자.

① 마름모형 문양

마름모형 도상(도177)은 천전리 추상 기하문의 중심을 이루고 있는 대표적인 문양이다. 추상 문양에는 선사시대 사람들의 미지의 정신세계가 반영되어 있어, 그것이 상징하는 시대정신과 미감을 간파해내기란 그리 간단치 않다.

언어나 그림의 상징체계는 간략화와 압축이라는 속성을 지닌다. 처음에는 구상성이 강하게 표현되던 것이 시간의 경과에 따라 원시적 합리성과 상징성을 드러내는 과정을 거쳐 추상적 상태로까지 진행되기도 한다. 이때 가장 큰 문제는, 중간의 모든 변화과정이 생략된 채 각 단계의 정점

○
〈도177〉 마름모형

에 도달해 있는 파편들만을 가지고 마멸된 구체적 대상의 중간 단계들을 파악해내야 한다는 것이다. 복잡한 과정의 중간 이미지들을 건너�뛴 채 단순화된 이미지만을 보고 그 그림의 모티프를 파악하기란 대단히 어려운 일이다.

이 문제를 해결하기 위해 오늘날에는 신경심리학적 해석을 동원하기도 한다. 케임브리지 대학의 크리스토퍼 치핀데일은 기하 문양과 추상적 문양이라는 표현에 대해 다음과 같이 지적했다.

다음의 부류로 기하학적 문양(geometrics)의 그림들이 있는데, 이런 용어를 사용하는 것은 그림들이 기하학적인 형상을 하고 있기 때문이 아니라, 이 그림들을 실세계의 대상물(real-world object)과 연결짓지 못하는 무능함 때문이라 할 수 있다. 우리 세대에선 이를 '추상적(abstract)'이라 규정하지만, 이런 평가는 이 그림들이 실세계의 어떤 대상물의 형상을 세밀히 좇은 것이라는 사실을 인식하는 데 실패하였음을 의미한다.[6]

6) Christopher Chippindale, "Studying Ancient Pictures as Pictures", *Handbook of Rock Art Research*, Altamira, 2001, p.256.

추상형은 실제 대상에서 특정한 성질이나 속성을 추출해 그 특성과 공통성만을 취하여 단순화한 것이다. 그래서 추상형 도상은 상징성이 강하게 부각되는 특성을 갖는다. 또 계기를 버리고 사상(捨象)을 수반했다는 점은 추상형 문양을 해석하는 데 중요한 근거가 된다.

지금까지는 마름모형을 여성의 생식기 혹은 저장된 곡물의 풍요로움을 상징적으로 표현한 것으로 보는 시각과, 대지를 상징하는 도상에 구멍을 내거나 갈아 파서 풍요와 다산을 기원한 것이라고 보는 시각이 있었다. 그러나 이같은 주장은 조형적인 분석을 거치지 않고 겉에 보이는 현상만을 중시한 것이거나 신앙적 관점에서 접근한 것으로 그 근거가 빈약하다.

무엇보다도 암각화는 집단의 공통적인 의식을 상징한다는 점에서, 천전리 암각화에 나타난 추상형 역시 그 집단에서 공유된 일정한 의식을 담고 있는 것으로 보아야 한다. 이처럼 목적을 가진 그림은 이미지와 상징성을 중시하는 방향으로 전개되어가는데, 여기에서 대상에 대한 변형과 단순화가 이루어지는 것은 조형예술의 발달과정에서 매우 일반적인 양상인 것이다.

추상형의 기본 성격을 중심으로 마름모형이 지니는 도상의 원리와 구조에 따른 특징을 파악하기 위해, 먼저 마름모의 기본 도형인 사각형의 특성을 간략히 분석하고 그 상징 의미를 살펴보고자 한다.

사각형은 각 변의 구조적인 구성에 의해 균형을 이루면서 안정적인 형태미를 갖는다. 물성이 지니는 현상이 어떠하든 간에 사각형에 의해 에워싸여 있는 형상은 움직이고 있는 것처럼 보이는 반면, 에워싸고 있는 형상은 거의 정지해 있는 것으로 보인다는 양면성이 있다.

또한 사각형은 내부 공간을 중시한다. 사각형의 내부 공간에서는 평온

함이 발견되는 반면 운동성은 거의 느껴지지 않는다. 이같은 정태적 특징은 자극에 의해 메시지만을 규정할 뿐 강한 전달력을 담보하기 어렵다는 한계를 지닌다. 천전리 암각화에서 지각되는 표현과 의미는 전적으로 역동적인 구조에서 나온다. 그러므로 여기에서는 공간을 활성화하기 위해 의도적으로 시각 전환을 꾀한 독특한 도형 구조를 사용한 것으로 판단할 수 있다.

사각형을 45도 돌리면 마름모형이라는 전혀 새로운 대상을 얻을 수 있다. 마름모형의 구조는 안정적인 사각형의 특성과는 달리 고조된 생명감이나 자극적인 감성을 통해 역동적인 효과를 낳는다. 즉 마름모형에 의한 운동감은 일상적이지 않은 방식으로 형상에 변화를 주어 특별한 상징성을 암시하게 한다.

다시 말해 사각형이 마름모형으로 전환됨으로써 현저한 효과가 유발되는 것이다. 사각형은 명확한 수평·수직선을 한 도형 속에 갖고 있기 때문에 안정적이고 평온하며 단순하다. 반면 마름모형은 경사진 면을 가지고 있기 때문에 역동적이고 단조로움이 덜하다. 그리하여 마름모형은 사각형과는 다른 크기와 방향을 통해 긴장과 힘을 나타낼 뿐만 아니라 심리적인 상징성을 전달하기 좋다는 특징을 가진다.

최초에 제작된 마름모형은 외부면과 구분되는 또다른 윤곽선에 의해 강조되는 것으로 나타난다. 그것은 울타리와 유사한 보호 기능을 갖고 있어, 마름모형의 내부에는 외부 공간으로부터 간섭받지 않는 독립된 이미지가 형성된다. 하나의 마름모형은 이중으로 둘러싼 틀로써 주위의 구속으로부터 벗어나고 안전함을 지켜내는 방벽[7] 구실을 하게 되는 셈이다. 인간의 생존조건과 삶에 대한 갖가지 기원 형태가 암각화로 그려졌다는 사실을 전제했을 때, 마름모형에 깊고 뚜렷한 윤곽선을 둘러 강조한 것은

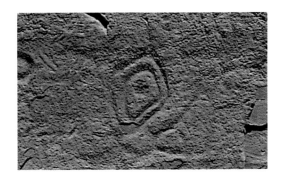

〈도178〉 마름모형

보호와 안녕의 이미지를 중요시하여 화면을 구성한 것으로 볼 수 있다.

　이러한 마름모형은 형식화과정을 거치면서 기본형의 각 진 모서리가 둥글려져 긴장감이 와해되고 가운데에 뚜렷한 점이 찍히는 등 다르게 해석될 수 있는 도상으로 변이된다(도178).

② 둥근형 문양

　둥근형 문양(circle patterns)은 고령 양전동, 함안 도항리 유적 등에서도 나타나고 있어, 우리나라 암각화의 모티프 중에서 비교적 많이 등장하는 요소라고 할 수 있다. 여기서는 둥근형 문양에 대해 암각화 제작자들이 의도했던 상징성을 추론해보고자 한다.

　전 세계적으로 발견되고 있는 둥근형 문양은 다음 네 가지 범주로 묶

　7) 이런 관점에서 반산(半山) 유형 채도 토기에 보이는 마름모형 문양에 대한 해석은 참고할 만하다. 마름모형 문양을 재해 예방의 기능이 주술적 부호로 표현된 것으로 보고, 예리한 칼과 같은 어떤 원시적인 전설의 개념과 결부시켰다. 원시 농경민이 맹수의 습격을 방어하고 야생의 짐승들이 농토를 유린하지 못하도록 쌓은 울타리에서 유래하여 방어의 수단으로 마름모형 문양을 채용한 것으로 보기도 했다.(J. G. 앤더슨, 『중국 선사시대의 문화』, 김상기·고병익 옮김, 한국번역도서, 1958, 371쪽)

어볼 수 있다. 여기서 사용한 용어는 국제암각화단체연합(IFRAO, International Federation of Rock Art Organizations)에서 발간한 『암각화 용어집 *Rock Art Glossary*』의 정의를 따랐다. 단 회오리형 문양은 용어집 에 기재되어 있지 않아 회오리형 문양이라 칭하고 논지를 전개하였다.

동심원 문양
(concentric circles)

회오리형 문양
(whirl marks)

컵-반지형 문양
(cup-and-ring marks)

컵형 문양
(cupule, cup marks)

이 가운데 천전리 암각화에는 현재까지 다섯 개의 동심원 문양과 한 개의 회오리형 문양이 발견되었다.

가. 동심원 문양 (도179)

동심원은 같은 중심을 갖는 두 개 이상의 원들이 그려진 문양이다. 밖 으로 갈수록 원이 더 커지면서 중심에서 밖으로 퍼져나가는 지향성이 강 하다. 동심원 문양은 다른 암각화와 중첩되어 있기도 하고 독립적으로 새 겨져 있기도 하다.

동심원은 일반적으로 태양을 상징하는 문양이라고 해석되어왔다. 최 근에는 동심원 문양과 함께 나타나는 '작은 원형'들을 곡식의 상징으로

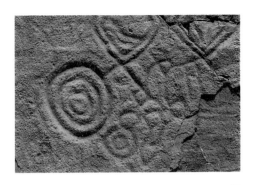

〈도179〉 동심원

보고, 이를 태양과 곡물의 성장으로 해석하기도 한다. 태양의 변형된 모습, 생식숭배를 의미하는 부호, 우주 전체를 상징하는 기호로 해석하는 견해도 있다. 한편 도항리 유적에서 크기가 다양한 여러 개의 동심원이 별을 표현한 것으로 보이는 '바위구멍'과 함께 배치된 형상이 발견되면서, 동심원은 태양이 아니라 아주 밝은 별들을 나타낸 것이라는 주장이 제기되기도 했다. 동그라미 속에 점 또는 꽃, 바퀴 모양이 함께 새겨진 경우도 있다. 최근의 한 연구에서는 이에 대해, 태양 모양은 밤에 땅 밑으로 내려갔다가 새벽에 다시 떠오르는 밤 태양을 가리키고, 속에 점이 있는 동그라미는 낮 태양을 가리킨다는 주장을 제기한 바 있다. 이 밖에도 동심원은 구름을 뜻하는 것으로, 날짐승, 산, 나무 등과 함께 구성되어 있어 샤머니즘과 관련이 깊다는 견해도 있었다.

위의 견해들에서 볼 수 있듯이 동심원이라고 해도 전체적인 구성과 상황, 맥락과 상응성에 따라 달리 해석될 수 있다. 그리하여 천전리 암각화의 동심원 문양을 태양의 상징으로 보는 시각은 다음의 몇 가지 점에서 재고되어야 한다.

첫째, 태양은 하늘 높이 떠 있기에 위치성을 가진다. 그러나 천전리 암각화에 그려진 동심원은 수직성보다는 수평성에 더 가깝다. 또 동심원이 하늘과 땅이라는 엄격한 위계질서하에서 그려지지 않은 채 대지의 이미지와 연결되어 있어 태양을 상징하는 것으로 보기 어렵다.

둘째, 태양의 빛은 복사열의 형태로 방사되는 것이 특징이다. 만약 태양을 그리고자 했다면 태양 주위에서 빛이 발산하는 현상을 상징적으로 표현했을 가능성이 높다. 이는 세계 도처의 암각화에서 보이는 보편적인 현상이기도 하다. 그런데 천전리 암각화의 동심원 그림에는 이런 전 방위적 방사를 묘사한 선각이 나타나지 않는다.

셋째, 태양은 멀리서 보면 속이 차 있는 원인데 천전리의 경우 선으로만 표현되어 있어 면적 효과가 나타나지 않는다. 이 역시 태양이라고 보기 어려운 이유이다.

넷째, 농경 중심의 정착사회에서 태양은 이차적 존재일 수밖에 없다. 농경사회에서 일조량은 중요하기는 하지만 최우선적인 희구의 대상이 되기는 어렵다. 태양이 미치는 영향이 때로는 농경사회에서 어려움을 야기할 수도 있기 때문이다. 그 대표적인 예로, 과다한 일조량으로 인해 발생하는 가뭄을 들 수 있다. 과거에는 가뭄의 해소를 위해 기우제가 성행했음을 상기해야 할 것이다.

다섯째, 인문지리적 배경, 즉 생존조건을 고려해볼 때 유라시아 스텝 지역의 동심원 문양을 천전리 암각화의 경우에 그대로 적용하는 것은 무리가 있다. 동심원의 문양도 동일하지 않거니와, 두 지역의 상이한 생활양식은 태양에 대한 서로 다른 인식이 얼마든지 존재했을 수 있음을 시사한다. 척박하고 한랭한 기후조건을 가진 북방아시아 지역의 생활에서 태양의 존재는 절대적이었겠으나, 그와 상이한 기후조건을 가진 천전리의

〈도180〉 중국 암각화에 나타난 태양신 도면[8]

1 『바이차허 유역 암화 조사 보고서白岔河流域岩畵調査報告書』 /
2~5 우하이시 줘쯔산 암화(烏海市卓子山岩畵) / 6, 7 인산 암화(陰山岩畵) /
8 허란산 암화(賀蘭山岩畵) / 9, 15, 16 윈난 창위안야 바위(雲南滄源崖岩) /
10, 11, 17 쭤장강 화산(左江花山) / 12, 18, 19 공현 마탕 방죽(珙縣麻塘壩) /
13 냐오쑤리 강둑(鳥蘇里江畔) / 14 黑龍江北薩卡 奇一阿梁 / 20, 21 北美西海岸

8) 蓋山林, 『中國岩畵學』, 書目文獻出版社, 1995, pp.138~139.

〈도181〉 몽골 남고비 자브그란트 산 암각화에
그려진 태양 형상

　몽골 남(南)고비 자브그란트 산 암각화에 그려진 태양 형상: 북방아시아 지역 암각화 현장에서는 태양 형상을 확인하기 쉽지 않다. 그러나 최근의 한 보고에 의하면, 태양 형상을 구체적으로 묘사한 것으로 추정되는 그림이 몽골 남고비 자브그란트 산 암각화에서 발견되었다. 이는 매우 이례적인 사례이지만, 태양 형상을 묘사한 암각화가 소수나마 존재한다는 사실을 알려준다. 아울러 이 그림들은 태양 주위로 빛이 발산하는 현상을 명백히 묘사하고 있는데, 이는 전 세계 암각화에서 보편적으로 보이는 태양 형상의 표현 방식과 유사하다. 암각화에 표현된 태양상은 빛이 전 방위로 방사하는 형상을 취하고 있어, 천전리 암각화의 동심원 문양을 태양의 묘사로 보는 견해는 상대적으로 그 타당성이 적다고 할 수 있다.

경우는 사정이 달랐을 것이다. 그럼에도 불구하고, 농경 중심의 삶을 나타내고 있는 천전리 암각화에서도 북방아시아의 경우와 같이 태양의 존재를 절대시했을 거라는 추정은 다소간 형식주의적인 발상의 소산이라 하지 않을 수 없다.

이와 같은 이유로 필자는 동심원 문양이 상징하는 바를 태양으로 단정 짓기 곤란하다는 결론에 도달, 다음과 같이 해석하고자 한다.

천전리 암각화가 있는 장소는 농경 지역과 일정한 거리를 두고 있으며 풍광이 뛰어나 성스러운 분위기를 자아낸다. 무엇이 고대인들로 하여금 이 암벽 앞에 서서 각석(刻石)에 치성을 드리게 했을까.

농경에서 우선시되는 것은 종자의 보존과 적절한 비, 그리고 순한 바람이다. 치수 기법이 발달하지 않았던 그들에게 천수(天水)의 고갈, 즉 가뭄은 죽음의 공포였을 것이며, 바로 이것이 고대인들을 천전리의 암벽 앞으로 나아가게 한 요인일 것이다.

그들은 물을 형상화하기 위해 생수가 지하로부터 용출하는 모습, 물 위나 메마른 땅에 빗방울이 떨어지는 형상, 그리고 저장된 물에 돌을 던졌을 때 생기는 파문 등을 기초로 동심원 모양을 생각해냈을 터이고, 그 모양을 바위에 새겨 기원했을 것이다. 또한 천전리의 동심원은 주위에 새겨진 농경 이미지들과도 위치상 연결되어 있어, 그것이 물을 상징화한 것이라는 점은 더욱 논리적 근거를 갖는다. 식물이 성장하는 모습을 묘사한 그림 위쪽에 회오리형 문양과 물결형 문양이 새겨져 있는 것이 의미하는 상징과도 형상적 일체성을 보이기 때문이다.

동심원 문양이 물과 깊은 관련성을 갖는다는 주장은 세계 곳곳에서 제시되고 있다.

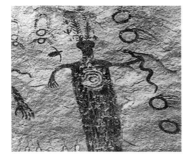

〈도183〉

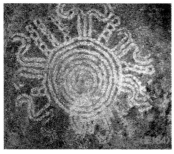

○
〈도182〉 미국 유타 주 산라파엘 스웰 암각화
〈도183〉 콜로라도 도그 산 동굴 암각화의 도면
〈도184〉 동부 우간다 암각화

미국 유타 주 산라파엘 스웰 암각화 지역의 로코모티브 포인트(Loco-
motive Point) 인접 지역에서 발견된 암화(도182)에는 몸에 동심원 문양이
새겨진 인물상이 있다. 사람 머리 위의 새 형태와 손에 뱀을 쥐고 있는 모
습으로 미루어, 비와 관련된 어떤 상징을 표현한 것으로 보인다.[9] 미국
콜로라도 주 리오그란데 강 유역의 도그 산(Dog Mountain) 동굴에 그려
진 암각화(도183)에서도 동심원 문양이 새 아래에 위치하고 있는데, 이때
의 동심원은 호수를 나타낸 것으로 추정된다.[10] 뉴멕시코 주 산주안 카운
티의 라르고 캐니언(Largo Canyon)에 있는 그림도 물줄기를 묘사했고 또

9) Alex Patterson, *A Field Guide to Rock Art Symbols of the Greater Southwest*, Johnson Books:
Boulder, 1992, p.188 ; http://jqjacobs.net

10) Dennis Slifer, *Signs of Life: Rock Art of the Upper Rio Grande*, Ancient City Press, 1998, pp.59~60.

고여 있는 물의 형상도 있어 물과 연관성이 깊은 것으로 해석할 수 있다.[11] 그리고 뉴멕시코 주 산타페 카운티의 산타페 강 캐니언(Santa Fe River Canyon) 암각화에는 생산성과 습도를 주제로, 사냥감이 되는 동물과 비의 이미지가 표현되어 있다.[12] 동부 우간다 고대 주거지의 동심원 문양(도184)은 기우제를 지냈던 장소에 그려져 있어 비와 관련된 이미지를 표현한 것으로 해석할 수 있다.[13]

이러한 사실을 통해 볼 때, 암각화 해석에는 응당 그려진 지역과 위치, 문화적 배경, 경제 구조, 풍속, 제작 시대 등이 고려돼야 한다. 세계 암각화의 실례와 천전리 암각화에 그려진 동심원의 위치 등 여러 정황을 참고할 때 천전리 암각화에 나타난 동심원 문양은 물을 상징한다고 보는 것이 타당하다.

나. 회오리형 문양

천전리 암각면에서 회오리형 문양(도185)은 단 하나 존재한다. 이 형상은 선과 선 사이의 간격이 일정하고 나선형으로 감긴 선 형태에 조형질서가 적용되어 있어 즉흥적으로 제작된 도상으로 보기 어렵다. 도형의 형태적인 특성으로 볼 때 제작은 내부에서 외부로 진행된 것으로 추정된다. 또한 음각선을 새기면서도 남아 있는 양각면까지 고려하여 제작함으로써 시각적인 효과를 두드러지게 표현했다. 이것은 천전리 암각화의 기하추상형 그림에 나타나는 공통된 특징 중 하나다. 이러한 점에 의거하여,

11) 같은 책, p.99.

12) 같은 책, p.48.

13) Coulson and Campbel, *African Rock Art: Paintings and Engravings on Stone*, Harry N. Abrams, 2001, p.42.

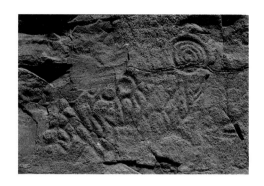

〈도185〉 회오리형

회오리형 도상은 계획적인 제작 의도가 작용되어 있는 것으로 판단할 수 있다.

회오리형의 꼬리선(시작점)이 둥근 형상을 따라 아래로 내려와 있는 형상적 특징으로 볼 때, 이 문양은 속도감보다는 부드러운 풍력과 풍속의 이미지를 표현한 것으로 이해된다. 회오리형 도상의 바로 아래에는 꽃과 과실이 무성한 수목 형태의 그림이 연결되어 있다. 이 수목 형상은 좌측으로 기울어 있는데, 이로써 천전리의 회오리형 도상이 바람의 방향까지 나타내고 있음을 알 수 있다.

우주에 존재하는 것 중 생명을 지닌 대부분의 존재는 공기의 흐름, 즉 바람을 필요로 한다. 그것은 생명의 존속 자체가 숨쉬는 순환구조를 요구하기 때문이다. 농경생활에서 바람은 농작물의 성장과 발육에 직접적인 영향을 미칠 뿐 아니라 꽃이 필 때는 수정 작용을 돕는다는 점에서 그 효용 가치가 절대적이다. 꽃이 피고 열매가 맺기 시작할 때 순한 바람이 결실에 영향을 주는 만큼, 적절한 바람에 대한 기원이 이 형상 속에 응결, 표현된 것으로 추정할 수 있다.

인간 삶의 구조와 연관하여 살펴보면, 어업과 농경을 영위하는 집단은 바람으로부터 직접적인 영향을 받는다. 특히 생활의 터전이 바다인 어업의 경우, 어로 행위의 중단과 어로 도구의 파손 그리고 난파 등에 의한 피해가 항시 존재한다. 농경에서도 마찬가지다. 순한 바람은 식물의 성장과 수확에 도움을 주지만 태풍은 온갖 수목과 식물들을 쓰러뜨리거나 부러뜨려 피해를 입힌다. 그뿐 아니라 태풍은 비를 동반하고 다니기 때문에 홍수 피해도 발생시킨다. 이처럼 바람은 예측 불허의 상황을 유발하여 근심의 원인이 되었으므로, 순한 바람에 대한 기원의 의미는 지대했을 것으로 짐작된다.

천전리 암각화 유적은 바다의 영향권에 속해 있기는 하지만 그와 연관된 해일, 태풍 등에 대한 우려의 산물은 아니다. 태풍은 보통 한반도 남쪽으로 진입하기 때문에 이 지역에 직접적인 영향을 미치기는 어려웠을 것이다. 따라서 천전리 암각화의 회오리형 문양은 농경을 영위하는 데 바람의 기능이 절대적인 점을 감안할 때, 그 효율성을 기원하는 의미에서 제작된 것으로 해석된다. 식물 문양이 함께 나타난다는 점에서도 이 문양이 바람을 추상화한 것이라고 볼 수 있는 여지는 충분하다.

다. 물결형 문양

물결형 문양이 가로로 그려진 경우에는 물결을, 세로인 경우에는 뱀을 상징한다는 것이 원시미술에서의 공통적인 이해다. 그런데 이 가운데 세로로 반복되는 것은 강우 또는 하천의 이미지로 해석할 여지가 있기 때문에, 물결형 문양의 환경과 위치 등을 감안하여 해석할 필요가 있다.

흐르는 물이나 고인 물을 물결형 문양으로 표현한 것은 중국의 고대 상형문자에서도 발견된다. 당시 사람들은 농사에 필요한 지상의 물은 물

○
〈도186〉 물결형

론이고 지하수까지도 중시했는데, 이는 종교제의나 신화에도 반영되어 있다. 지하수는 건기 동안 생명을 유지하게 하는 원천이며 마귀를 쫓아내는 역할도 해왔다. 청동기시대의 문헌에 비를 기다리는 기도문과 마귀를 쫓는 주문이 있다는 점이 이를 입증해준다. 신석기시대의 유물에 보이는 물결형 문양은 물의 그림문자로서, 토기와 점토로 만든 모신(母神)의 문양에서도 발견된다. 물결형 문양은 어떤 것에 대한 부호적인 성격이 농후한 상징으로서 표현되었다고 할 수 있는 것이다.

천전리에 나타난 물결형 도상(도186)은 잔잔하게 고여 있는 물의 형상이 아니다. 폭우로 인해 큰물이 질 때, 돌이 많이 깔린 골짜기에 다량의 물이 흐르는 형상을 그린 것이다. 또한 암각면 우측 끝에 있는 도상의 경우, 흐르는 물과 더불어 수초까지 묘사하여 수분이 있는 장소의 전형적인 특징을 표현하였다.

천전리에 새겨진 추상형 문양들을 살펴본 결과 다음과 같은 결론을 도출할 수 있다. 마름모형 문양은 인간의 생존조건에 대한 안전과 보호를

제2부 울주 천전리 암각화 · 209

상징적으로 표현한 것이고 동심원 문양은 생명의 본질인 물을, 회오리형 문양은 바람을, 물결형 문양은 흐르는 물의 형상을 나타낸 것이다.

03
식물 문양의 도상 분석

인류의 역사에서 예술은 삶의 적극적인 반영으로서 출현한다. 구석기 시대의 벽화를 일별하기만 해도 당시 수렵을 중요한 생활 수단으로 삼고 있었다는 사실은 물론, 일반적인 수렵 방식과 상황까지 이해할 수 있다. 수렵은 원시시대 생활의 주요 기반이었기에 그들의 예술에서 또한 중요한 소재가 되었던 것이다. 이 시기의 그림에는 수렵 동물들의 각종 형상이 정확하고 생동감 있게 그려져 있지만, 식물이나 기타의 것들은 상대적으로 지극히 간략하고 모호하게 묘사되어 있다. 이러한 현상은 수렵생활에서 동물이 차지하는 특수한 가치를 반영한다.

대곡리 암각화에는 식물 그림으로 보이는 형상이 있다. 이 그림은 암각면의 중심에서 벗어난 좌측 바위면에 동물 그림의 배경으로 매우 소략하게 표현되어 있다. 멧돼지 그림의 전·후면에는 가늘고 거칠게 쪼거나 새기는 기법을 사용한 식물 형상이 그려져 있는데, 이는 멧돼지가 풀밭에서 먹이를 찾는 광경을 표현한 것이다. 이렇게 동물 형상이 중심 소재로 표현될 때, 상대적으로 식물 도상은 간과되는 것이 일반적인 현상이다.

환경에 대한 인식과 장악, 야생동물에 대한 실험과 이해는 장기간의 세월에 걸쳐 이루어진 역사적 과정이다. 식물을 얻는 방법이 채집에서 생산으로 변화한 것은 인류 역사상 하나의 전환점이자 중요한 질적 발전이다.

초기 농경시대 농경민에게 식물이란 동물만큼이나 중요하고 친숙한 대상이었다. 천전리 암각화에서 이와 관련된 구체적인 작품을 만날 수 있다는 것은 흥미로운 일이다. 이러한 점은 농경생활의 영위라는 측면에서 중국의 자료에서도 발견할 수 있다. 식물 문양은 산시성(陝西省) 시안(西安)의 반포(半坡) 유적, 저장성(浙江省)의 허무두(河姆渡) 유적, 상하이(上海)의 마차오(馬橋) 유적, 산시성(陝西省)의 장자이(姜寨) 유적, 산시성(山西省) 훙웨현(洪越縣)의 친비무(秦壁木) 유적, 산시성(陝西省) 화현(華縣)의 취안후춘(泉護村) 유적, 허난성(河南省) 산현(陝縣)의 먀오디거우(廟底溝) 유적, 장쑤성(江蘇省) 피현(邳縣)의 다둔쯔(大墩子) 유적 등에서 출토된 도기(陶器)와 장쥔아이(將軍崖) 암각화에서 발견된다. 그중 허무두 유적에서 출토, 보고된 식물 문양[14]과 장쥔아이 암각화에 나타난 식물 그림은 농경생활을 기반으로 했다는 점에서 천전리 암각화와 유사하

14) 허무두 유적에서 출토된 도기의 표면에 있는 음각으로 긁어 그린 식물 문양은 농경시대의 상징적 징표이다. 잘 익은 벼와 돼지의 형상이 그려져 있는데, 벼는 수직으로 솟아 벼 이삭을 중심으로 대칭을 이루고 있고 벼의 알갱이는 짧은 선을 이용해 상징적으로 표현되어 있다. 대칭의 중심에 있는 벼는 팔(八)자로 열매의 의미만을 부여하고 있다. 15개의 줄기 아래에 있는 형상은 볍씨가 달린 벼 묶음을 상징하는 것인지 장식성을 부각하기 위하여 화분 형태로 대지의 모습을 상징하는 것인지는 분명하지 않으나, 세로선의 변화에 대해 가로선이 안정감과 통일감을 주고 있는 것만은 확실하다. 양옆으로 늘어진 선 아래 반복적으로 촘촘하게 새겨진 낟알은 벼가 잘 영글었음을 나타내고 있다. 전체적인 그림의 형태로 볼 때 도안적인 사실성이 보이고 선묘는 차분하면서 조심스럽다.

벼 그림과 함께 그려진 돼지의 형상은 즉흥성이 강하고 유희성 짙은 선묘를 보여, 각 대상의 중요도나 특성에 따라 선묘가 다르게 구사되었음을 알 수 있다.

또한 흑도분(黑陶盆)의 본체(本體)에는 아직 피지 않은 벼의 형상 양쪽에 물고기 형상이 음각되어 있다. 왕성하게 성장하는 벼의 모습을 대칭형으로 펼쳐 그린 이 그림은 끝이 무딘 도구를 사용한 듯하다. 오른쪽 잎의 처리는 자유로우나 왼쪽에서는 어색함이 드러난다. 그러나 전체적으로 선의 굵기에 변화를 주었고 적절한 속도감이 나타나고 있어 회화적인 느낌마저 든다.

물고기의 몸체에 그려진 수초 형상은 물속 생태의 모습을 축약하여 상징화하고 있는데, 물고기의 특징 묘사와 더불어 탁월한 감각을 느낄 수 있다.

또다른 출토 유물 중에 잎이 넓적한 식물을 화분에 심어놓은 그림이 보이는데, 여기에는 잎의 탄력이 잘 표현되어 있다. 발(鉢)의 굽 안쪽면에 그려진 사엽문(四葉紋)은 볼펜으로 편하게 그은 듯 선묘가

여 주목할 만하다.

천전리 암각화에 나타난 식물 그림의 발생 배경은 울산 지역에서 행해진 농경의 구체적인 증거를 통해서도 유추할 수 있다. 지금까지 우리나라에서 확인된 고고학 자료는 주거지나 저장소 등의 유적에서 출토된 탄화된 종자나 토기 바닥에 눌린 종자의 자국 정도에 그쳤다. 그러나 최근 울산 무거동 옥현 유적에서 논의 형태가 확인됨으로써 수전경작의 실체에 접근하게 되었고, 적어도 청동기시대 초반에는 우리나라에서 논농사가 시작되었다는 사실이 밝혀졌다.

울산 지역에서 청동기시대의 유적인 검단리 마을 유적과 옥현 유적, 다운동 유적 등이 발굴되었다는 점과 벼농사가 활발히 진행되었다는 사실로 미루어볼 때, 당시 이 지역에서는 단순한 종자의 전파나 유입만이 이루어진 것이 아니라 생산과 수확, 가공을 위한 도구가 발달하고 이에 상응하는 농경의식 및 상징체계 등의 문화가 아울러 형성되었을 것으로 이해된다.

천전리 암각화가 제작된 시기에 인간의 행위는 지금과 같이 분화된 사고 형식으로서가 아닌, 종교·과학·예술의 측면이 결합된 형태로 이루어

거침없다. 꽃잎 표현이 화분에 심긴 잎을 그린 방법과 동일하여 같은 사람의 솜씨로 짐작된다. 또다른 도편에는 강아지풀과 유사한 형상이 부분적으로 보이는데, 꽃이 핀 보리나 벼를 그린 것으로 해석할 수 있다.

벼의 형상은 농경을 구체적으로 확인시켜주고 있어 농경시대 예술의 시원을 규명해내는 데 중요하다. 벼 그림과 함께 등장하는 돼지와 물고기 그림은 당시 농경민의 삶에 어떤 것들이 연관되어 있었는지를 알려준다.

허무두 유적 식물 문양의 사실성은 천전리 암각화의 식물 도상을 해석하는 데 중요한 단서를 제공한다. 이 그림들을 통해 추상화로 진전되기 이전의 양식을 유추해볼 수 있기 때문이다. 허무두 유적과 천전리 암각화의 식물 그림들은, 삶의 배경이 달라지면 예술의 형식도 차별화된다는 사실의 중요성을 인식하게 해준다. 河姆渡遺址考古隊, 「浙江河姆渡遺址第二期發掘的主要收獲」, 『文物』 제5기, 1980, p.9 도판 참조.

졌을 것이다. 따라서 천전리 암각화의 도상을 이해하기 위해서는 일반적인 도상해석법에서 차용할 수 있는 과학적 방법보다는 예술적 감수성에 의한 직관적 인식이 필요하다. 다시 말하지만, 표현된 형상에는 작가가 살고 있는 시대의 세계관이 적극적으로 개입되는바, 천전리 암각화의 식물 형상에 대해 필자는 다음과 같은 분류를 통해 논의를 좀더 구체화하고자 한다.

① 곡신

〈도187〉은 식물 형상과 인물상이 접목되어 곡물신을 그린 것으로 판단된다. 식량 확보에 대한 간절한 바람, 생명 탄생에 대한 외경 등을 식물보다 한 차원 높은 단계의 생명체로 표현했다. 이렇게 인면과 식물, 인면과 짐승의 결합은 선사시대 사람들이 신을 표현할 때 일반적으로 채택했던 방식이다.

인류가 처음으로 섬겼던 것은 자연신이었을 것이다. 동식물과 사람이 결합된 형태가 암각화에 등장하는 것은 당시 사회에서 종교의 대상으로서 신의 존재가 부각되었음을 의미한다. 의인화된 신에는 신령스러운 힘이 있다고 생각했기 때문에 이같은 그림을 그렸을 것이다.

이런 의미에서 천전리에 그려진 곡물신 형상은 풍부한 수확에 대한 기원과 깊은 관계가 있는 것으로 파악된다. 이 형상은 롄윈강(連雲港) 장쥔아이(將軍崖) 암각화 (도188)와도 맥을 같이한다. 장쥔아이 암

〈도187〉 곡신

각화에는 선으로 새겨진 인면이 식물의 형상을 띠고 있다. 방사형으로 그려진 식물 형상 위로 수직선이 그어져 있고 그 끝에 정면 혹은 정면을 옆으로 튼 형태의 인면상이 그려져 있다. 식물 형상의 하단 부분은 벼 싹을 형상화한 것으로 보인다. 하단의 역삼각형 속에는 가로로 선이 여러 개 그어져 있는데, 이 가로선들은 마르지 않는 물을 상징하는 것으로 볼 수 있다. 벼꽃이 피기 전 줄기 부분이 부풀어오를 때부터 볍씨가 완전히 익을 때까지는 물이 절대적으로 필요하기 때문에, 충분한 물에 대한 기원을 이처럼 표현한 것이다. 이는 한해살이 식물인 벼의 생장을 살펴보면 더욱 분명해진다.

벼는 볍씨 형태의 끝에서 꽃이 피면 껍질이 살짝 벌어지다가 암수의 수정이 이루어진 뒤에는 바로 오므라든다. 꽃이 핀 이후에는 알맹이가 영글 뿐 크기는 크게 변하지 않는다. 이런 상태는 사람으로 치면 장년에 해당한다고 볼 수 있다. 인면은 바로 이 꽃이 피는 형상을 상징화한 것으로 보인다. 얼굴이 반듯한 형상은 열매가 영그는 초기의 모습을, 90도 옆으

로 튼 형상은 낟알이 영글어 고개가 수그러진 모습을 나타낸 것으로 짐작된다.

의인화된 곡물의 모습은 각각의 상황에 걸맞은 나이대로 그려져 있다. 풍성한 수확을 바라는 인간의 감정을 식물신 형태로 변화시키고, 이를 다시 친숙한 숭배 대상으로 바꾸고 있는 것이다. 요컨대 인간 형상의 농작물이나 농작물 형상의 인간은 당시에 곡물신이 존재했던 형식이라 할 수 있다. 여기서 곡물신을 일상적 인간으로부터 구별하는 동시에 신화적 존재와도 구별하려 했던 선사인들의 인식 구조를 엿볼 수 있다.

이러한 점을 통해, 천전리 암각화의 곡신과 장쥔아이 암각화의 식물인면상은 모두 농작물과 밀접한 관련이 있는 식물을 인격화한 곡신으로서 긴밀한 유사성을 지닌다는 것을 알 수 있다.

천전리 암각화의 곡신 형상은 이 지역에서도 식물신을 숭배했을 것임을 암시한다. 또한 농경생활을 배경으로 하는 식물 문양이 그려졌다는 사실은, 농경이 삶의 주요 수단으로 정착된 뒤 자연 요소가 비로소 예술작품의 제재가 되었음을 보여준다.

② 꽃

겨우내 암흑을 견디고 새싹을 피워내는 들녘의 모습에는 척박한 삶 속에서도 사라지지 않는 희망이 담겨 있다. 밟히고 짓이겨져도 새 생명으로 움트는 자연의 위대한 힘은 선사시대 사람들에게 또다른 삶의 투영이었을 것이다. 따라서 〈도189〉는 겨울을 이겨낸 뒤의 희망과 기대 그리고 미래에 대한 열망을 꽃을 빌려 소담하게 묘사한 것으로 해석할 수 있다.

그림의 하단부에 있는 구근류 형상과 연결하여 해석해보면 그 의미는

〈도189〉 꽃

더욱 구체적으로 부각된다. 여기에서 비로소 자연의 묘사는 위치성이 아니라, 관계성을 인식하는 것으로부터 출발한다는 미의 원리를 발견할 수 있다. 천전리의 식물 문양은 각 장면이 서로 관계성을 가지고 어우러진 비시간성의 서술 구조를 가지고 있어 대상을 총체성으로 인식하게 한다. 식물의 성장과정이 통합적 이미지로 그려지는 묘사 방식은 시간성도 추월한다. 또한 식물의 성장·발전 단계가 한 화면 안에서 해결되고 있는 것은 대상을 하나의 온전한 형상으로 파악하여 구성했다는 것을 의미한다. 꽃잎은 한 장씩 따로따로 자라는 것이 아니라 꽃봉오리 전체로 자라나 통합된 형태로서 한 송이의 꽃이 된다. 예술가가 형상을 구상할 때도 마찬가지로 부분을 결합하여 한꺼번에 구상한다.

그러므로 천전리 암각화의 꽃 그림은 자연 내에서 호소력 있는 어느 한 부분을 추출하여 제작자 자신이 지각한 모양으로 묘사함으로써, 말로 전달할 수 없는 어떤 의미나 자신들만의 문화 요체를 상징 이미지로 나타낸 것이다. 따라서 이 그림은, 꽃을 피운 식물의 영혼에 기대어 자신들의 소망이 이루어지기를 기원하는 당시 사람들의 의지를 상징화한 것으로 유추할 수 있다.

〈도190〉 씨앗, 구근류

③ 씨앗, 구근류

〈도190〉은 땅속에 묻혀 있는 씨앗의 저장소 또는 구근류를 묘사한 것으로, 지하의 현상을 적극적으로 표현하고 있는 점이 특이하다. 구근류의 주변부는 흙이 에워싼 모습으로 표현하였는데, 이러한 표현 방식은 도드라진 뿌리의 형상과 더불어 흙에 묻혀 있는 상태도 드러내고자 한 강한 의지의 산물이다.

뇌의 시각섬유에 대한 최근의 한 연구에서, 뇌는 윤곽선이 있는 대상을 가장 뚜렷하게 인식한다는 사실이 밝혀졌다.[15] 윤곽선은 자연계로부터 받은 느낌 이상의 인상을 오래도록 각인시키는 역할을 한다. 이 그림에서는 효과적인 사실 전달을 위해 사용한 장치가 훌륭하게 성공을 거두고 있는 셈이다. 천전리 암각화를 제작한 집단이 수준 높은 조형감각을 지니고 있었음을 알 수 있는 대목이다.

조형예술에서는 외형의 이면에 숨어 있는 진리를 발견하여 형상화하는 것을 중요시한다. 따라서 여기에는 그 시대만이 지니고 있는 미감이

15) 에드워드 T. 홀, 『보이지 않는 차원』, 김광문·박종평 옮김, 세진사, 1998, 105쪽.

〈도191〉 콩 발아

간섭하게 된다. 이런 의미에서, 동서양을 막론하고 회화사는 곧 공간 표현 기법의 변천사라고 할 수 있다. 천전리 암각화에서 종자의 보관소와 구근류에 적용된 공간 표현 방식은 눈에 보이지 않는 흙 속을 묘사하는 데까지 미치고 있다. 더구나 단순한 표현을 통해 이미지의 특성을 극대화한 조형적인 성과는 천전리 암각화의 독자적인 형식으로 평가할 수 있을 것이다.

가. 콩 발아(發芽)

어떤 형태를 둘러싸는 선이 있다는 것은 곧 껍질이 존재함을 의미한다. 땅속에서 발아하는 씨앗은 대부분 이러한 형태적 특성을 간직하고 있다. 뿌리가 자라서 껍질을 뚫고 나오기 시작하면 기존에 지니고 있던 외형의 틀은 깨지게 된다. 이같은 사실에 근거하여 〈도191〉을 살펴보면 씨앗의 전형적인 모습과 뿌리의 형태가 실제 현상과 일치하고 있음을 알 수 있다. 강낭콩의 성장은 씨눈의 끝 부분에서부터 진행된다.

땅을 밀치고 나오는 호박의 새순에서도 이러한 형태가 발견된다. 새순은 호박씨의 외형을 머리에 이고 나오다가 어느 정도 자란 뒤에는 벗어버

〈도192〉 복숭아

린다. 새 생명의 탄생은 신성하고도 경이롭게 다가온다. 당시의 제작자는 씨앗이 움트는 모습에서 받은 감동을 암각화로 새겨, 풍성한 수확과 풍요로운 삶을 기원했을 것이라는 추론이 가능하다. 선사시대 사람들이 이처럼 예리한 눈으로 생명을 관찰한 것은 생활의 절박함과 깊은 연관성이 있음을 이 그림은 말해준다.

작가가 대상의 전형적인 형상을 드러내는 목적 중 하나는 삶의 본질과 그 절실함을 반영하는 것이다. 이 씨앗의 형상을 그린 작가는 개성화된 삶의 형식을 위배하지 않으면서도 본질적 법칙을 두드러지게 표현하기 위하여 과장과 왜곡의 기법을 채택하였다. 이로써 사실성과 추상성의 접점에서 균형감을 잃지 않고자 했던 창작의 과정이 그림에서 잘 드러났다.

나. 복숭아

복숭아씨는 고고학 유물 발굴 현장에서 보고되는 대표적인 유물이다. 그만큼 복숭아는 선사시대 사람들과 긴밀한 관계에 있음을 추론할 수 있다. 〈도192〉는 복숭아의 온전한 형태와 반으로 절단된 모습이 설명적으로 한 화면에 펼쳐져 있어 복숭아 전체와 부분의 특징들이 한눈에 들어

온다.

외곽선을 두른 씨앗의 형상은 식별을 용이하게 하기 위해서인지 세로로 튼 모습으로 재창조되어 있어, 제작자가 전달하고자 했던 의미가 강하게 다가온다. 작가는 혀끝의 감각으로 경험한 사실을 널리 알리고 싶었을 것이다. 즉 맛이나 형태가 특별하거나 귀중하다고 생각한 열매를 그림으로 남겨 그 기억을 오랫동안 보존하고자 했던 것이다. 따라서 이 그림에는 유용한 열매의 종자를 후세에 알리고자 했던 작가의 의도가 담겨 있다고 볼 수 있다. 이 복숭아씨 그림은 중국의 마자야오(馬家窯)와 칭롄강(靑蓮崗) 문화에서 발견되는 씨앗의 문양보다 훨씬 청신하다.

예술은 현실의 변화에 따라 그 내용이 달라지고, 달라진 내용은 새로운 형식미감으로 통일되어 창조된다. 천전리 암각화의 복숭아 형상 묘사에 적용된 시각은 복숭아의 형태뿐 아니라 씨앗의 구조까지 설명적으로 도해한 것이어서 새로운 조형 방식에 의해 창안된 것임을 알 수 있다.

④ 밤·도토리

신석기시대 및 청동기시대 유적에서 고르게 출토되는 것으로 밤과 도토리를 들 수 있다. 특히 도토리는 숲에서 쉽게 구할 수 있고 종자 보관이 용이하다는 장점으로 인해 이른 시기부터 식용되었다.

밤과 도토리에는 독특한 속성이 있다. 종자를 심어 싹이 돋아난 뒤에도 최소 3년 동안은 땅속 뿌리에 종자가 붙어 새싹의 성장을 돕는다는 것이다. 만약 종자를 쥐가 파먹거나 사람이 떼어내면 그 나무는 영원히 열매를 맺지 못하거나 만족할 만한 소출을 올리지 못하는데, 이러한 사실은 과수농가에서 상식으로 통한다.

곧게 자라는 새싹과 계속 뿌리에 붙어 자손의 성장을 돕는 종자, 그리

〈도193〉 밤 · 도토리

고 생명력이 느껴지는 구불구불한 뿌리의 선. 천전리 암각화의 밤·도토리 그림(도193)은 이러한 밤과 도토리의 속성이 인간관계 속에 존재하는 생명의 질서와 깊은 관련을 맺고 있음을 강조하기 위해 제작된 것이다. 오늘날까지도 제사상에 오르는 신주를 밤나무로 깎아 만드는 전통은 유지되고 있다. 이 그림이 전통적 삶의 구조와 적극적인 관련을 맺고 있다고 말할 수 있는 이유가 여기에 있다.

사선으로 올려 그은 직선 형태의 도토리 그림은 횡적 화면의 늘어지는 속성을 해소하며 긴장감 있게 각 도상을 결합시킴으로써, 천전리 암각화의 전체 화면에 생기를 불어넣는다. 사선은 시각적으로 긴장을 유발하여 보는 이의 시선을 끌어당긴다. 속도, 긴장, 강조 등 사선이 주는 여러 효과는 시각적 에너지의 밀도를 높인다. 대상을 표현할 때 실제 크기보다 과장하거나 축소하여 전달력을 높이는 방법도 있지만, 사선 형상은 전체 화면에 보다 적극적으로 개입하기 때문에 형태보다는 구도를 결정짓는 데 중요한 작용을 한다. 이러한 조형성은 각각의 '이것'은 수많은 '이것'을 포함한다는 하나의 공통상이 획득된 것으로, 천전리 암각화의 전체 화면은 개체와 전체가 일관된 예술 형식 속에서 통일을 이룬 사례의 전형으

로 평가되어야 할 것이다.

이 그림에는 도토리 혹은 밤나무가 성장하는 모습과 저장공(貯藏孔)의 모습도 함께 나타나 있다. 성장하는 모습은 단순하지만 구체성을 잃지 않으면서도 상징적으로 표현되어 이해가 쉽다. 종자로부터 자라나오는 뿌리의 모습과 반듯하게 솟아오른 줄기의 잎이 상징성 짙게 도상화되었다.

왼쪽에 그려진 것은 저장공으로 보이는데 작가의 시점 표현이 재미있다. 저장공의 특징을 드러내기 위해 측면에서 바라본 형태를 표현하는 동시에 내부는 위에서 내려다본 모습으로 설명하는 다양한 시점을 한 화면 속에 구축하였다. 이같은 조형 방법은 천전리 암각화에 공통적으로 나타나는 사물 인식의 방법이다.

이러한 시점 표현은 고려시대 불화와 조선시대 회화양식에서도 나타나고 있어, 이것이 예술적 생명력을 지닌 표현체계임을 알 수 있다. 조선시대 회화 중에서는 인물화, 산수화, 민화에 주로 차용되었는데, 특히 인물초상화의 경우 작가의 눈높이는 주인공의 가슴 부위에 위치하고 있지만 바닥은 위에서 내려다보는 부감 형식으로 표현하여 공간이 확장되고 심리적 안정감이 돋보이는 효과를 낳았다. 이것은 서양의 원근법이 도달할 수 있는 한계를 뛰어넘는 포치법으로, 그리 과학적이지는 않지만 대상의 실제에 더 근접할 수 있는 방식이다. 또한 인식이 완료된 상태를 나타내기 때문에 원근법에 비해 훨씬 인간적인 시각이 내재되어 있다.

⑤ 기타

가. 수목

앙상한 모습으로 겨울을 난 나무는 봄이 오면 다시 잎이 돋아 무성해진다. 당시 사람들은 반복되는 생명의 부활에서 무한한 발전을 읽어냈을

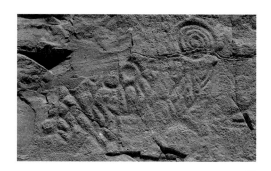

〈도194〉 수목

것이다. 이 점은 사슴뿔도 마찬가지다. 수목과 사슴뿔의 상징체계로 이루어진 장식품이 끊임없이 출토되고 있다는 사실이 이를 반증한다. 〈도194〉는 원래 사슴뿔의 형상이었던 것을 수목의 이미지로 변화시킨 결과물이다. 예술적인 변용이 시도된 것이다. 기존의 도상이 주는 의미가 퇴색되었거나 박락이 있을 경우 남아 있는 부분을 최대한 이용하여 새로운 도상을 만들어내는 이러한 제작 방식은, 당시 조형 능력이 상당히 성숙했음을 의미한다. 대부분의 암각화 도상이 개체 묘사에만 충실한 데 비해, 이렇게 제작된 다른 대상과의 관계성이 고려되기 때문이다. 따라서 이 도상 역시 이미 존재했던 사슴뿔의 형상을 수목의 표현으로 덧씌워 재창조했다는 점에서 기존의 표현 방식보다 한 차원 성숙된, 창의적인 예술적 변용의 결과물로 평가할 수 있다.

이 그림은 수목의 군락을 적극적으로 표현했다. 나무줄기에 보이는 둥근 형태는 암수의 꽃이나 열매를 형상화한 것으로 볼 수 있는데, 풍성함에 대한 기원이 강하게 지각된다. 선묘의 굵기와 기세에서 조형성이 감지되는 한편, 오른쪽에서 불어오는 바람에 왼쪽으로 흔들리며 요동치는 가지의 표현에는 운동감과 성장감이 현실적으로 잘 드러나 있다. 이처럼 나

못가지와 잎의 변화를 통해 바람이 부는 모습을 은유적으로 표현한 것은 대상을 직접적으로 드러내는 방식보다 상징성이 배가되는 기법으로, 여기에서 조형어법의 새로운 전개를 발견할 수 있다. 이러한 방식은 천전리 암각화의 도상 중에서 특히 물, 바람, 비 등 자연현상을 나타내는 데 주요한 표현법으로 채택되었다. 한편 바람을 형상화하고 있는 회오리형 문양은 수목의 오른쪽에 배치되었다. 이런 구성 방식에서는 수렵과 채집 농경 시기의 사람들이 사물을 바라보던 독특한 방식을 읽을 수 있으며, 선사시대의 조형의식과 사유체계 또한 유추할 수 있다.

관점을 달리해서 분석해보면, 이는 태풍을 피하고자 했던 염원으로도 읽을 수 있다. 인간의 힘으로는 불가항력인 자연을 선사시대에는 그림을 그려 제어하고자 했다. 작가가 어떤 대상을 그리는 행위는 그 대상을 지배할 수 있는 힘을 얻게 된다는 의미로 작용했을 것이다. 따라서 이 그림 역시 대상에 대한 힘과 염원을 이끌어내기 위한 별개의 창조물로 볼 수 있다. 주술의 효과를 높이기 위한 도구로서의 그림은, 그 자체로서 선사인들에게 또다른 희망의 근거가 되었을 것이기 때문이다.

나. 콩나물

〈도195〉는 콩나물의 형상이다. 땅에서 자라는 식물이 아니라 나물로 보는 이유는, 뿌리가 길게 자라는 동안에도 싹의 상태로 진전되지 아니한 콩의 몸체가 줄기 한쪽 끝에 온전히 매달려 있기 때문이다. 함경도 서포항 유적, 고령 초도리 유적 등 청동기 말기의 유적에서 구멍이 하나 뚫려 있는 4~5리터 가량의 시루가 출토되었다는 점에 주목할 필요가 있다. 현재까지 보고된 내용에 의하면, 시루는 기원전 5세기 후반에서 4세기의 유적들에서 보이기 시작하다가 기원전 2세기 말경이면 구멍이 여러 개 뚫

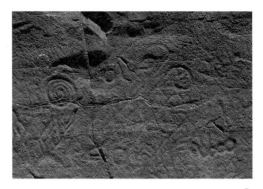

◉
〈도195〉 콩나물

린 완전한 형태로 등장한다.

　구멍이 하나 뚫린 시루가 오늘날과 같이 떡을 만드는 용도로 사용되었을지는 의문이다. 증기를 이용하여 음식을 조리할 수 없는 구조이기 때문에 엄밀한 의미에서는 시루라고 부를 수 없다. 구멍이 여러 개 뚫린 완전한 형태의 시루라 하더라도, 물을 끓여 수증기를 제공하기 위해 그것의 아래에 받치는 용기가 동반 출토되지 않는다면 그것 또한 떡을 만드는 용도로 쓰였다고 판단하기는 어렵다. 이러한 사실로 미루어, 구멍이 하나 있는 시루는 겨울에 종자를 보관하거나 물을 주어 식물을 기르는 등, 공기의 출입이 필요한 경우에 성능을 발휘했을 것이다.

　따라서 이 그림은 고고학적으로 종종 출토되는 곡물인 콩 또는 녹두로 싹을 틔운 나물을 묘사한 것일 가능성이 높다. 콩나물은 콩에는 없는 영양 성분을 가지고 있다. 적당한 온도와 수분만 유지하면 손쉽게 재배하여 먹을 수 있어, 특히 겨울철에 절대적으로 필요한 식량자원 역할을 담당하였을 것이다. 콩나물 그림은 당시 중요시되던 식량 혹은 새로운 식량에 대한 흥미의 관점에서 제작된 것으로 보인다.

〈도196〉 벼 싹

다. 벼 싹

〈도196〉은 농경시대의 벼 싹으로 보고자 한다. 벼와 보리는 하나의 싹이 먼저 나온 뒤에 다른 싹이 나오기 때문에 두 개의 싹은 눈으로 확인할 수 있을 정도로 길이가 다르다. 따라서 이 형상은 보리나 볍씨가 발아한 것으로 볼 수 있다. 그런데 볍씨는 물에서 싹을 틔운 후 뿌려야 한다.

일반적으로 청동기시대의 벼농사는 직파법으로 경작되었다고 알려져 있다. 직파법을 사용할 경우 생산성이 매우 낮아 농경만으로는 생계를 유지하기 어려웠을 것이다. 울산 지역에서는 청동기시대에 이미 논농사가 시작되었다. 논의 흔적과 수리시설 등 수전경작의 증거가 천전리 인근의 무거동 옥현 유적에서 발굴되었음은 이미 앞에서 밝힌 바 있다. 이때 풍성한 수확을 위해서는, 벼 종자를 물에 담갔다가 하얀 싹이 조금 날 즈음 건져내어 다시 오쟁이 속에 담아 따뜻한 곳에 두고 마르지 않도록 주의하면서 하루에 서너 차례 물로 적셔야 한다. 싹이 두 푼 정도로 자라면 무논에 뿌리고, 싹이 두 잎 나면 물을 빼고 손으로 김을 매주어야 한다. 물을 빼고 이틀쯤 뿌리에 볕을 쪼인 다음 물 대기와 물 빼기를 반복하는데, 이렇게 하면 뿌리가 견실하게 내려서 강한 바람과 가뭄에도 견딜 수 있게

된다. 이에 실패할 경우 싹만 커지고 뿌리가 약해지는 만큼, 물 조절은 벼 농사 초기에 관심을 기울여야 할 중요 요소이다.

이같은 절차상의 어려움 때문에 농경시대 초기에 볍씨 취급의 중요성을 그림으로 남겼을 것이다. 또는 성공적인 경작이 쉽지 않았던 벼 재배 초기, 풍작을 간구하는 의미에서 그림을 남겼을 가능성도 있다. 그런데 이 도상은 지나치게 단순화되어 있어 몸체에 새겨진 X자형이 상징하는 의미를 풀 단서조차 확보하지 못한 실정이다. 다만 대지와 하늘을 주관하는 신과의 성스러운 관계 속에서 농작물이 탄생하는 것을 표현했다는 정도로 추측할 수 있다.

이 형상을 물고기로 해석하는 의견도 있다. 허무두의 신석기시대 유적에서 출토된 도기에도 비슷한 형상이 보인다. 물고기의 특징을 표현할 때에는 눈과 지느러미가 중요한 조형 요소로 작용한다. 그런데 둥근형 내부에 X자가 그려진 천전리의 이 그림에는 물고기의 특징을 보여주는 어떤 단서도 발견되지 않는다. 따라서 이 그림은 물고기를 표현한 것으로는 볼 수 없다.

이상에서 천전리 암각화의 식물 그림을 살펴보았다. 이 그림들은 삶의 기반과 더불어 존재해왔다. 식물 그림은 풍작을 기원하는 한편, 농경의 중요성을 인식하여 생활을 미의 영역으로 끌어올린 표현물이라 할 수 있다.

더불어 천전리 암각화의 중심부에 자리한 동심원과 추상형 문양이 다른 지역의 그림들과 어느 정도 유사한가에 대해 생각해볼 수 있다. 천전리 암각화의 추상 문양들은 중국, 몽골, 시베리아, 카자흐스탄 등 북방아시아 지역 암각화와는 구별된다. 이것은 천전리 암각화가 수렵이 아닌, 다른 방식의 생활을 영위한 문화 주체에 의해 제작되었음을 뜻한다. 천

〈도197〉

〈도198〉

〈도199〉

〈도200〉

◉

〈도197〉 중국 광저우 주하이 암각화의 도면
〈도198〉 홍콩 푸타이다오 암각화의 도면
〈도199〉 타이완 만산 암각화의 도면
〈도200〉 마카오 암각화의 도면

전리 암각화에 나타난 추상 문양의 조형어법은 오히려 중국 남방 해안의 주하이(珠海) 바오징완(寶鏡灣) 암각화와 푸젠성(福建省) 화안(華安) 지역 암각화[16]를 비롯해 홍콩, 대만, 마카오의 암각화와 유사하여 주목을 요한다(도197~도200).

16) 陳兆復,『中國岩畵發現史』(上海人民出版社, 1991, p.79, pp.201~223), 蓋山林,『世界暗花岩畵的 文化闡釋』(北京圖書館出版社, 2001, pp.343~359) 참조.

천전리 암각화에 대한 기존의 연구들은 제작자의 심미적 동기는 고려하지 않고 오로지 그 목적만을 강조했다는 점에서 문제가 있다. 설령 이 그림들이 순수한 예술적 욕구에 의해 그려진 것이 아니라 하더라도, 일단 표현물이라는 점에서는 응당 제작자의 심미적 동기가 고려되어야 한다. 바위에 그림을 새기는 행위는 그 자체만으로도 고도의 기술과 예술성이 요구되는 것이어서 제작자의 미적 안목이 적극적으로 개입될 수밖에 없기 때문이다. 이런 관점을 바탕으로 천전리 암각화에 새겨진 형상에 대해 분석한 내용을 요약하면 다음과 같다.

우선 강조할 것은, 천전리 암각화의 추상형 문양은 농경시대의 산물이라는 점이다. 식량과 우수한 종자의 확보, 번식의 문제, 순조로운 농경에 대한 기원, 자연의 보살핌 등 농경과 연관된 자연현상과 식물에 대한 그림이 존재한다는 사실이 그 증거다. 울산 지역에서 농경생활의 구체적 근거들이 보고되고 있어 천전리 암각화가 농경시대의 산물이라는 점은 더욱 확고해진다.

천전리 암각화에 나타난 추상형 문양 가운데 자연현상을 그린 것에 대해서는 다음과 같이 요약할 수 있다.

첫째, 마름모형 문양은 인간 삶의 필수 요소와 관련이 있다. 식량을 안정적으로 확보하고 생명을 건강하게 유지하고자 하는 간절함이 상징화된 것으로 추론할 수 있다.

둘째, 내용과 맥락에 따라 제작자의 의도를 읽어보면, 동심원 문양은 농경의 우선적 요소이자 모든 생명의 기본이 되는 물을 형상화한 것으로 사료된다.

셋째, 회오리형 문양은 바람을 상징하는 기호로, 여기서는 그 형상까지

포착하고자 했던 탁월한 감각이 느껴진다. 바람 역시 농경생활에서 절실하게 요구되는 자연 요소다.

넷째, 물결형 문양은 형상 사유의 인식체계 속에서, 힘차게 흐르는 물의 형상을 통해 자연의 혜택과 보살핌, 삶의 활력과 성공적인 농경활동을 상징적으로 묘사한 것으로 파악된다.

다음으로, 천전리 암각화의 식물 그림은 주제에 따라 크게 다섯 가지로 요약해볼 수 있다.

첫째, 곡신 형상은 식물을 인격체로 표현한 그림으로, 신령한 힘에 기대어 풍성한 수확을 기원하는 식물신 숭배와 관련이 있다.

둘째, 움트는 새싹과 지천으로 피어나는 들꽃의 모습에서는 꿈과 희망이 느껴진다. 천전리의 꽃 형상은 그 자체로서 뜨거운 희망의 화신을 표현하고 있다.

셋째, 땅에 묻혀 있는 구근류의 그림에 겹선을 사용하여 땅과 종자의 관계를 표현함으로써, 보이지 않는 이면의 진실을 포착하였다. 복숭아 그림에서는 새로운 기법을 사용하여 겉과 속을 표현해냈다. 작가는 이전에는 경험해보지 못한 새로운 감각을 이 화면에 표현해내고자 했을 것이다.

넷째, 열매의 형상은 밤과 도토리의 특성이 잘 드러나도록 조형되었다. 세로 또는 사선 방향으로 자신감 있는 선을 표현하여 전체 화면에 생기를 불어넣었다. 화면을 장악하는 화면성이 뛰어나다 할 수 있다.

다섯째, 바람에 요동치는 나무를 표현한 수목 그림에는 운동감과 성장감이 현실적으로 나타나 있다.

그 외에도 콩나물과 볍씨의 형상이 있다. 이것들은 새로운 식량과 농경에 대한 흥미를 반영한 것이다.

이러한 분석결과를 조형적인 관점에서 볼 때, 천전리 암각화는 당대성을 확보한 예술 형식이며, 그 속에는 삶의 예술화와 형상의 전형성이 농후하게 녹아들어 있음이 확인된다.

05
천전리 암각화의
표현 형식과 사실성

천전리 암각화는 면 쪼기에 의한 동물 그림과 추상 형식에 의한 농경 시기의 그림, 그리고 역사시대에 그리고 쓴 세선각 그림으로 구성되어 있다. 여기에는 대곡리 암각화와 다른 새로운 조형 요소가 나타나 있다. 그 것은 추상화에 의해 시각적인 무게중심을 만들고 있지만, 구체적인 대상을 단순화한 것이라는 점에서 사실성의 또다른 전개로 판단되어 다음과 같이 살펴보았다.

01
육지동물 그림의 표현 형식과 사실성

육지동물 그림은 사슴이 대부분을 차지한다. 암수가 서로 마주보고 있는 다정한 광경이 연출되어 있다. 형상은 생태적인 특성이 나타나지 않은 채 단순한 구조체로 파악되었으며 그중에서도 목과 다리가 두드러지게 경직되어 있다. 뿔은 대상을 구분하는 지표가 될 정도로 표현의 중요한 요소로 채택되었는데, 직선으로 곧게 뻗은 무성한 나뭇가지 모양으로, 표

현에 공을 들이고 있는 점이 특기할 만하다. 사슴의 긴 다리 또한 과장되어 있는 가운데, 발굽이 중요한 표현 요소로 등장하였다. 이처럼 사실과 다르게 왜곡되고 과장되어 있는 표현을 볼 때, 이 그림들은 관찰이 아닌 관념에 의해 그려진 것임을 알 수 있다. 한편 목과 머리 부분은 새의 목과 머리, 특히 부리의 구조와 흡사하게 표현되어 있어, 사슴의 형태에 대한 일정한 규칙이 존재했던 것으로 추론된다.

이들 동물상은 비록 형태감이 조야하고 불안하지만 형상을 구성하는 방식에서는 큰 변화가 발견된다. 각각의 개체에 국한하여 묘사하는 것이 아니라, 암수 한 쌍이 함께 있는 모습 또는 무리가 꽃밭에서 뛰노는 모습 등으로 표현함으로써 하나의 상황을 설정하고 이야기를 엮어내는 방식으로 구성하고 있다는 점이 바로 그것이다. 특히 바위 중앙에 있는 새끼 사슴 무리의 그림에는 사슴이 봄철에 생산된다는 정보와 더불어 계절 감각까지 나타나 있다. 이는 암수 한 쌍의 그림보다 진전된 사고과정이 반영된 것이어서 주목된다.

이는 대곡리 암각화의 형태 구성 방식보다 한 단계 진전된 것으로, 제작 시기 추정과 미의식의 변화과정을 연구하는 데 중요한 근거를 제시함은 물론, 두 문화 사이의 선후관계를 파악하고 편년하는 데 중요한 자료를 제공한다.

02
추상형 그림의 표현 형식과 사실성

① 추상형 그림의 표현 형식

천전리 암각화에서 추상화는 전체 화면을 지배하는 조형 요소다. 자연계의 요소와 식물 그림이 혼재하는 가운데, 새긴 깊이의 차이에 의한 심도의 변화와 반복적인 도형의 구조에서 생동하는 흐름이 야기된다. 가로로 길어 자칫 이완되기 쉬운 화면이지만, 도상의 집중과 반복에 의해 리듬감이 발생한다. 그 가운데 강조되는 도형은 긴장감과 힘으로 화면을 장악하고 있다.

먼저, 천전리 암각화의 추상형 그림은 구체적인 대상에서 이미지를 추출했거나, 단순화를 통해 대상을 추상화하였다.

조형예술에서 추상이란 현실의 사물로서의 대상을 묘사하고 재현하는 동시에, 많든 적든 대상적 표현을 떠나 자유롭게 형상을 창조하는 것을 말한다. 그리하여 대상의 개별적인 특징은 버리고 그 대상이 속하는 범주의 공통성만을 나타내는 것이다. 어떤 대상을 이미지화하는 것은 제작 당시의 문화 현상과 긴밀히 관련되어 있다. 또한 지각의 사고 요소들과 사고의 지각 요소들은 상보적이다. 이들은 인간의 인지과정을 통합하며, 초보적인 감각 정보의 획득에서 총체적인 사유 관념에 이르기까지 단절 없이 계속된다. 통합된 인지과정은 근본적으로 모든 부분에서 추상을 포함한다는 성질을 갖는다. 따라서 추상의 성질과 의미를 검토하는 데에는 주의가 필요하다.

천전리 암각화의 추상 문양은 물, 바람, 보호받고자 하는 대상물 등 구

체적인 자연현상을 단순화해 장식적인 조형 요소로 재창조한 것이다. 반복되는 마름모형이 세로로 조형되어 있고, 긴 사선과 수직선의 대담한 배치는 화면에 긴장감을 부여하는 가운데 조화를 이루고 있다. 이러한 조형요소들은 운동감이 있고 역동적이어서 시각적으로 강하게 각인된다. 천전리 암각화에는 이러한 추상형을 바탕으로, 그 주변에 원형과 곡선이 다채롭게 구성되어 자연계의 여러 요소가 생명력 있는 이미지로 묘사되어 있다.

식물 그림은 식물이 성장하는 사실적인 모습에서 의미를 발견하여 단순한 형태로 객관화한 것이어서 상징적 의미가 크다 하겠다. 그러므로 천전리 암각화는 사실성을 기본으로 하는 반(半)추상적인 요소에 의해 재창조된 것이라 할 수 있다.

다음으로, 음·양각에 의해 대상을 적극적으로 표현했다.

육지동물 그림의 경우 평면 바위를 기준으로 음각 기법에 의해 대상의 특성을 나타내고 있다. 그러나 사물을 나타내는 방식이 추상형으로 변화하면서 음각과 양각으로 동시에 인식되는 새로운 조형 형식이 발생한다. 굵고 깊은 선 새김에 의해 진행되지만, 각각의 굵은 음각선 사이에 형성되는 양각선이 두드러지는, 상보적이면서도 독특한 표현법이 그것이다.

회오리형은 우측 외곽으로부터 안쪽을 향해 돌아 들어간다. 여기서는 외곽선을 굵게 표현하여 밖에서 안으로 감기는 현상을 강조하였다. 또한 상단의 우측에서 좌측으로 진행되는 양각의 윤곽선이 하단부에는 생략되어 있다. 그것은 하단부에서 시작되는 새로운 양각선의 출발점으로 연결되는 등 음각과 양각의 교류가 효과적으로 적용되어 있기 때문이다.

〈도201〉 마름모형

　이처럼 독특한 표현 방식은 중앙 부위에 포치되어 있는 동심원 도상에서도 확인할 수 있다. 동심원은 깊고 뚜렷한 선묘에 의해 강하게 부각되어 있는데, 바깥 선의 좌측에 희미한 보조선이 묘사되어 있다. 이는 안으로부터 퍼져나오는 울림이나 파장 또는 반향을 나타낸 것이다.

　중앙 우측 상단에 가로로 연결되어 있는 마름모형의 도상(도201)에서도 독특한 점이 발견된다. 좌측에서 시작된 이미지는 우측으로 진행될수록 선의 숫자가 늘어나며 증폭된다. 각각의 마름모형은 독립되어 있는 한편, 이와 동일한 형태로 반복되어 있는 외곽선에 이중 삼중으로 에워싸여 있다. 그러면서도 우측에 있는 두 개의 도형 사이에는 갈매기형의 선각이 첨가되어 있는 등 통일된 도형 구조 속에서도 변화를 일으키고 있어, 이 도형은 구체적인 형상이 없는 자연현상에 대한 구상적인 표현으로 추정된다.

　자연계의 현상 및 식물을 추상화한 그림들과 연관지어볼 때, 이 그림은 비와 관련된 이미지를 표현한 것이라고 할 수 있다. 비를 몰고 오는 것은 먹구름과 천둥소리다. 천둥소리는 공중에서 바닷물이 끓는 듯한 소리

로 시작되어 직선의 날카로운 소리가 교차하면서 소멸한다. 이처럼 비의 전조로 진행되는 일련의 과정은 이 도상의 전개 방식과 유사하다. 게다가 이 도상은 하단부에 있는 물의 형상과도 자연스럽게 연결되어 비에 대한 기원을 상징화하고 있다.

이러한 표현 요소들은 천전리 암각화에서 새롭게 시도된 방식이며, 추상형에서 보편적으로 나타나는 양식이 적용되어 있어 독자적인 문화 형태로 규정할 수 있다. 따라서 이 문화는 진전된 역량을 가진 문화 집단에 의해 형성된 것으로 판단된다.

② 추상형 그림의 사실성

천전리 암각화면에 표현된 추상형 그림은 인간의 사고 영역이 추상적인 인식체계로 확장되는 과정에서, 농경의 시작과 그 성공을 위한 자연조건 등이 조형언어로 융합되어 나타난 시대성 높은 미의식의 형태다.

농경사회에서 자연조건은 절대적이다. 그러므로 비, 바람, 태양 등의 환경 요인과 그에 대한 기원을 표현한 형상에 깃든 사유는, 농경 시기라는 시대성을 반영하는 인식 구조의 한 형태로 볼 수 있다. 또한 수직선 등으로 사물을 특징화하여 규정하는 표현 형식은 농경사회에서 농작물의 성장이 갖는 의미를 상징적으로 대변한다. 따라서 수직선과 원형을 이용하여 대상을 묘사하는 새로운 도상의 도입은, 이전과는 다른 형태의, 시대성을 반영하는 예술 형식의 등장으로 볼 수 있다.

이런 의미에서 천전리 암각화의 대표적인 도상을 추상형이라 보고, 이 그림들이 어떻게 사실성을 획득하게 되는지 살펴보겠다.

자연의 순환구조에서 물은 생명의 원천으로 정의된다. 자연수의 상태

⊙
〈도202〉〈도203〉 동심원

인 바가지 샘에서 물이 솟아나는 모습을 관찰해보면 물의 기운에 의해 샘 바닥의 모래까지 솟아오르는 구체적 현상을 확인할 수 있다. 그 모습은 마치 물이 끓는 형상과 같다. 물이 지표면 위로 솟아오름과 동시에 수면에는 원형의 파장이 반복하여 생성된다. 〈도202〉와 〈도203〉은 이렇듯 쉼 없이 솟아오르는 샘물의 모습에 착안하여 그린 그림으로, 만물이 생명의 기운을 체득함으로써 태어나고 발전하는 모습과 의미를 상징적으로 나타낸 것으로 이해할 수 있다.

물은 파종에서 수확에 이르는 농사의 전 과정에 직접적으로 관계된다. 벼농사의 경우 해의 길이가 제일 긴 날을 전후로 닷새 사이에 모를 심어야 수확하는 데 문제가 발생하지 않는다. 만약 이 시기에 적당량의 물이 확보되지 않으면 농경사회는 생존의 위기에 당면하게 된다. 따라서 적당한 비와 풍족한 물을 확보하여 흉년을 피할 수 있게 해달라고 축수하였을 것이다. 천전리 암각화에 그려진 흐르는 물의 형상은 이러한 삶의 구조를 반영하는 것이다.

바람은 촉각으로 감지되는 것이어서 시각적으로 표현하기 어렵다. 그러므로 조형예술에서 바람을 나타낼 때는 그 실체를 직접적으로 묘사하기보다, 바람으로 인해 시각적 대상물에 나타나는 변화를 표현한다. 그런데 천전리 암각화에는 바람의 여러 흐름 중에서 밖에서부터 안으로 휘감기며 옮겨다니는 회오리바람의 형상이 가시적으로 나타난다. 그림에서 바람의 생성 구조는 반시계 방향으로 파악되어 있다. 식물 그림의 위쪽에 위치해 있고 조형 구조가 안정적인 점 등으로 미루어, 이 그림의 제작자는 처음부터 의도적으로 바람을 묘사하고자 했던 것임을 알 수 있다. 즉 물과 더불어 만물의 성장에 영향을 주는 바람을 표현함으로써 대자연의 순환구조 속에 호흡이라는 의미를 새롭게 부여한 것이다.

천전리 암각화에서는 식물이 성장하는 구체적인 모습(도204, 도205)도 발견된다. 식물의 싹과 넝쿨이 자라고 뻗어나가는 모습은 만물이 변화, 발전하며 성장해나가는 이미지를 추상화하는 데 중요한 소재가 되었을 것이다. 특히 식물의 넝쿨이 올라가면서 가지가 생기고 꽃이 줄지어 피며 열매가 달리는 광경은 당시 사람들에게 생명력과 수확에 대한 기대를 심어주었을 것이다.

겨우내 숨죽여 있던 나무와 씨앗에서 생명이 움트는 모습에는 생기가 넘친다. 이러한 모습은 제작자로 하여금 대자연의 이치와 신기한 힘을 조형화하게 하는 화인(畵因)으로 작용했을 것이다. 특히 인류의 보편적인 표현방식이라 할 수 있는 곡물신과 꽃 그림의 형태는, 악조건을 딛고 일어서는 희망의 메시지를 심미적인 관점에서 나타낸 것으로 보인다.

농경에서 좋은 종자를 확보하는 문제는 수확의 양과 질의 증대라는 측면에서 중요시되어왔다. 씨앗을 파종하면 뿌리가 나온 뒤 싹이 튼다. 그래야 식물이 자라면서 무게중심을 유지하며 균형감 있게 성장하기 때문

〈도204〉 곡신

〈도205〉 꽃

〈도206〉 콩 발아

〈도207〉 싸앗, 구근류

〈도208〉 밤 · 도토리

이다. 파종하여 수확하는 식물은 모두 이러한 과정을 거친다. 씨앗의 발아는 생명이 태어나는 경이로운 장면이다. 그 광경을 지켜보던 이는 새롭게 솟아나는 희망과 기대로 상기되었을 것이다. 이처럼 순결한 자연의 이치는 결국 제작자의 표현 욕구를 자극했을 것이다. 콩의 발아과정이 사실적으로 도해된 〈도206〉이 이 추정을 단적으로 뒷받침한다.

또한 땅속에 묻혀 있는 뚱딴지와 감자류의 모습(도207)이 설명적으로 도해되어 있다. 어떤 대상이 테두리로 에워싸여 있다는 것은, 그 내용물이 귀한 것이며 따라서 보호할 필요가 있음을 의미한다. 이를 통해 당시 생활에서 구근류가 차지했던 비중을 추측할 수 있다.

도토리는 선사시대 사람들에게 중요한 식량원의 하나였다. 천전리 암각화의 도토리 그림(도208)은 직선과 사선 형태로 화면을 분할하여 도토리의 의미와 중요성을 강조하고 있다. 또 개체 표현에 충실하면서도 천전리 암각화의 전체 화면을 장악하고 있어, 이 지역을 무대로 생활했던 집단의 조형의식이 상당한 수준에 이르렀을 것이라는 주장을 뒷받침한다.

식물의 성장은 수직 방향의 운동성을 가진다. 농경시대에 출현한 직선 형태의 시대미감 또한 식물의 성장과 연관된 사유 형태에서 영향을 받은 것으로 보인다. 이런 점에서 천전리 암각화의 추상형 그림이 직선과 곡선으로 대상을 재해석하여 시대의 표현양식으로 삼았다는 사실은 의미가 있다. 그것은 내용에 맞는 형식을 적용하였다는 점, 변화한 사회 현실을 예술의 형식으로 표출하여 공공성을 획득하였다는 점에서 조형예술이 이룩한 성과로 평가받아야 한다. 더욱이 이 그림은 사실성을 바탕으로 새로운 형태를 만들어낸 것이어서, 한국미의 새로운 형식이 전개되며 발전하는 과정을 이해하는 데 중요한 단서를 제공한다.

이처럼 추상적 사고와 확장된 인식을 바탕으로 선사시대의 문화를 이

끌었던 암각화는, 신화의 개념이 형성되고 무용과 문자의 기능이 파급되면서 점차 사라져갔다.

03
세선각 그림의 표현 형식과 사실성

천전리 암각화 하단부에 그려진 세선각 그림은 현실의 모습을 담담하게 묘사하여 시대성을 드러냈다는 점에서 사료적인 가치가 있다. 끝이 뾰족한 도구로 속사(速寫)하듯 그린 그림이 주종을 이루며, 가느다란 자유곡선으로 장식적인 면에 치중하여 형태를 묘사하였다. 특히 인물 묘사에는 그 시대의 특징적인 요소를 비롯하여 당시 삶의 여러 양태들이 이해하기 쉬운 방식으로 표현되어 있다.

그러나 형상에 사용된 선이 뚜렷하지 않아 계획적으로 제작된 것으로 볼 수 없다. 또한 표현 대상은 설명적이지만 형태의 구조에 대한 파악이 부족하고 안정감이 없어 유희적인 수준에 머무르고 있다. 따라서 천전리 암각화의 세선각 그림에는 미적 호소력이 거의 없는 것으로 판단하여 이 책에서는 더이상 논의를 진행하지 않는다.

06
천전리 암각화와
대곡리 암각화의 비교

천전리 암각화는 아침에, 대곡리 암각화는 오후 늦은 시간에 태양광이 들어 형상이 부각된다는 점에서 두 지역 암각화의 자연조건은 서로 다르다. 제작 단계에서부터 태양광의 영향을 고려했던 것인지 아니면 태양과 무관하게 방향과 위치에 대한 관념만이 존재했던 것인지에 대해서는 단언할 수 없다. 다만 중시되어야 할 것은, 암각화는 한 공동체가 집단이라는 구조 속에서 기억 또는 기원하고자 하는 것을 기록하기 위해 제작되었다는 사실이다. 따라서 자연에 의해 주어진 조건은 암각화의 기능 및 제작 목적과 긴밀하게 연결되어 있었을 것이다. 이러한 논거 아래 다음과 같은 논점이 성립된다.

첫째, 천전리 암각화는 아침해가 뜨는 시간에 영향을 받는다. 식물의 성장은 물과 바람 등 자연조건에 의해 결정되고, 이는 곧 태양과 깊은 관련이 있다. 즉 식물의 성장에서 태양에 의해 결정되는 순환 곡선은 매우 중요하다. 식물에게 밤은 성장을 멈추고 쉬어야 하는 시간이다. 그러므로 어둠을 몰아내고 새롭게 소생하는 태양의 상징성, 그리고 태양빛으로 인해 성장, 발육하는 생명의 상징성이 암각화 위치 선정의 중요한 배경 또는 조건이 되었던 것이다.

이에 비해 대곡리 암각화는 태양빛이 소멸하는 늦은 오후에 형상이 부각되는 특이한 조건을 갖고 있다. 대부분의 동물은 야행성이다. 따라서 동물을 포획하기 위한 덫과 그물은 밤에 동물이 다니는 길목에 설치하는 것이 보통이며, 동물이 잡히는 때 역시 대부분 밤중이다. 수렵의 대상이 아닌 맹수류의 경우도 활동 시간이 밤이므로, 인간의 입장에서는 이들이 활동하는 밤 시간이 두려웠을 것이다. 따라서 해가 지고 어둠이 찾아오는 시간을 경고하고, 맹수류에게 경고의 메시지를 보내는 상징적인 표현을 통해 호환의 공포를 극복하고자 했을 것이며, 그 의지는 그림의 장소를 선택하는 데에도 영향을 주었을 것이다.

둘째, 천전리 암각화의 추상형 그림은 표면을 깊게 쫀 후 날카로운 금속이나 강한 돌로 마무리한 것으로, 부조에 가까운 형식을 채택하였다. 이것은 평면성을 중시했던 암각화의 전통이 입체성을 부각시키는 새로운 미감으로 전환되고 있음을 말해주는 사례다. 이러한 조형 방식은 대곡리 암각화에 사용되지 않은 것으로, 천전리 암각화가 대곡리보다 늦은 시기에 제작되었음을 방증한다.

셋째, 천전리 암각화가 추상형 그림으로 상징성을 나타내는 데 비해, 대곡리 암각화는 육지동물과 고래 그림이 주된 소재를 이루고 있어 제작의 주체와 성격 면에서 차별성이 있다. 특히 천전리의 추상 문양은 대곡리 반구대 암각화의 면각 동물 그림과 비교할 때 매우 이질적이다.

넷째, 두 지역의 암각화에서 동물 형상을 나타내는 방식은 서로 다른 양상으로 전개된다. 천전리 암각화는 암수 한 쌍을 포치하거나 무리가 움직이는 정황을 나타내는 등 구도를 고려한 조형 방식을 보이고 있어 대곡리의 도감식 구성과는 큰 차이가 있다.

다섯째, 천전리 암각화에서는 대상 동물의 성별을 구분하여 제작자의

감정을 이입시켰다. 이 점은 대곡리에서는 발견되지 않는 것으로, 개념에 대한 인간의 사고 및 인식의 변화에 의해 나타나는 일정한 차이를 반영한다.

여섯째, 천전리 암각화는 추상형의 그림으로 생략과 과장이 적극적으로 이루어지는 반면, 대곡리 암각화는 객관화된 사실성에 의해 단순하게 정리되어 있어 미의식의 변화와 차이를 감지할 수 있다.

일곱째, 천전리 암각화의 육지동물 그림은 구성 면에서는 사실성이 농후한 미감이 드러나지만, 형태감이 부족하고 윤곽선이 불분명하여 긴장감이 느껴지지 않는다. 쫀 자국을 보면 예리한 판상의 금속도구가 사용되었음을 알 수 있는데, 이를 통해 대곡리 육지동물 그림보다 늦은 시기에 제작된 것으로 추론할 수 있다.

이상과 같은 사실에 의거할 때 천전리 암각화는 대곡리 암각화와 문화적 성격을 달리하는, 독자적인 성격을 지닌 문화 주체의 창작물인 것으로 판단된다.

칠포리형 암각화

〈도209〉 영일 칠포리 암각화

한 시대에서 '철학은 그 시대의 아들'이라는 헤겔의 말을 의미 있는 명제로 수용한다면, 한 시대의 미학 역시 그 시대의 아들이라 할 수 있겠다. 물론 철학은 그 시대의 정수를 개념어로 표현하는 반면 미학은 구체적인 형상으로 바꾸어 사유한다는 점에서 차이가 있다. 그러나 이때의 '개념'과 '형상'은 표현의 형식만 달리할 뿐, 모두 그 시대를 움직이는 궁극적 이념 혹은 지배의 동력으로 규정할 수 있으리라.

영일 칠포리 암각화는 1989년 고문화연구회에 의해 보고되었다. 이 암각화는 검파형청동의기와 유사한 형태를 띠고 있어 관심의 대상이 되었고, 그 문양의 구조가 청동기시대의 미감이 반영된 도형과 유사하여 주목을 받아왔다.

선사시대를 관통하는 인류의 인식체계가 담겨 있는 칠포리 암각화는, 직선과 곡선으로 이루어진 사다리꼴의 기본형에 장식적인 요소가 부가되면서 절묘한 구성을 이루는 조형언어를 만들어낸다. 그러나 제작 의도와 도형의 궁극 원리, 그리고 상징 의미에 대한 전거를 찾을 수 없어, 그들의 마음을 움직였던 심미의식과 문화상의 실체에 접근하기가 쉽지 않다.

그 형상이 무엇을 반영한 것인지, 제작 당시 중요하게 여겼던 '시대정신'은 무엇이었는지, 사람들은 무엇을 경외했고 무엇으로부터 궁극의 힘을 얻고자 했는지에 대한 의문은, 필자가 칠포리 암각화를 접하며 다가가고자 했던 궁극의 질문이다.

칠포리 암각화의 형상을 통해 드러나는 이미지는 상승감과 긴장감에 의해 팽창력이 증대되어 시각적인 전달력이 강하다. 이러한 형태의 특성으로 보았을 때 칠포리형 암각화는 집단이나 종족을 상징하는 기호나 토템의 의미체계를 묘사한 조형 구조, 혹은 세력권을 나타내는 표지의 기능을 담당했던 것으로 추정되는데, 그것은 지배 세력의 힘과 권위를 뜻하는

〈도210〉 영일 칠포리 암각화

것으로 해석할 수 있다.

칠포리형 암각화는 한국의 암각화 중 가장 넓은 지역에 걸쳐 분포되어 있으면서도 칠포리 암각화의 기본 도형에서 크게 벗어나 있지 않다. 이 점에서 칠포리형 암각화에는 당시 사람들의 사유체계와 미의식이 농밀하게 스며 있음을 알 수 있다.

이 글에서는 먼저 한반도 남부 지역에 넓게 퍼져 있는 칠포리형 암각화의 지역적 분포에 대해 일반적인 분석을 취하고, 도형이 갖는 미의 원리를 파악하여 그 속에 내재되어 있는 조형적 특성을 살펴볼 것이다. 그런 후에 이를 바탕으로 칠포리 암각화가 한반도 칠포리형 암각화의 중심축이 되는 기본형을 형성하고 있다는 점을 밝히고, 이 기본형이 변화하는 과정을 형태미학적 관점에서 분석할 것이다. 한편 이 그림이 도끼의 형상

을 빌린 것임을 추론하기 위해 도끼가 지니는 상징적 의미와 역사적 의미의 체계를 살펴보고자 한다. 또한 칠포리 암각화의 제작에 철제도구를 사용한 흔적이 보인다는 점, 청동의기와 유사한 구조적 특징이 나타난다는 점을 토대로 제작 시기를 추론하고, 한국 암각화에서 칠포리 암각화가 지니는 역사적 위상에 대해서도 고찰해보도록 하겠다.

칠포리형 암각화의 좌표(WGS84)

영일 칠포리 암각화 N 35° 08′ 16.8″ E 129° 23′ 21.7″

경주 석장동 암각화 N 35° 51′ 37.3″ E 129° 12′ 03.1″

영천 보성리 암각화 N 35° 59′ 38.4″ E 128° 50′ 26.3″

남원 대곡리 암각화 N 35° 24′ 32.5″ E 127° 18′ 36.4″

고령 양전동 암각화 N 35° 42′ 45.4″ E 128° 17′ 31.1″

고령 안화리 암각화 N 35° 42′ 07.4″ E 128° 15′ 37.7″

경주 안심리 암각화 N 35° 44′ 15.9″ E 129° 10′ 21.3″

영주 가흥동 암각화 N 36° 48′ 35.7″ E 128° 36′ 46.2″

01
칠포리형 암각화의 분포

칠포리형 암각화는 포항을 중심으로 하여 경주, 영천, 고령, 영주 등 경북 지방에 집중적으로 분포되어 있으며, 전북의 남원 지방에까지 분포지가 확장되어 있다.

포항 영일 칠포리는 해변에 위치해 있는 포구다. 이곳에서 멀지 않은 곤륜산 서북쪽 산기슭의 바위면에 여러 점의 암각화가 그려져 있다. 또 20번 국도가 죽천과 홍해 방향으로 갈라지는 삼거리 인근의 독립된 바위면에 선행 그림으로 추정되는 도상이 있다. 바닷가와 칠포 포구가 한눈에 내려다보이는 또다른 야산 중턱의 너른 바위면을 비롯하여 계곡에 박힌 바위면, 그리고 농발재 아래와 칠포마을 당집 앞의 바위에서도 칠포리 암각화의 다양한 도상을 확인할 수 있어, 이곳이 오랜 역사를 지닌 장소임을 짐작케 한다.

이 지역에 분포되어 있는 도상들은 칠포리 암각화의 시원 형태에서부터 완성형에 이르기까지 다양하게 존재한다. 따라서 이 그림들은 칠포리 암각화 도상의 발전 단계와 전개 양상을 추출하여 형식의 변화를 계통화할 수 있는 매우 중요한 가치를 지니고 있다.

경주시 석장동에서 발견되는 몇 점의 암각화는 칠포리 암각화와 제작

의 선후관계를 논하기 어려울 정도로 형태와 제작 기법이 흡사하여, 두 지역에 동일한 정서가 공존했던 것으로 파악된다.

영천 보성리 암각화는 칠포리 암각화를 기본 형태로 하여 단순 변형한 것처럼 보인다. 그러나 도형 윗면에 선으로 장식된 형태 구조가 다양하게 나타나 있어, 영천 보성리 암각화가 칠포리형 암각화의 전개 혹은 변이의 중요한 지점에 위치해 있음을 암시한다.

남원 대곡리 상대, 하대마을 앞에 위치한 별봉(봉황대)에는 칠포리 암각화와 형태적 특성이 유사한 암각화가 있다. 그림이 있는 곳은 남향의 수직 바위면 두 곳이다. 두 그림의 성격이 각기 달라 임의로 향 좌측의 그림을 (가), 향 우측의 그림을 (나)로 지칭하기로 한다. (가)에는 칠포리 암각화와 미학적으로 동일한 정서가 나타나고 있어 형태 발전과정 또한 칠포리 암각화의 연속선상에 위치해 있음을 알 수 있다. 따라서 (가)는 칠포리형 암각화의 형식 전개과정을 밝히는 데 중요한 가치를 지닌다. 향 우측면의 (나)에는 영천 보성리와 고령 안화리 계통의 영향으로 추정되는 동물의 머리 또는 가면 형태가 나타나 있다. 이것은 제작 시기와 계층, 시대미감 또는 인식의 변화에 따라 새롭게 창안된 형식으로 추정된다.

고령 양전동 알터마을 산자락 암벽에는 동심원과 신상 형태의 암각화가 여럿 그려져 있다. 신상 형태는 기본적으로 칠포리 암각화의 구성 방식을 따르고 있지만 형상의 의미는 다르게 파악되고 있어 전형적인 변이의 과정에 있는 것으로 이해된다. 이 그림을 칠포리형 암각화의 변이형으로 인식할 수 있는 근거는 고령 안화리 암각화에서 찾아볼 수 있다. 즉 양전동 암각화의 도상은 안화리 암각화를 근거로 하여 새롭게 전개된 것으로 파악할 수 있다.

고령 안림천 변의 작은 암벽에 새겨져 있는 안화리 암각화는 영천 보성

리 암각화와 유사한 형태적 특징을 갖는다. 그러면서도 형상 발전 단계로는 고령 양전동과 남원 대곡리 (나) 암각화의 또다른 분기점에 해당되어, 칠포리 암각화의 새로운 변이형의 전개라는 측면에서 주목되는 유적이다.

경주 안심리 들녘에서도 칠포리 암각화를 형식화한 것으로 보이는 도상들이 다수 발견된다. 이 지역의 도상은 작고 균일한 형태가 산발적으로 새겨져 있어 구조적인 힘과 긴장미는 느껴지지 않는다. 이는 형식화의 과정이 노정되어 있는 것으로, 소멸기의 양식으로 추정된다.

영주 가흥동 암각화는 도상의 형태와 크기, 제작 기법이 경주 안심리 암각화와 유사하여 이 또한 형식화된 시기의 제작물로 보인다. 도상의 배열이 일정한데다 꼭지각이 부드러운 곡선으로 길게 연장되는 규칙이 지켜지고 있다. 도상의 구조는 좌우상하 모두 도형의 중심선을 기준으로 휘어 있고, 일부 도형의 윗부분에는 둥근 점이 찍혀 있다. 또 주변의 바위면보다 깊게 쫀 후 제작되었다는 점, 도상 내부에 그려진 가로선이 둘 또는 셋으로 일정하지 않다는 점 등으로 미루어, 경주 안심리 암각화와 동일한 양식인 동시에 칠포리형 암각화의 변이형인 것으로 판단된다.

02
칠포리형 암각화의 형상 분석

한반도 남부 지역에 넓게 분포하고 있는 칠포리형 암각화에는 일관되게 흐르는 도형의 구조와 형태적 특성이 있다. 뒤에서 자세히 언급하겠지만, 그것은 세로로 긴 직사각형 구조의 좌우 중앙 부위가 오목하게 들어가 전체적으로 사다리꼴 형태를 이루고 있다는 점이다. 이같은 기본형은 직선과 곡선을 결합한 독특한 구조에 의해 운동감과 균형감을 확보하였다. 이 기본 구조는 칠포리형 암각화의 대부분 도상에 폭넓게 수용되어 있다. 이를 통해 그 시대를 지배하던 공통된 조형 논리가 존재했음을 알 수 있다.

　칠포리형 암각화는 아랫변의 길이보다 윗변의 길이가 길고 가로보다 세로가 긴 사다리꼴 구조이다. 모두 38개의 사다리꼴 도형이 발견되는데 그중 30개는 윗변이 아랫변보다 길다. 또한 대부분 크기가 크고 내부에 장식적인 요소가 많다는 형태적 공통점이 있다.

　형태 면에서 완성도가 높은 그림일수록 크고 정확하게 조형되어 있으며 아래보다는 위가 넓어 위쪽으로 펼쳐지는 형상을 띤다. 도형 중간 부위의 오목한 가로 폭은 대부분 윗변 길이의 절반에 가까운 구조로 되어 있어 형태의 조형에 일정한 구성의 원리가 적용된 것으로 보인다. 이러한

도형 구조는 대칭을 이루는 좌우의 곡선에 의해 긴장된 형태 속에서도 균형감과 안정감을 동시에 확보한다.(도211)

01
칠포리형 암각화의 기본 형상

① 칠포리형 암각화의 도상은 중앙 부위가 오목하고 위와 아래가 넓다. 세로의 중심선을 기준으로 유려하게 만곡되어 있는 이같은 형태에서는 어떤 상황이 진행되고 생성되어가는 듯한 생동감이 느껴진다. 또한 양방향으로 진행되어나가는 운동감이 상승하는 정점에서 가로 방향의 직선으로 한정시킴으로써 무한대로 뻗어나가려는 힘을 한층 증폭시키고 있다.(도212)

② 윗변과 아랫변의 길이를 다르게 하고 만곡된 곡선의 중심축을 아래쪽에 둠으로써 원형의 각이 위쪽으로 넓게 확산되도록 계획되어 있다. 이것은 하부에서 상부로 운동이 진행되고 있음을 강조하기 위한 의도적인 시도로 보인다. 이렇듯 아랫변보다 윗변의 길이가 넓어 확산되는 상승감과 힘의 유려한 아름다움이 조화를 이루면서 리듬감을 생성, 운동성을 더욱 강조한다.(도213)

③ 하나의 모티프가 지속적으로 반복되면 리듬이 생기고 통일을 이루게 되는 반면, 형태가 품어내는 긴장과 힘은 해이해지고 지루해진다. 그러나 비슷한 것을 반복하되 유사 현상을 최소로 줄이면 긴장감을 잃지 않으면서도 통일감을 확보할 수 있다. 그리하여 물체의 특성이 강조되고 작가의 의도가 강하게 육박해들어오게 되는데, 이때 제작자가 의도하는 요

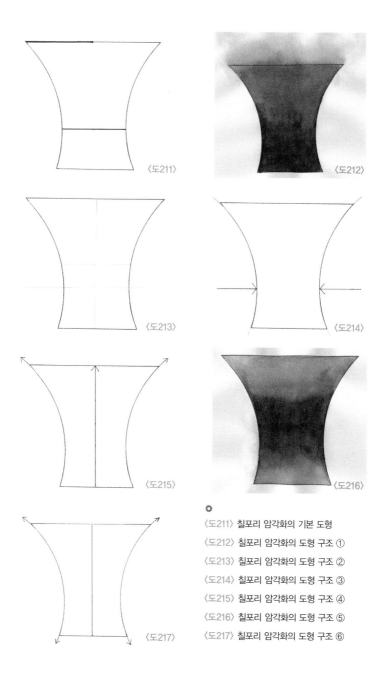

○

〈도211〉 칠포리 암각화의 기본 도형
〈도212〉 칠포리 암각화의 도형 구조 ①
〈도213〉 칠포리 암각화의 도형 구조 ②
〈도214〉 칠포리 암각화의 도형 구조 ③
〈도215〉 칠포리 암각화의 도형 구조 ④
〈도216〉 칠포리 암각화의 도형 구조 ⑤
〈도217〉 칠포리 암각화의 도형 구조 ⑥

체가 명징하게 드러나는 것이다. 칠포리형 암각화에도 이러한 조형 논리에 의해 조화와 강조가 동시에 해결되고 있어 주목된다.

원형의 곡선이 만들어내는 각도 변화와 상하 변의 길이 변화에서 유발되는 효과 속에 이 도형의 비밀이 숨어 있다. 바로 상하좌우의 대칭으로 균형감과 안정감이 확보되고, 곡선의 변화와 직선의 명쾌한 단순함에 의해 역동적인 힘이 구축되었다는 것이다. 이러한 점은 칠포리형 암각화에 공통적으로 적용되는 표현양식으로서 대표성을 갖는다.(도214)

④이 도형에서는 상하의 운동성과 더불어 속도감이 감지된다. 이런 현상은 자연계에 존재하는 물체의 운동을 통해서도 증명되는데, 넓은 공간에서 좁은 공간을 통과할 때 속도의 변화가 발생하는 원리가 바로 그것이다. 이러한 물질의 운동성을 선으로 그린 평면도형에 적용시켜 속도의 감정까지 이끌어냈다는 점에서, 이 도형을 제작한 문화 집단의 미적 수준이 상당히 높았음을 확신할 수 있다.(도215)

⑤이 도형은 속도감과 더불어 거리감, 깊이감까지 표현하여 평면성을 입체성으로 변화시킨다. 이것은 탄력적인 방형의 판에 정면에서 힘을 가했을 때 나타나는 반사적 형태로도 볼 수 있다. 또한 상충되는 요소들을 동시에 구축하여 도형에 탄력성과 생명력을 부여하였다. 이처럼 뛰어난 조화는 도형에서 느껴지는 힘을 배가한다. 결국 칠포리형 암각화는 순접과 역접의 현상을 한 화면에서 해결하는 고도의 미학적 방법에까지 도달하고 있는 것이다.

이 구조에서 나타나는 진출과 후퇴, 작용과 반작용은 사뭇 위협적이며 긴장감을 자아낸다. 따라서 이같은 도형 구조는 어떤 메시지를 강력하게 전달하고자 할 때 효과적이다. 또한 이 도형은 오로지 평면의 단순한 선묘를 통해 위아래로 진출하고 중앙 부위는 후퇴하는 시각적 입체성을 확

보한다. 조형 방식에 의해 움직임이 유발되는 착시현상까지 이용하고 있는 것이다.

이처럼 유려한 조형 감각으로 칠포리형 암각화는 도형이 그려져 있는 암각화면과 도형이 그려져 있지 않은 바위면의 공간을 차별화해 보이지 않는 공간감까지 확보하였다. 칠포리형 암각화의 도형에 흐르는 조형성은 도상이 자아내는 독립체로서의 굳건한 힘과 팽창하는 부피감까지 담보하고 있어 미학적 성과로 평가할 수 있다.(도216)

⑥ 좌우의 완만한 곡선과 가로 방향으로 면을 분할한 직선에 의해 도형은 견고하게 규정되어 있다. 아울러 좌우 곡선과 상하 직선이 만나는 네 군데의 꼭짓점은 무한대로 확장되어나가는 힘을 형성한다. 이 도형은 밑변이 짧아 불안정한 요소가 있음에도 불구하고 이같은 조형적인 장치로 인해 전체적으로 매우 안정적이다.(도217)

사각형이나 원은 안정감의 확보라는 측면에서는 무난하지만 어떤 메시지를 각인시키기에는 전달력이 약하다. 이런 점에서 날카로운 네 곳의 예각은 어떤 뜻을 강하게 부각하고자 하는 목적성을 내포하고 있다고 보아야 한다. 선을 통한 면의 형성과 깊이의 표출 역시 어떤 이미지의 실체를 널리 각인시키기 위한 장치로 해석된다. 또한 오돌토돌한 질감의 바위면도 이 그림의 형태를 부각시키는 요인으로 작용하고 있다. 이러한 요소는 전체 형태에 주목성과 명시성이라는 강력한 시각적 전달력을 부여한다.

이상의 도형 분석을 통해, 칠포리형 암각화에는 강한 전달력을 부여하기 위해 계산된 미적 과정이 존재한다는 사실을 확인할 수 있다. 게다가 이러한 계산을 노출시키지 않고 도형을 효과적으로 각인시키는 데 성공하고 있는 것은 수준 높은 조형 인식과 감각의 결과라고 할 수 있다. 이

점에서 칠포리형 암각화 제작 주체의 미적 수준이 어느 정도였는지 가늠할 수 있다.

작가가 어떤 주제를 표현하고자 할 때에는 무엇을 그릴 것이며 어떤 메시지를 전할 것인가에 대해 고민한다. 이것은 창작 행위에서 거쳐야 할 기본과정이다. 그리고 자신이 받았던 느낌이나 감동을 효과적으로 나타낼 수 있는 형식과 방법에 비중을 두어 고민하면서 작품 제작에 임하는 것이 예술작품의 일반적인 창작과정이다. 이때 한 작가의 예술적 자양분을 이루는 미, 시대, 철학, 경험 등에 의한 인식체계가 예술적 감성을 통해 새로운 형태로 태어난다. 그러므로 예술적 생명력이 긴 작품에는 그 시대를 관통하는 총체성이 표현되어 있다는 이해를 바탕으로 접근해야 한다.

이러한 점에 비추어볼 때, 칠포리형 암각화에 공통적으로 적용되어 있는 기본 도형이 철저한 조형 논리에 바탕을 두고 있으며 일반적인 미의 전개과정과도 일치한다는 사실은, 칠포리형 암각화의 도상을 통해 그 시대 공통의 사회의식과 절실한 바람 등이 객관화되었다는 것, 그리고 통합된 공동체의 사상과 의식이 그 속에 반영되었음을 뜻한다.

아무런 근거 없이 창조되는 형상은 없다. 칠포리형 암각화의 기본 도상에 표현되어 있는 곡선 역시 구체적인 대상으로부터 추출된 것으로 보아야 한다. 따라서 이 도상은 구상적 근거에 의한 형태의 특성에서 접근해야 한다. 다양한 미의 원리를 적용시켜본 결과, 칠포리형 암각화의 기본 형상은 앞에서 언급한 바와 같이 도끼의 형태적인 특징과 일치한다는 사실을 발견할 수 있었다. 즉 칠포리형 암각화는 도끼의 형태에서 그 이미지를 차용한 것이다.

02
칠포리형 암각화의 발전 단계

칠포리형 암각화는 시원 형식에서부터 완성 시기의 농익은 형태에 이르기까지 다양한 형상이 넓은 지역에 걸쳐 분포되어 있다. 이 형상들은 칠포리형 암각화의 전개와 발전과정을 분석하는 데 중요한 단서를 제공한다.

하나의 도상을 창안하고 형태를 완성시켜가는 과정은 그 목적에 따라 각각 달라진다. 상징 의미를 나타내고자 할 때는 단순한 형태로 출발했다가 점차 장식성이 강해지면서 형태가 복잡해진다. 반면 구체적인 형상을 묘사하고자 할 때는 정밀한 묘사에서 출발했다가 점점 단순화된 형상으로 진행된다. 이 두 진행과정은 양식화 단계를 거치는 동안 원래의 의미와 다르게 해석되어 종국에는 새로운 형태를 나타내게 된다.

○ 1단계

〈도218〉 1단계 도상

칠포리 계곡 동쪽 사면에 위치한 암각화 유적에는 제작 시기가 각기 다른 크고 작은 암각화들이 분포되어 있다. 각 도상들은 변별력을 가지며 독자적인 형태로 중첩되어 있는데, 분석해본 결과 그중 최초의 도상으로 추정되는 그림을 발견할 수 있었다. 칠포리 계곡 동쪽 사면의 좌측에 별도로 위치해 있는 바위면과, 계곡 건너 남북으로 긴 암면에 새겨진 도상이 그것이다.

이 그림들은 세로가 조금 긴 방형에서 좌우의 중앙 부분이 각을 이루며 들어가 있는 형태이다. 크기는 작지만 안정적이다. 윤곽선을 그려 형상을 드러냈고 크고 거친 점으로 내부를 장식했다. 윤곽선은 전체 형상의 크기에 비해 폭이 넓으나 일정하지는 않고 타점흔이 거칠어 초기 도상에서 보이는 특성을 발견할 수 있다. 새로운 형상은 특정 대상의 이미지를 차용하여 만들어지기 마련이다. 이 도상은 도끼의 형태를 단순하면서도 사실적으로 드러내고 있어 시원 형식으로서의 요건을 갖추었다고 할 수 있다.

○ 2단계

<도219> 2단계 도상

이 도형은 칠포마을과 인접한 도로변 고인돌 측면에 표현되어 있다. 1단계의 기본 형태에, 특정 형상에 근접하는 설명적인 요소가 더해져 장식성과 입체성이 향상되었다. 내부에 새롭게 첨가된 점과 선은 이전의 형태보다 뚜렷하게 상징 의미를 나타내고 있다. 도형의 윗부분에 V자형의 면 새김이, 하단부에는 밑선과 평행한 가로선이 나타났다. 이때 V자형은 예리한 도끼날을, 아랫부분의 이중선은 도끼의 머리를 표현한 것으로 이해할 수 있다. 이런 표현은 방향에 대한 인식과 더불어 입체성에 의한 사실적인 묘사가 이루어졌음을 보여준다. 상·하단에는 위치성과 두께감을 보여주는 표현이 새롭게 나타났다. 선으로 분할된 공간을 중심축보다 아래에 배치하여 둔중한 느낌을 나타냈고 상부를 강조하

는 표현이 처음으로 등장했다. 이런 과정을 거치면서 형태의 특징과 의미를 자연스럽게 강조하는 점 장식은 점차 늘어난다. 후기로 갈수록 형태가 커지는 것은 이러한 과정의 결과이다.

○ 3단계

〈도220〉 3단계 도상

조형예술은 그 전개과정에서 사실성이 정점에 다다르면 의미적인 요소가 극대화되면서 변화해가는 속성을 지닌다. 칠포리 도상의 전개과정은 이러한 미의 발전 논리와 일치한다. 사실성이 극복되고 의미성이 전면에 부각되기 시작하면서 그림의 크기가 커지고 면 내부에 시도되는 내용도 새롭게 해석되는 것이다. 2단계 도형에서 아래쪽에 치우쳤던 가로선이 중앙으로 이동함에 따라 도형의 중심 부분은 잘록한 느낌이 한층 강조된다. 한편 좌우의 만곡된 선이 이루는 각에 의해 형성되는 상승감이 중요한 요소로 적용되기 시작한다. 상승효과는 윗부분 역삼각형의 면 새김에 의해 날개 모양의 양각 형태가 부각되면서 더욱 극대화된다. 또한 도형의 아랫부분에 엎어놓은 사발 모양의 면 쪼기가 추가됨에 따라 화면이 풍성해졌다. 그러나 긴장감이 약해지고 구조가 불안정해져서 결과적으로는 조형적인 안정감이 떨어졌다. 이것은 형식화의 과정에서 하나의 그림에 너무 많은 이야기를 담아내고자 할 때 생기는 한계다.

이 단계를 기점으로 도상은 좌우 대칭의 개념으로 바뀌고 이 대칭의

개념은 이후 다른 도형에 적극적으로 수용된다.

○ 4단계

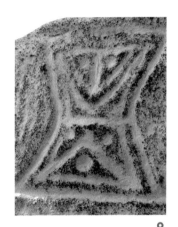

〈도221〉 4단계 도상

남원 대곡리 (가) 암각면에 새겨진 그림이다. 이 도상에서는 형상의 발전 단계만으로는 3단계와 4단계의 중간 지점에 해당하는 구조적인 특성이 발견된다. 칠포리 암각화와 매우 멀리 떨어져 있고 두 지역의 연관성을 역사적으로 설명할 수 있는 근거를 아직 확보하지 못했지만, 이 그림은 칠포리 암각화의 연장선 위에서 나타나는 과정으로 이해할 수 있다. 상징 의미를 나타내고자 할 때 모색기를 거치면서 내용과 형식의 일치를 지향한다는 일반적인 도형 발전과정의 원리가 이 그림에도 적용되어 있기 때문이다.

남원 대곡리 (가) 암각화는 외형선을 강조하기 위해 내부에 윤곽선을 반복하고 있어 만곡된 선의 운동감을 중요하게 취급했음을 알 수 있다. 그러나 겹 윤곽선에 의해 형태를 강조하고 있음에도 작고 복잡한 내부 장식 때문에 전체 형태는 더욱 왜소해지는 구조적인 단점이 노정된다. 이것은 확장된 형태, 상승한 이미지에 대해 내용이 조화를 이루지 못하여 나타나는 과도기적 현상이다.

남원 대곡리 (가) 암각화 도상은 조형 구조와 제작 기법 그리고 형태적 특성이 칠포리 암각화와 매우 유사하여 영일 칠포리 암각화의 문화 집단

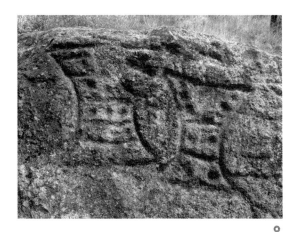

〈도222〉 5단계 도상

과 어떤 형태로든 밀접한 관계를 형성했던 것으로 추정된다. 다만 장식의 표현이 조화롭지 않아 형상의 전체적인 이미지가 약화되었으므로 5단계의 도상보다 이른 시기의 형식으로 판단하였다.

◦ **5단계**

칠포리형 기본 도상의 내부에 삼각형을 반복함으로써 노정되었던 한계는 새로운 가로선이 첨가되면서 해결된다. 가로선의 효과적인 운용은 대칭에서 느껴지던 나른함을 없애고 날렵한 느낌을 한껏 강조함으로써 보는 이의 시선을 위쪽으로 이동시킨다. 중앙과 하단부는 안정적으로 대칭을 이루고 있는 반면, 상단부는 위로 펼쳐진 선을 따라 배치된 점에 의해 윤곽선이 변화 있게 반복되면서 내용이 풍부해지고 상승감은 더욱 고조된다.

특히 가로선을 중대시켜 아랫부분의 간격은 좁게 하고 위로 갈수록 넓게 나눔으로써 입체성이 확보되었고 이는 다시 평면성으로 억제되어, 결과적으로는 긴장된 힘과 억제된 평면성이 극단의 조화를 이루게 되었다.

◦
〈도223〉 경주 안심리 암각화의 탁본

〈도224〉 영주 가흥동 암각화

원형과 직선을 한 화면에 구사하여 각각의 특징을 극대화시킨 도상은 바탕과도 조화를 이뤄 신비감이 감도는 구조를 완성하였다. 또한 면 분할, 점의 크기와 위치를 각기 다르게 설정하여 반복에서 오는 지루함을 제거하였다. 선과 면의 적절한 배치, 윗변의 억제에 의한 확산의 효과 등 발전된 형태에서 자신감 있는 아름다움이 드러난다. 선에 의한 면의 분할이 복잡한 형태들을 조밀한 통일체로 만든다는 조형 논리가 이 도형에 적용되어 있다. 주제를 부각하기 위해 이율배반적인 요소들을 극적으로 조화시키고 있다. 즉 대상에 대해 세세히 묘사하기보다 전체의 이미지를 돋보이게 하는 단순한 함축이 효과적으로 운용되어 있는 것이다.

주제에 충실하면서도 그것이 상징하는 바를 이상화하여 승화시킨 형상은 한반도에서 발견되는 칠포리형 도형에서 특히 안정적인 조형성을 구축하였다. 이처럼 상징성이 강했던 도상들은 이후 점차 즉물적으로 바뀌게 된다. 본래의 뜻과는 다른 의미와 상징으로 변이되는 것이다.

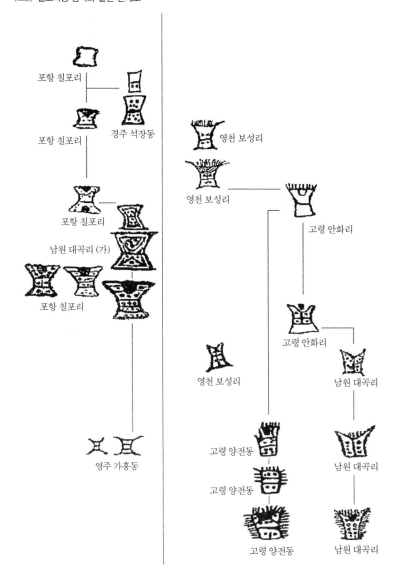

〈표2〉 칠포리형 암각화 발전 단계도

포항 칠포리

포항 칠포리　　경주 석장동

영천 보성리

영천 보성리　　　고령 안화리

포항 칠포리

남원 대곡리 (가)

포항 칠포리

고령 안화리

영천 보성리　　남원 대곡리

영주 가흥동

고령 양전동　　남원 대곡리

고령 양전동　　남원 대곡리

고령 양전동　　남원 대곡리

〈도225〉 영천 보성리 암각화의 탁본

　　칠포리형 암각화와 시간적 간극을 보이는 그림으로 경주 안심리 암각
화(도223)와 영주 가흥동 암각화(도224)가 있다. 여기에서는 종전의 칠포
리형 암각화에서 발현되던 특징들이 극도로 단순화, 형식화되었으며 작
고 무기력한 형태만이 아무런 변화 없이 반복되고 있다. 쇠퇴기의 전형적
인 특징이다. 그림의 형태는 선만 남아 있는데, 내부의 선은 통일성이 없
는데다 종전의 상징적인 의미도 왜곡되었다. 혹 종전 그림들이 상징하던
내용과는 거리가 먼, 다른 무구류 등을 연상하여 그린 것으로 보이기도
한다. 현재까지 보고된 자료에 의하면, 이 지역에서 발견된 도상을 끝으
로 칠포리형 암각화는 한반도의 역사에서 소멸한 것으로 보인다.

03
칠포리형 암각화의 변이형

　　칠포리형 암각화의 기본 도형은 좌우 대칭형으로, 허리가 잘록하고 윗

〈도226〉 고령 안화리 암각화의 탁본

변과 아랫변은 직선으로 정리되어 있다. 이처럼 단순한 형태로 조형되기 시작한 칠포리형 암각화는 점차 추상화되고 부호화되는 전개, 발전 과정을 거치며 상징성을 지닌 새로운 형상으로 창조되어간다.

영천 보성리 암각화(도225)는 칠포리형 암각화의 발전 단계 중 경주 석장동 암각화를 포함한 2단계와 3단계 사이에서 파생되어나온 변이형으로 추정된다. 칠포리형 암각화의 기본형은 유지되면서, 내부를 가로지르는 선이 중심에 가까워졌고 규칙적인 점 장식이 더해졌다.

그러나 도형의 위쪽에 짧은 수직선이 반복되어 나타나는가 하면 점과 점 사이를 연결하는 선이 도형의 중앙에 세로로 그려지고, 윗부분에 V자 모양의 선묘가 반복되는 한편 만곡되어 펼쳐지는 선이 도형을 벗어나 길게 연장되는 등, 이전에는 없던 요소들이 첨가되었다. 이런 현상이 나타나는 이유는, 당시 이 지역 사람들이 도상의 원형을 제대로 이해하지 못한 상태에서 임의로 인식한 형태를 그려넣었기 때문인 것으로 판단된다.

고령 안화리 암각화(도226)는 형태의 특징으로 보아 영천 보성리 암각

●
〈도227〉 남원 대곡리 (나) 암각화의 탁본

화와 연결된다. 영천 보성리 암각화의 형태 가운데, 도형 내부에 있던 점이 사라지고 중앙의 가로선만 남은 상태에서 윗부분에 U자형 부호가 선 새김으로 표현되었다. 형태의 구성 또한 간결한 선 새김으로 단순하게 정리되어 있어, 영천 보성리 암각화와 유사한 정서를 가진 이른 시기의 변이형으로 보인다. 한편 보성리 암각화에서 도형의 위쪽에 있던 선 장식이 여기에서는 하나의 굵은 점으로 압축된다. 또 十자 선에 의해 사등분된 각각의 면 내부에 같은 크기의 점이 찍혀 있는 형태의 도상이 새로 등장한다. 이런 형태는 단순화의 과정에서 V자 장식의 위를 막고 있던 선이 사라지면서 나타난 것으로 추정되는데, 중심을 가르는 임의의 세로선을 적극적으로 수용하여 표현한 결과 나타난 것일 가능성도 있다. 곤륜산 서북쪽 사면(북위 36° 08.284′, 동경 129° 23.372′)에 위치한 암각면 상단 중앙 부위의 도상과 곤륜산 동남향 바닷가 쪽 계곡(북위 36° 08.338′, 동경 129° 23.586′)에 위치한 도상 등에서 그 근거를 확인할 수 있다.

영천 보성리 암각화와 고령 안화리 암각화는 남원 대곡리 (나) 암각화

〈도228〉 고령 양전동 암각화의 탁본

와 고령 양전동 암각화로 각각 그 특성이 파급되어, 이후 각 지역의 독자적인 언어로 자리매김했던 것으로 보인다.

남원 대곡리 (나) 암각화(도227)에 이르러 중앙 부위가 잘록한 칠포리형 암각화의 구조는 완전히 사라지고, 대신 영천 보성리나 고령 안화리의 도상과 유사한 V자 형태가 확대 해석된다. 양끝이 날카롭게 강조되던 V자 모양이 양옆으로 벌어졌고 상단과 좌우 측면에는 다수의 짧은 선이 묘사되었다. 좌우 대칭의 구조 속에 불규칙하게 찍혀 있던 점 장식은 의도적으로 가지런히 정렬된다. 또한 선에 의한 장식이 과도해지고 복잡해지면서 원형 도상의 의미는 말의 머리나 가면에 가까운 형태로 크게 바뀌었다. 이런 현상은 형상 모사과정의 후기에 나타나는 일반적 현상과 도상학적으로 일치하고 있어, 이 도상은 늦은 시기의 형식화과정에서 제작된 것으로 판단된다.

이같은 변화는 고령 양전동 암각화(도228)에서도 확인할 수 있다. 양전동 암각화는 안화리 암각화의 형식을 모본으로 하여 발전된 것으로 추정되지만, 도상의 수용과정에서 형태적 특징이 다르게 이해되었던 듯 새로운

형태로 전개되고 있다. 가로선과 점이 작아지는 대신 좌우 방향의 사선이 새롭게 등장했으며, 도상의 좌우와 위쪽에 쭈뺏한 선 장식이 빼곡히 들어차면서 특정 형상이 구체적으로 연상될 정도로 사실성을 띠게 되었다.

이처럼 고령 양전동 암각화와 남원 대곡리 (나) 암각화의 도상에는 특정 대상을 구체적으로 표현하고자 하는 의도가 강하게 나타나 있다. 이들은 칠포리형 암각화의 변이형으로서 비교적 늦은 시기에 제작된 또다른 완성형으로 이해된다.

칠포리형 암각화의 변이형은 원 도상을 모방한 다른 형태가 만들어지고 변형되는 과정을 거치며, 본래의 의미가 사라지거나 약해져 기본 형태만이 남게 되었다. 그러나 종국에는 기본 형태마저 재해석되어 새로운 의미를 갖는 결과물로 재창조되었다. 또한 장식이 많아짐에 따라 전체에서 풍기는 힘과 긴장감이 현저히 약해졌다.

이상에서 살펴본 바와 같이 칠포리형 암각화는 넓은 지역에 걸쳐 분포되어 있고, 이것은 즉 이 문화권에 속해 있던 지역의 공동체적 결속이 강했다는 것을 의미한다. 또한 기본 도형을 바탕으로 형상의 다양한 변용이 이루어졌다는 점은 도상들의 유사성과 지역적 특색 사이의 연계성을 밝히는 데 중요한 단서를 제시한다. 이러한 사실을 통해 칠포리형 암각화의 전개과정과 도형 발전과정을 계통화시킬 수 있다는 점도 중요한 의미를 갖는다.

칠포리형 암각화는 도형 구조가 일반적인 조형 원리에 의해 변화하고 있음을 알 수 있다. 그것은 형태 분석을 통해 알 수 있는데, 이를 토대로 제작의 선후관계를 추론할 수 있다. 이른 시기의 도상은 직선에 가까운 곡선을 사용하여 도형 구조가 긴장되어 있으며, 좌우측 곡선의 각도가 크다. 또한 도형 내부에는 가로선에 의한 면 분할과 점 장식이 시도되어 있

지만, 단순하다. 반면 늦은 시기에 제작된 도상은 도형을 지배하는 선의 성질이 완전한 곡선이고, 도형 좌우측에서 상하로 진행하는 윤곽선의 각도가 작으며, 도형 내부에 시도된 면 분할과 점의 숫자가 증가하면서 구조와 문양이 다양해진 형태를 보인다. 이러한 변화 단계에 따른 전개 추이는 중첩부위 분석에 의해서도 입증된다.

칠포리형 암각화는 세부보다는 구조에 그 힘이 있다. 지금까지 기본 도형에 대한 조형적 고찰을 통해, 칠포리형 암각화가 힘있고 상징적인 독특한 형태 구조는 물론, 선의 효과적인 운용으로 고조된 상승감을 절묘한 아름다움으로 전환시키는 구조를 취하고 있다는 사실을 확인할 수 있었다. 뿐만 아니라 적절한 생략을 통해 순일하고 단순하며 정제된 조형 논리를 구현하고 있다. 그 밖에도 주제와 상징성의 조화, 곡선과 직선의 상충이 만들어내는 내적 긴장, 힘과 권위를 나타내기 위해 창안된 독특한 형식, 사물의 기호화, 이상적인 아름다움으로 승화되는 형상성 등은 고도로 계산된 조형 전략에 의한 것으로, 선사시대 미술의 성격을 정의내리는 데 중요한 요소로 작용할 것이다. 표현의 대상과 기법은 시대에 따라 변하지만, 이러한 특성들은 시대를 초월하는 한국미의 특징적인 요소로 평가할 수 있을 것이다.

04
칠포리형 암각화의 상징성

조형작품에는 논리로는 정리할 수 없는, 논리 이전의 감각적인 요소가 내재되어 있기 때문에 그것을 해석하는 일은 쉽지 않다. 표현된 대상이

단순화되었거나 추상적일수록 상징성은 배가되므로 그 의미망을 간파하기는 더욱 어려워진다.

칠포리형 암각화의 전체 도형에는 형상을 파악하는 하나의 원리가 일관되게 지켜지고 있는데, 그것은 바로 정면상의 원리다. 정면상의 원리란, 보는 이의 자유의지와는 상관없이, 작가가 작품의 게시성을 중시하여 의도한 일방적인 면만을 보도록 함으로써 강력한 전달력을 구사하고자 할 때 적용되는 시각 원리다. 이 원리는 권위적인 성격이 강하기 때문에 오늘날에도 숭배의 대상을 나타낼 때 보편적으로 적용된다. 이러한 조형 원리가 기본 지지체로 적용되어 있다는 점에서, 칠포리형 암각화는 인위적인 질서를 나타내는 기호로서 제작되었을 것으로 추론할 수 있다.

선사시대에 제작 및 사용이 확립된 도구 중에서 가장 요긴하게 사용된 것은 돌도끼다. 주먹도끼에서부터 출발하는 발전과정을 거쳐, 돌도끼는 생활의 이기(利器)로서뿐만 아니라 상징적으로도 큰 의미를 지니게 되었다.

칠포리형 암각화는 공통적으로 아랫변보다 윗변이 길고 위로 갈수록 면 처리된 곡선의 각이 커진다. 도끼의 형상과 구체적으로 비교해볼 때, 형상 위쪽의 V자형 면 새김 또는 U자형 홈은 도끼의 날을 상징적으로 나타내는 표지로 해석할 수 있다. 이러한 특징은 칠포리형 암각화 중에서도 특히 2단계 과정에서 잘 나타난다. 여기서는 도끼날의 표현뿐 아니라 도끼머리의 크고 넓은 두께감 등 도끼의 전형적인 특징(도229)이 사실적으로 형상화되어 있다. 도끼의 날이 아래를 향할 경우 강압과 복종을 강요하는 '목적성'의 의미가 강조되지만, 여기서는 도끼날이 위쪽을 향하는 지향점이 대부분 지켜지고 있어 복종과 평화를 의미하는 상징적인 이미지가 느껴진다. 도끼의 자루가 생략되어 있는 점도 상징성을 상승시키는 요인이 된다.

청동기시대와 철기시대에 도끼는 지배층의 권력을 유지하기 위한 도구였다. 생산보다는 정치와 관련된 기물로서 권력을 상징했던 것이다. 돌도끼는 뇌부(雷斧)로 불리며 뇌신(雷神)을 상징하기도 했고 제왕의 권위와 남성의 생식력을 나타내기도 했다는 자료[17]가 있어, 도끼가 사회적 지위와 권력을 상징한다는 해석은 더욱 설득력을 갖는다. 이 점에 대해서는 프랑스 브르타뉴 지방의 신석기유적(도230)[18]에서부터 지중해의 크레타 섬(도231),[19] 태평양 폴리네시아 지역의 누벨칼레도니 섬(도232)[20] 그리고 중국(도233)[21] 등 세계 고대문화사 전반에서 그 근거를 찾을 수 있다.

한반도에서는 울진 후포리 유적에서 신석기시대 후기의 것으로 추정되는 다량의 돌도끼(도234)가 발굴되었다. 이것 또한 피장자(被葬者)의 정치 사회적 권위와 그에 대한 숭배를 상징하는 것으로 추정된다. 신석기시대에 이미 도끼는 권력을 상징하는 수단으로 인식되었던 것이다. 이후 철기시대에 이르러 개발된 철제도구는 부족 간의 전쟁과 교역을 이끌어 고대국가의 성립에 결정적인 역할을 하게 되는데, 이 시기의 유물 중에서

17) 李均洋, 『雷神·龍神思想と信仰—日·中言語文化の比較研究』, 明石書店, 2001, pp.88~123 참조.

18) 프랑스 브르타뉴 로크마리아케르 유적의 무덤방 천장에 돌도끼가 그려져 있다.(Megaliths—Carnac_Locmariaquer, jos, 1980, pp.56~60)

19) 크레타 섬의 협곡과 동굴에서 많은 수의 쌍날도끼가 발견되었다. 도끼는 대지를 쪼개 하늘과 대지의 결합을 상징한 것으로 보았기 때문이다.(미르치아 엘리아데, 『대장장이와 연금술사』, 이재실 옮김, 문학동네, 2003, 21쪽)

20) 폴리네시아 지역의 쿡 제도와 헤베이 섬에서 도끼는 신(神)과 부(富)의 상징이었고, 뉴기니 섬에서는 도끼 몸체에 장식을 하여 부(富)의 척도로 사용했다. 누벨칼레도니 섬에서 발견된 두 개의 구멍이 뚫린 도끼는 종교의식에서 권위의 상징으로 사용되었다.(汪宁生, 「試釋幾种石器的用途」, 『中國原始文化論集』, 文物出版社, 1989, pp.386~387)

21) 안후이성(安徽省) 첸산현(潛山縣)의 쉐자강(薛家崗)에서 출토된 공석부(孔石斧)와 후난성(湖南省) 안상현(安鄕縣) 화청강(劃城崗)에서 출토된 석기(石器)에 장식된 무늬는 신비한 것을 상징하는 동시에 종교성을 암시한다.(같은 글)

〈도229〉

〈도230〉

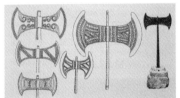

〈도231〉

〈도232〉

〈도233〉

〈도229〉 부여 구봉리 청동도끼

〈도230〉 프랑스 브르타뉴 지방의 신석기유적—암각화

〈도231〉 크레타 섬—금·은의 양날도끼[22]

〈도232〉 태평양 폴리네시아 지역—의식용 돌도끼

〈도233〉 중국—의식용 돌도끼

22) Arthur Evans, *The Palace of Minos at Knossos*, MacMillan and Co., Limited, 1921.

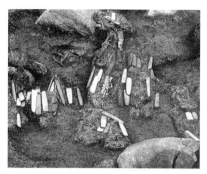
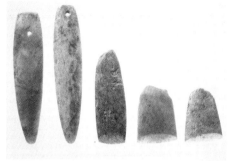

〈도234〉 울진 후포리 유적에서 발굴된 돌도끼

도 도끼의 형태를 기본으로 하는 것들이 발견된다. 도끼의 형상이 권력과 결부된 조형예술로서 지속되어왔음을 확인할 수 있는 대목이다. 아버지 (父), 사나이(夫), 선비(士), 왕(王)을 뜻하는 글자의 모양이 도끼의 형상과 유사하다는 점 또한 이를 뒷받침한다.

칠포리형 암각화는 도끼의 기본 형태를 유지하면서 내부의 장식 요소에만 변화를 주고 있어 그 상징 의미가 일관되게 유지된다. 도끼의 내부에 새겨진 장식은 쉽게 손에 넣을 수 없는 권력과 신성함을 상징하기도 한다. 특히 점으로 표현된 화려한 치장에서는, 신비감과 종교성을 개입시킴으로써 대상을 이상적인 존재로 승격시키고자 했던 의도가 엿보인다.

그 외에도 도끼는 대지를 쪼개어 하늘과 결합시킨 형상으로 해석되기도 한다. 이때의 도끼 자국은 만물에 싹을 틔워 양육한다는 상징 의미를 갖는다. 칠포리 암각화에 도끼를 찍어놓은 형상이 함께 나타나는 것 또한 우연이 아닌 것이다.

03
칠포리형 암각화의
제작 시기와 역사성, 표현 형식

01
제작 시기와 기법

칠포리형 암각화는 청동기시대 후기부터 철기시대에 걸쳐 제작된 것으로 판단된다.

칠포리형 암각화가 집중 분포되어 있는 지역의 인근에서 청동기시대의 고인돌과 의식용 제단으로 추정되는 유적이 발견된 점, 또한 칠포리형 암각화의 형태에 청동기시대 조형예술 특유의 구조가 반영되어 있다는 점을 근거로 들 수 있다.

한편 울산 대곡리, 울주 천전리 암각화와 달리 칠포리형 암각화에는 구체적인 삶의 형태가 반영되어 있지 않다. 이는 칠포리형 암각화가 새롭게 등장한 세력 집단에 의해 제작되었을 가능성을 강하게 시사한다. 게다가 상징적인 부호체계라는 후기적 특성이 대부분 드러나고 있어, 칠포리형 암각화가 울산 대곡리나 울주 천전리 지역의 암각화보다 늦은 시기에 제작되었음이 확실시된다.

기법 면에서는 굵고 깊은 면 새김 방식을 채택하여 저부조와 유사하

고, 장식 요소는 직선, 곡선, 점 등으로 다양해졌다. 돌을 떼어낸 자국과 깊게 새긴 음각면에서 발견되는 거친 흔적은 시원 형식에서부터 발견된다. 이는 칠포리형 암각화가 처음부터 금속도구로 제작되었음을 증명하는 것으로, 그 제작 시기를 추정하는 데 충분한 근거가 되기도 한다.

02
칠포리형 암각화의 역사성

칠포리형 암각화는 수량과 크기, 분포 면에서 한국의 암각화를 대표한다. 특히 시원 형식에서부터 완성 형태에 이르는 도상 발전의 전 과정이 남아 있어 역사적으로도 정통성을 확립했다. 따라서 칠포리형 암각화의 제작 시기를 추론하는 작업은 한국 전체 암각화의 편년을 설정하는 기준이 될 수 있다.

청동기시대 후반의 청동의기와 초기 철기시대 유적에서 출토된 철정, 쇠도끼 등의 형태는 칠포리형 암각화의 기본형과 매우 근사하다. 이런 사실은 칠포리형 암각화에 채용된 기본형이 당시 사람들이 선호하던 형태였으며, 나아가 상징적인 조형 구조로서 공공성을 획득했음을 말해준다. 칠포리형 암각화는 청동기시대와 철기시대의 미의식이 투영되어 있는 성과물인 것이다. 이는 칠포리형 암각화 문화의 담당자들이 시대미감에 충실했던 집단이며, 시대 현실의 중심에 서 있었던 세력임을 단적으로 보여준다.

03
표현 형식

━━━

칠포리 암각화에서는 대상이 부호화되어 나타난다. 그것은 상징을 통해 강렬한 이미지를 전달하고자 했던 집단의 대표 부호를 그려낸 것이다. 상징 기호는 어떤 대상의 개념을 드러내기 위해 그 물상이 가지는 개별적인 특징을 생략하고 공통성만을 추상함으로써 집단 속에 형성된 관념을 나타낸다. 이처럼 상징은 그것을 사용하는 사람의 관념을 매개로 하여 대상을 표의(表意)하는 기호이기 때문에 사물의 일반적인 부류를 지시한다.

칠포리형 암각화는 칠포리에서 발견된 최초 도상을 기본형으로 하여 전개된다. 그 과정에는 실재 대상이 재현되었다가 단순화되는 단계에 이르기까지, 조형 실험의 다양한 변모가 이루어진다. 여기에서, 상징성이 강한 칠포리형 암각화의 형성 배경에는 사실적인 모티프가 자리하고 있음을 확인할 수 있다.

한편 칠포리형 암각화의 도상에는 정면상의 원리가 일관되게 적용되어 있다. 정면상의 원리는 소실점을 구도의 중심에 둠으로써 보는 이의 시선을 정면으로 끌어들이는 것이다. 따라서 칠포리형 암각화의 도상은 완벽하게 안정적인 질서를 구축하고 역동적인 긴장관계를 유발하며, 동시에 그 중심부로 시선을 집중시켜 대상을 강조하는 구조를 갖게 되었다. 칠포리형 암각화가 정면상의 원리를 통해 절대적인 힘과 권위, 종교적인 숭배의 대상을 강조했다는 사실은 앞에서 이미 밝힌 바 있다.

끝으로, 칠포리형 암각화는 장식성의 변용에 의해 의례적인 이미지로 재창조되었다. 장식은 사물의 특징을 재해석하여 시각적인 풍성함과 매력을 더해준다. 따라서 즉물적인 대상에 장식이 부여되면, 그것은 곧 상

징적이며 의례적인 대상으로 전환되어 본래의 기능 이상의 역할을 하게 된다. 칠포리형 암각화에서 장식이 활발하게 적용되고 있는 것은 이와 같은 개념으로 이해해야 한다.

아울러 호랑이 형상의 경우, 대곡리 암각화에서는 사실성이 강하게 표현되었던 반면, 칠포리 계곡의 서쪽 바위와 농발재 그리고 경주 석장동 금장대에서는 발자국 형태로 바뀌어 나타난다. 또한 경주 석장동 암각화와 안동 수곡리 암각화에는 사람의 발자국 형상이 사실적으로 그려져 있다. 이를 통해 암각화가 대상의 외형을 사실적으로 묘사하여 뜻을 전달하는 방식에서, 점차 상징성을 중시하는 미감으로 변화하고 있음을 알 수 있다. 다만 영일 칠포리와 경주 석장동 금장대 암각화에서는 발자국 형태가 상징성이 있는 단순화된 도상과 공존하고 있는 반면, 수곡리 암각화에서는 말발굽형 도상과 함께 포치해 있어 대상을 형상화하는 관점과 표현 방식에 차이가 발생했음을 알 수 있다. 이처럼 형상을 묘사하는 방식에서 상징성이 강하게 개입되는 방식은 선행 암각화와 다른 점이다.

암각화 여행을 마치며

암각화는 선사시대 인간 삶의 역사를 말해준다. 따라서 그 속에는 그 시대만이 가지는 미의식과 문화, 사유체계와 종교관이 농밀하게 녹아 있다. 또한 암각화는 조형예술의 원형적 속성을 적극적으로 표현함으로써 그것을 공유했던 사람들의 예술정신을 여실히 반영한다. 따라서 암각화를 정확하게 이해하기 위해서는 그것의 조형 원리뿐만 아니라 제작자의 심미적 동기 또한 마땅히 고려해야 한다.

암각화는 단단한 도구로 바위를 문지르고 쪼아 선이나 면을 새기는 방법으로 제작되는데, 그 기법은 시기별로 변화, 발전한다. 그 일련의 과정을 중심으로 대곡리 반구대 암각화의 중첩부위들과 천전리, 칠포리형 암각화를 분석한 결과는 다음과 같이 정리할 수 있다.

대곡리 반구대 암각화에서 처음으로 사용된 제작 기법은 선 쪼기다. 선 쪼기는 면 쪼기보다 선행하는 양식으로, 대부분의 암각화에서 기본 기법으로 사용되었다. 초기에는 석기를 사용했기 때문에 타점흔의 깊이와 크기가 고르지 않았지만, 금속도구로 발전하면서 선 쪼기는 균일한 타점흔과 정리된 단면 구조를 갖게 되었다.

선 쪼기는 선·면 쪼기 단계를 거치고, 이후 안정감이 확보되면서 면

쪼기로 정착된다. 면 쪼기의 단계에서는 대상의 운동감이 살아나는 반면, 긴장미는 약화되고 그림은 평면적으로 도식화된다.

이어서 깊은 선 새김법이 등장한다. 굵고 깊은 선을 새겨 동물의 형상은 물론 상황까지 탁월하게 묘사해내는 이 기법은 이전의 새김법과는 확연한 차이를 보인다. 깊은 선 새김법이 사용된 시기에는 사실성이 정점에 이르러 높은 예술적 완성도의 작품들이 다수 제작되었다.

사실성이 줄어들면서 장식화가 시작되는 시기에는 선 쪼기와 면 쪼기를 동시에 사용하는 선·면 장식 새김법이 나타난다. 선은 가늘게 새겨 윤곽선을 둘렀고 면은 분할하여 장식했다. 그러나 선·면 장식 기법은 그 복잡한 구조로 인해 그림의 형태적 특성과 장식적인 의미가 약화되는 한계를 지닌다. 이를 극복하기 위해 등장한 것이 음·양각 기법이다.

음·양각 기법 시기의 그림은 형태가 단순하면서도 대상의 특징이 부각되는 도안적 요소가 강하게 드러난다. 또한 적절하게 비례를 이루며 안정감 있게 조형되어 있다. 이전 단계에서 선을 주로 사용했던 장식 요소는 면 부위를 남기고 새기는 방식으로 변모했다. 새김선의 경계면이 반듯하고 내부의 타점흔 또한 매우 균일해서 발달된 금속도구를 사용했음을 확인할 수 있다.

천전리 암각화의 추상형 그림에 이르면 제작 기법은 더욱 다양하게 구사된다. 선·면 새김법을 바탕으로 저부조 기법이 새로이 등장하고, 이를 근간으로 갈기 기법이 행해지는 등 성숙된 기량이 나타난다. 저부조 기법은 음각으로 굵은 선을 새겨 개체를 묘사하는 동시에 양각에 의해 형상을 부각시키는 독특한 조형 방식이다. 이 시기에는 강력하고 예리한 금속도구가 사용되었다.

칠포리형 암각화는 저부조와 유사한 굵은 면 새김 기법으로 제작되었

다. 장식 요소는 직선, 곡선, 점 등으로 다양해졌다. 여러 지역에 산재해 있는 칠포리형 암각화의 개별 도상을 확인해본 결과, 역시 단단한 금속도구가 사용되었음을 알 수 있었다.

한국 암각화의 제작 시기는 울산 대곡리 반구대 암각화를 시작으로, 울주 천전리의 육지동물과 추상형 그림, 영일 칠포리 암각화 및 이를 기본으로 하는 칠포리형 암각화의 순서로 이어진다. 그리고 마지막 단계에서 천전리의 세선각 그림이 그려졌다.

그림의 내용 면에서 볼 때, 수렵 동물에서 시작되어 자연현상과 식물 그림의 추상형, 그리고 상징성이 극대화된 부호 도상으로 전개되다가, 마지막으로 인물·풍속·동물 등 현실생활에 바탕을 둔 소재를 정교한 기법으로 담아낸 뒤 소멸한다.

한국의 암각화에 나타난 조형적인 특성으로, 대상을 단순화시켜 객관적으로 구성한 사실성을 들 수 있다. 대상의 특징을 효과적으로 드러내기 위해 다양한 시각을 적용해 설명적으로 표현한 점도 독특하다.

대곡리 반구대 암각화는 형태의 사실성과 생태적 특성을 기초로 하여, 이를 원거리에서 바라본 시각으로 포착, 도감식으로 구성했다. 수렵 동물 그림에 나타난 조형적 형태에서는 일정한 미적 원리가 발견된다. 주요 표현 요소가 몸의 특징적인 부위와 무늬, 뿔에 국한되어 있고, 이빨이나 발톱, 다리의 꺾임 등은 부각되어 있지 않다는 점이 그것이다. 사실성이 가장 높게 발현된 고래 그림에서조차 이 점은 일관되게 나타난다. 따라서 이것은 대곡리만의 독자적인 미의식으로 평가할 수 있다. 이러한 사실성은 후대로 내려오면서 단순하게 디자인화되어 공예적인 성격으로 정리된다.

천전리 암각화에는 육지동물과 자연현상, 식물의 형상이 표현되어 있

다. 수렵 동물 그림의 대부분을 차지하는 건 사슴의 형상인데, 형상 묘사에서 실재감이 부족하다. 그렇지만 암수를 구별하고 정황을 설정하여 그려낸 점은 대곡리 암각화의 사실성보다 한층 발전된 모습이라 할 수 있다. 한편 자연현상과 식물은 단순화와 장식의 기법을 이용해 추상형으로 표현되어 있다. 이 그림들에는 생명과 자연의 유기적인 관계와 합법칙성이 예술의 모티프로 사용되었다. 또한 시각적으로 명료한 표상을 부여하기 위해 생략과 함축이 동시에 진행되었다. 사실성을 기하추상형 속에 상징적으로 용해시킨 천전리 암각화의 자연현상과 식물 그림은, 한국 암각화에 나타나는 사실성의 또다른 전개를 확인시켜준다.

칠포리형 암각화는 사실성과 상징성을 동시에 내포하는 단순한 도형으로 정리되어 있다. 이것은 사실성보다 상징성에 무게를 두는, 일종의 부호로 이해해야 한다. 칠포리형 암각화에 나타난 도상은 도끼의 모양을 기본형으로 채택하여 부족 집단의 힘과 권위를 상징화했다. 최초의 도상은 단순했으나 점차 장식이 부여되면서 부호화, 추상화됨에 따라 사실성은 현저히 약해진다.

결국 한국 암각화만의 전형적 성격으로 규정할 수 있는 독특한 사실성은 '획득→극대화→단순화→추상화·부호화→해체적 계승'의 순서로 전개된다고 볼 수 있다. 사실성은 대곡리 육지동물 그림에서 처음 나타나 고래 그림에서 극대화되고, 천전리 암각화의 육지동물 그림에서는 정황 묘사라는 또다른 형태로 전개되었다가 식물 그림에 이르러 사라진다. 사실성이 사라진 자리에는 새로운 시대미감으로서 상징성이 창조되고, 그 상징 의미는 칠포리 암각화에 이르러 더욱 강해진다. 암각화의 쇠퇴기인 역사시대에 진입하면 사실성은 세선각에 의한 설명적인 그림을 통해 새롭게 출현하는데, 이는 천전리 암각화 하단의 그림에서 확인할 수 있다.

한국 암각화의 사실성 중에서도 특히 눈에 띄는 특징은, 해당 지역의 생활 여건 가운데 중요한 소재를 선택함으로써 생활의 절실함을 예술의 영역으로 끌어들이고 있다는 점이다. 특히 고래와 육지동물을 주요 소재로 삼아 한데 그린 점, 수렵의 구체적인 정황은 묘사하지 않고 개별 대상을 집중적으로 그린 점은 당시 삶의 방식에 변화가 존재했음을 알려주는 중요한 예시다.

위에서 정리한 한국 암각화의 특징은 동북아시아 지역 암각화와의 비교를 통해 더욱 명확하게 드러난다.

동북아시아 지역 암각화에는 한반도의 암각화에서는 보이지 않는 여러 가지 특징이 나타난다. 그중 가장 두드러지는 것이 묘사의 역동성이다. 대상의 움직임이 대담하고도 생동감 있게 표현되어 있을 뿐만 아니라 구체적인 정황까지도 상세하게 그려지고 있다. 태양에 대한 암각면의 방향, 묘사된 동물의 종류, 특징의 표현, 그림의 배치와 구도, 제작 초기에 사용된 기법 등도 한반도의 암각화와 상이하다.

이같은 차이점이 나타나는 것은, 한반도의 암각화 제작 주체들이 정착 및 농경생활을 했던 반면, 동북아시아 지역 암각화를 제작한 집단은 수렵과 목축으로 경제활동을 영위했기 때문이다. 이처럼 서로 다른 방식으로 생활한 두 지역의 사람들은, 각각의 삶 속에서 절실하게 요구되는 것들을 바위에 새겼던 것이다.

그럼에도 불구하고 한국의 암각화는 범세계적인 보편성을 획득하고 있다. 제작 기법의 전개과정 때문이다. 선 새김에서 시작되어 면 새김을 거쳐 장식화되었다가 다시 양식화되는 과정은, 동북아시아 지역뿐만 아니라 전 세계의 암각화에서 보편적으로 나타난다. 이는 곧 한국의 암각화가 독자적으로 발전하는 가운데에서도 인류 보편의 미적 정서를 따르고

있었음을 뜻한다.

예술의 진정한 아름다움은 내용과 형식이 하나로 조화를 이루었을 때 지극하게 발현된다. 역사의 발전과 더불어 창조되는 성공적인 결과물들의 원동력이 바로 여기에 있다. 한국 암각화의 조형적인 특성은 사실성에 바탕을 둔 단순화로 규정할 수 있다. 그 속에는 한국 암각화의 독자적인 성격이 발현되어 있으며, 이 점은 한국미의 원형을 밝히는 데 직접적 전거가 될 수 있다.

무문자(無文字)시대의 역사 속에서 피어난 예술, 암각화. 지금까지 이를 살펴보면서 수렵의 기억을 가지고 있었던 선사시대 사람들의 생활상과 그 발전과정을 확인할 수 있었다.

이 책은 대곡리 반구대와 천전리, 칠포리형 암각화의 제작 방법과 시기, 형상적 특성과 사실성 등을 토대로 한국 암각화의 성격을 연구한 결과물이다. 이 책에서 이루어진 작업은 한국미의 특성을 규명해내기 위한 중간과정일 뿐이다. 여기서 밝혀진 한국의 독자적인 미의식이 삼국, 고려, 조선시대를 거치는 동안 어떤 상호작용을 통해 전개되고 발전했는지에 대해, 향후 심도 있는 연구가 이루어지기를 기대한다.

지은이의 말

저는 수묵화가입니다. 제가 왜 이 책을 쓰게 되었는지를 '전통형식으로 현대와 소통'하는 수묵화가라는 점을 빼고는 설명할 수 없습니다. 갈 길을 모르거든 지나온 길을 돌아보라는 것이 제가 섬기는 방법론이었습니다. 암각화에 대한 관심도 선험적 예술혼을 찾아 나선 일로 시작되었습니다. 처음에 작업실에서 모색된 관심이 지금처럼 탐구의 차원으로 확장된 것은 많은 시간과 여정이 소비된 후입니다.

한국을 벗어나 동북아시아 전역으로 수평 이동하면서 겪었던 일들이 아스라이 떠오릅니다. 험한 바위에 새겨진, 저 유구한 시간들의 자취에서 읽히는 옛 미의식의 구조나 원형질로서의 가치, 그리고 인류의 보편적인 미감이나 예술의 근원성 등에 대해 얼마나 자주 경이로움을 느꼈던지……

문명과 등지고 앉은 까마득한 오지에서 암각화와 내통하는 일은 결코 쉽지 않았지만, 생명력이 긴, 깨어 있는 예술혼을 만나는 감동은 끝이 없었습니다. 지금은 제가 그토록 목말라했던 현대성의 샘을 '아주 먼 과거의 표현'에서 찾았다는 기쁨이 있습니다. 그 많은 편린들 중 한국의 암각화에 먼저 주목한 것은 한국미술의 원형질에 대한 탐구가 제게 무엇보다도 절실했기 때문입니다.

그러나 현장에서 받은 느낌을 글로 객관화하는 것은 또다른 차원의 일이었습니다. 가르치고 도와준 분들이 없었다면 저는 이를 정리할 엄두를 내지 못했을 것입니다. 특히 공부하는 자가 지녀야 할 정신과 덕목들을 엄정하게 제시한 정우택 지도교수의 가르침을 잊을 수 없습니다. 그림을 보는 것과 읽는 것의 차이를 명징한 논리로 깨닫게 한 임세권 교수, 홍선표 교수, 박희현 교수, 정예경 교수께도 옷깃을 여며 감사드립니다.

거의 탐험에 가까운 동북아시아 암각화 공부에 동행해준 방국진, 조행섭 선배, 몽골의 다우가, 받드럴 교수의 헌신도 기억에서 지울 수 없습니다. 러시아의 메드베제프와 쿠바레프 교수와의 답사는 북방아시아 지역 암각화의 전개와 발전을 이해하는 데 도움이 되었습니다.

책의 출간을 도와준 김형수 시인과 문학동네 강태형 사장에게도 고마움을 전하며, 제가 하는 일에 희망이 있는지 없는지도 모르는 채 믿고 참고 견뎌준 가족에게 진 빚도 한량이 없습니다.

마지막으로 답사 현장에서 만난 이름 없는 풀과 기억하지 못할 동물들, 미세한 바람결과 광포한 급류 등 순환하는 대자연의 유구한 리듬을 기억하면서, 제가 아직 다가가지 못했거나 부족한 점은 드러나는 대로 보충하고 바로잡을 것을 약속드립니다.

2008년 5월, 여주에서 김호석

한국의 바위그림

ⓒ 김호석 2008

초판인쇄 │ 2008년 6월 17일
초판발행 │ 2008년 6월 24일

지은이 김호석
펴낸이 강병선
책임편집 오동규 오경철 장영선
마케팅 장으뜸 방미연 정민호 신정민
제작 안정숙 차동현 김정후

펴낸곳 (주)문학동네
출판등록 1993년 10월 22일 제406-2003-000045호
주소 413-756 경기도 파주시 교하읍 문발리 파주출판도시 513-8
전자우편 editor@munhak.com │ 전화번호 031)955-8888 │ 팩스 031)955-8855

ISBN 978-89-546-0588-5 93620

＊ 이 도서의 국립중앙도서관 출판시도서목록(CIP)은 e-CIP 홈페이지(http://www.nl.go.kr/cip.php)에서
 이용하실 수 있습니다.(CIP제어번호: CIP2008001756)

www.munhak.com